U0368928

观演空间内的散射与音质

朱相栋　著

中国建筑工业出版社

图书在版编目（CIP）数据

观演空间内的散射与音质 / 朱相栋著 . -- 北京：
中国建筑工业出版社，2025.3. -- ISBN 978-7-112
-30940-5

Ⅰ . J819.2；TU112

中国国家版本馆 CIP 数据核字第 2025KW4770 号

责任编辑：张智芊
责任校对：赵　力

观演空间内的散射与音质

朱相栋　著

*

中国建筑工业出版社出版、发行（北京海淀三里河路 9 号）
各地新华书店、建筑书店经销
北京雅盈中佳图文设计公司制版
建工社（河北）印刷有限公司印刷

*

开本：787 毫米 × 1092 毫米　1/16　印张：15¾　字数：262 千字
2025 年 3 月第一版　2025 年 3 月第一次印刷
定价：**68.00** 元
ISBN 978-7-112-30940-5
（44026）

自 序

在观演空间室内音质评价中，人们很早就认识到界面散射对音质的重要性，但是针对空间的体型、容积、吸声和散射等因素对界面散射和音质参数关系的影响尚缺少系统化的分析。

建筑声学设计中，对混响时间进行有效的控制是观演空间声学设计的基础，混响时间计算所用到的赛宾公式和依琳公式进行准确计算的前提条件是声场是一个完整的空间，且为扩散声场。因此，室内声场的扩散程度是影响观演空间室内混响时间计算准确性的重要因素。

白瑞纳克的研究中发现，如果厅堂早期反射声丰富而圆润，混响声又似乎是从侧向、头顶及前方等多个方向到达听众的，声音听起来将会非常优美。世界上许多传统风格的音乐厅，如阿姆斯特丹、波士顿、维也纳、柏林、莱比锡、克利夫兰、巴塞尔和苏黎世等音乐厅，其天花上常有小尺寸的装饰物。尽管当时的建筑装饰设计并不是从优化声学音质评价的角度出发，但它却与后来发现的良好的室内音质对丰富的侧向反射声和良好的声扩散的要求不谋而合。

从笔者在观演建筑工程的声学设计经历中可以发现，在观演建筑的声学设计中如何有效地进行扩散设计一直依赖于声学设计师对扩散的理解和工程经验。尽管声学界已经对界面扩散和音质的关系进行了大量的研究，但是尚未得出界面散射和音质参数之间的定量关系，因而无法指导观演建筑中界面散射的设计。

借用王季卿先生对扩散的一个比喻："声场扩散似乎有点像菜肴中的鲜味，还没有对照物可联系。菜肴没有盐会很无味，有时加一点盐变得鲜了。但是鲜味不等于咸味，也不是加了盐就鲜，太多的盐也不会增加鲜味，反而会适得其反"。

本书主要适用对象为建筑声学领域的工程师以及建筑声学专业的研究生。本书的特点是结合实际工程案例，对界面扩散和音质参数之间的关系进行了深入的讨论，揭示了界面散射对音质参数的影响规律。

本书的第 2 章和第 3 章分别介绍了中国古代戏楼和现代剧场中不同位置界面散射对混响时间等音质参数的影响规律。第 4 章中以观演空间的典型空间体型为样本，总结出具有普适性的影响规律。第 5 章介绍了音质参数随界面散射变化的空间分布变化情况。第 6 章对观演建筑中界面散射的设计原则进行总结。

在此特别感谢对本书的编写进行指导和帮助的天津大学康健院士和马蕙教授、清华大学燕翔副教授和张海亮老师。另外，还要感谢对本书提出指导意见的天津大学王超老师、清华大学薛小艳老师和王江华老师等诸位老师。

最后，还要感谢中国建筑工业出版社的张智芊老师的帮助和耐心合作。

朱相栋

2025 年 2 月于内蒙古工业大学

前　言

　　本书从已建成使用的观演建筑入手，以观演建筑中音质评价的主要指标为研究对象，对观众厅界面散射系数变化引起音质参数变化规律进行分析。在建成实例研究的基础上提取典型空间模型作为研究对象，总结出不同的典型空间形式下界面散射系数变化引起音质参数的变化规律。

　　本书主要研究以下四个内容：①中国古戏楼中界面散射对音质参数的影响。利用实地调研测试和计算机模拟的方法分析古戏楼中界面散射对音质参数的影响。②现代剧场中的界面散射对音质参数的影响。利用实地调研测试和计算机模拟的方法分析不同体型的现代剧场中界面散射对音质参数的影响。③空间体型、空间吸声和空间容积等因素对界面散射和音质参数关系的影响。以矩形空间、混响室空间和以矩形空间为基础倾斜不同界面组成的八个简化空间为样本，分析不同空间体型中界面散射对音质参数的影响。选取两个代表性空间进行容积放大，放大倍数 $n=1$、2、3、…、10，分析不同容积空间中界面散射对音质参数的影响。选取两个代表性空间，计算不同的吸声和散射分布情况下界面散射对音质参数的影响。④为详细了解不同空间体型中界面散射对音质参数平面分布的影响，选用同容积的典型剧场空间和矩形空间为研究样本，采用计算机模拟的方法进行音质参数平面分布的研究。

　　通过以上研究，本书得出如下结论：①在古戏楼中，侧墙散射变化对音质参数的影响明显，而吊顶散射变化对音质参数影响不明显。②在现代剧场中，侧墙散射变化对音质参数的影响明显，而吊顶散射变化对音质参数影响不明显。③不同空间体型会影响界面散射和音质参数之间的关系，且呈现组别关系。空间容积对界面散射和音质参数之间的关系无影响。空间吸声和散射的分布对界面散射和音质参数之间的关系有明显影响。④界面散射变化

过程中，体型简单的矩形空间音质参数平面分布的规律性明显强于体型复杂的剧场空间。

本书尝试着对不同体型空间中的界面散射系数和音质参数之间的关系进行总结。为后续观演建筑内界面散射与音质的主观感受研究提供基础数据。研究结果为观演空间的声学设计提供了理论依据和设计策略。

目 录

第1章

绪　论

1.1 观演建筑的音质评价及研究意义

随着我国经济和文化事业的发展，观演建筑日益成为城市建设中重要的建设项目。以 20 世纪深圳大剧院和上海大剧院建设为标志，各类观演建筑进入大规模建设时期。从地域上来讲，观演建筑建设范围已覆盖省会城市、地级市和较为发达的县级市。其建设高潮从东部沿海发达地区向中西部内陆地区扩展。就建设规模而言，观演建筑单体建筑面积大多在一万平方米以上，单体造价动辄数亿元、十几亿元甚至几十亿元，而且大部分观演建筑同时兼具地标功能。

1.1.1 观演空间中音质的评价方式

在剧院和音乐厅等观演空间内欣赏演出时，观众的注意力往往会被演员的技艺、剧目的情节、音乐的节奏和观演空间的空间感受等吸引，但是很少有观众会意识到他实际听到的声音是经过观众厅进行"加工"后的。观演空间的空间体型、吸声材料的分布、室内空间的容积和墙面的扩散情况都会对观演空间的音质产生影响。

对观演空间的评价有主观感受评价和客观参数评价两种方式。主观感受评价主要包括观众对音质的混响感、空间感、响度感、温暖感等主观感受。客观参数评价主要包括混响时间、清晰度、明晰度等音质参数。随着研究的深入，发现客观音质参数并不能准确衡量观演空间的主观音质评价，音质主观评价受听音者偏好的影响，但是客观参数仍然是评价音质的基础。从一个实体的建筑构件或者装饰构件的形状转变成一个影响音质的要素，这两者之间是通过客观指标进行连接的。现阶段的研究显示，主观感受可以对应一个或者几个客观指标。

1.1.2　扩散声场对音质参数的影响

对混响时间进行有效控制，是观演空间声学设计的基础，混响时间计算所用到的赛宾公式和依琳公式进行准确计算的前提条件是声场是一个完整的空间，且为扩散声场。在此条件下，声能的衰减曲线是一条指数曲线，如果用声压级度量则是一条直线。因此，室内声场的扩散程度是影响观演空间室内混响时间计算准确性的重要因素。但是上述公式无法准确计算空间吸声不均匀分布和声场不完全扩散状态下的混响时间。

1969 年，Ollendorff 第一次采用扩散模型描述封闭空间的声场，Kuttruff 研究发现，在具有扩散反射墙的房间内，声场是扩散的。在实际的观演空间中，通常使用表面不规则的凹凸来近似达到室内声场的扩散。虽然在实际空间中，任何的不规则形式界面均是镜面反射和散射共存的状态，不可能达到完全的声扩散，但是声音在空间内会经过多次反射，每次反射都会有部分声能转变为散射声能，而且此过程是不可逆的。经过若干次反射后室内声场达到最终的扩散状态。因此说，界面的散射是影响房间扩散程度的重要因素之一。

厅堂的室内音质客观参数大致可以分为以下几个部分，首先是记录声能衰变过程的参数，包括记录衰变趋势的混响时间（RT）和早期衰变时间（EDT）；其次是记录衰变过程中声能分配的清晰度（D_{50}）和明晰度（C_{80}）；最后是记录声音能量的强度因子（G）。其中，混响时间（RT）是在统计声学的基础上，以假定室内声场充分扩散为条件下提出来的。在对不同厅堂实例进行音质评价分析时，需要对上述指标进行综合评价确定，因为经常会出现相同混响时间（RT）的不同厅堂音质的主观感觉完全不同；不同混响时间（RT）的厅堂可能会出现相似的主观感觉。由此引出了另外一部分用来表征音质空间感的参量，包括侧向声能比（LF）、双耳互相关系数（IACC）等。这些系数则是以非完全扩散声场为前提条件进行测试和评价。这些指标的存在首先说明声场不是完全扩散的。对前述四组评价指标进行对比发现，前述四组音质参数的理论基础存在一定矛盾关系。完全扩散的声场有利于混响时间的计算和测量，但是并不利于塑造空间感；非完全扩散的声场有利于塑造空间感（LF），但是不利于混响时间的准确计算，声场的扩散程度在两者之间起到一个协调的作用。

虽然国内外声学工作者在很长的时间里同样认识到室内声场扩散的重要性，尤其是对声环境要求较高的空间中，对室内声场进行扩散处理能够有效地消除

声学缺陷。在声学设计中，大部分对扩散的认识还是仅仅依靠声学设计师对扩散的个体理解和工程经验，并没有上升到理论阶段。王季卿在 2000 年发表的文章中提到，一个理想扩散的声场未必是最佳的音质状态。人们常说音质优良的大厅应该有"较好"的扩散，至于扩散和音质参数的关系尚无确切的系统说明，使建筑声学设计人员无所适从。

1.1.3　界面散射对音质评价的影响

20 世纪六七十年代，侧向反射声对音乐厅音质的重要性逐渐被认知。West、Marshall 和 Barron 等人从不同角度分析和探讨了侧向反射声对音质的影响，认为较低声能损耗且强扩散反射的界面对音乐厅的音质是有好处的。1978 年，在一次对欧洲音乐厅的大范围主观听音评价中，Schroeder 等人也得出同样的结论。

如果厅堂早期反射声丰富而圆润，混响声又似乎是从侧向、头顶及前方等多个方向到达听众的，声音听起来将会非常优美。世界上许多传统风格的音乐厅，如阿姆斯特丹、波士顿、维也纳、柏林、莱比锡、克利夫兰、巴塞尔和苏黎世等音乐厅，其天花上常有小尺寸的装饰物。当发生反射时，这些不规则物和装饰物起到"扩散"声音和使乐音圆润的作用。尽管当时的建筑装饰设计并不是从优化声学的音质评价的角度出发，但它却与后来发现的良好的室内音质对丰富的侧向反射声和良好的声扩散的要求不谋而合。

界面散射会对客观指标产生重要的影响。如何在观演空间的设计过程中运用这些界面散射还是依靠设计师的经验，尚无理论进行指导，这也是本研究的主要内容。

借用王季卿对扩散的一个比喻："声场扩散似乎有点像菜肴中的鲜味，还没有对照物可联系。菜肴没有盐会很无味，有时加一点盐变得鲜了。但是鲜味不等于咸味，也不是加了盐就鲜，太多的盐也不会增加鲜味，反而会适得其反。"

1.1.4　界面散射系数在声学设计中的重要性

通过前述分析可以发现，声场的扩散程度会影响观演空间内的音质参数。界面的散射强弱是影响观演空间室内声场扩散程度的主要原因之一。因此，界面的散射强弱也会对室内的主观评价和音质参数产生影响。Barron 的研究中发现，音乐厅中对混响时间产生影响的因素包括以下四个因素：①合理但不过

度的顶面扩散；②侧墙的扩散；③没有引起声聚焦的曲面；④合理的空间比例。

前述研究中均是基于散射对音质影响的某一方面进行的研究，并未把研究系统化、量化。因此，前述研究很难作为观演建筑声学设计的理论基础和设计依据。

1.1.5 界面散射与音质参数研究意义

许多学者的研究已经表明，观演建筑界面散射系数对音质参数具有很重要的影响。界面散射系数与观演空间的体型、界面扩散体的做法等均有着紧密的联系。对观演空间声场进行系统研究，可以加深对界面散射和音质参数之间关系的理解，为今后观演空间的声学设计提供理论支持和设计指导。本研究具有重要的现实意义，可概括为以下几点：

（1）室内声场的扩散程度对观演空间的音质有着重要的影响，也是决定声学设计中混响时间等音质参数计算结果准确性的重要因素。通过研究空间体型、空间形状、空间吸声等因素对界面散射和音质参数之间关系的影响，一方面间接分析了以上因素对扩散声场的影响；另一方面补充了建筑声学中扩散声场和音质参数之间关系的不完善性，为后续对扩散声场的研究提供借鉴。

（2）我国正处在文化建筑建设的大潮中，观演建筑建设如火如荼。在观演空间的声学设计中，设计师对界面的散射设计缺乏理论指导，往往都是凭经验进行。本研究提出不同的空间体型、空间容积、空间吸声及分布和界面散射的空间分布条件下界面散射系数对音质参数的影响。该结论能够为声学设计中的空间体型设计和界面散射设计提供明确的技术指导，解决缺乏理论支撑问题，并且能够指导设计师合理快速优化设计方案，提高工作效率，避免因为设计方案不合理而造成的投资浪费。因此，本研究具有重大的实践价值。

1.2 声散射理论相关研究的发展动态

1.2.1 声散射特性及计算机模拟的基本研究

1）声音的波动原理

声音的本质是一种机械波，因此，声音的传播遵循波动方程的规律。但是，在用波动方程对声音的传播过程中产生的现象进行计算和解释时却非常困难。

其原因是声音在传播过程中会受到各种边界条件的影响，包括空间的体型、界面的吸声、界面的散射、空间容积等因素。在建筑声学设计中为了简化计算过程，采用几何声学的方法对声音的传播过程进行解释。即当空间尺寸或者界面尺寸远远大于波长的条件下，用声线代表声能，模拟声能的传播、反射和散射等现象。在几何声学中不考虑波动声学的影响，因此大大简化了计算过程。

声音在传播过程中遇到各种不同的界面会发生透射、损耗和反射三种情况（图1-1）。在本研究中仅针对入射声和反射声进行研究分析。当声音在不同介质中传播时，从一种介质进入另一介质会在两种介质的面发生反射现象，反射系数r即为反射声能与入射声能的比。

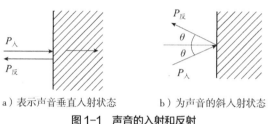

a）表示声音垂直入射状态　　　b）为声音的斜入射状态

图1-1　声音的入射和反射

当入射声与界面不垂直时会遵循入射声和反射声在法线的两侧，反射角等于入射角的状态。但是在实际情况下，入射声可能会来自于各个方向，因此，反射声也会射向各个不同方向。

界面对声能的反射可以分成定向反射（也称为镜面反射）和非定向反射（扩散反射）两种。从几何声学角度而言，所有的声音均可发生镜面反射，但是从波动声学角度而言，受声音波长的影响，只有界面尺寸远大于入射声能波长的情况下才能发生镜面反射。当界面凹凸不平，且凹凸尺寸与入射声音波长相近时，会发生非定向反射，反射声的方向是朝向各个方向的，此现象称为散射。由此引出两个关于非定向散射的定义：散射和扩散。

界面的扩散性能反映的是散射声能极性分布的均匀性（The sound reflected from a surface in terms of the uniformity of the scattered polar distribution），通常采用扩散系数（diffusion coefficient）来表示扩散性能的好坏，扩散系数值介于0和1之间，数值越高说明扩散性能越好，测试方法如图1-2所示。扩散系数的测试方法参照AES-4id-2001 AES information document for room acoustics and sound reinforcement systems characterization and measurement of surface scattering uniformity执行。

在 ISO17497-1：2004 Acoustics—Sound-scattering properties of surfaces—Part 1：Measurement of the random-incidence scattering coefficient in a reverberation room 中对于散射系数（scattering coefficient）的定义指非镜面反射的声能占总反射声能的比值。散射系数只能说明界面对声能扩散的能力而不能说明扩散声能在空间内的分布。

图1-2 二维散射系数测试图

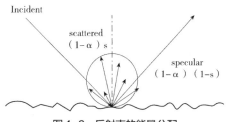

图1-3 反射声的能量分配

观演空间理想的声音应该是镜面反射和散射并存的状态。直达声能够使观众确定声源位置，墙面和顶面的镜面反射声能够使观众感受空间感。散射声能能够改善定向反射声能强度，消除"声炫光"和颤动回声等问题。在室内空间中只有部分声音能发生散射，其余的部分仍然遵循镜面反射的方式。因此，在空间中应该是镜面反射－散射的混合模型。本研究的对象为散射声能，图1-3为存在散射状态下，反射声能量分配示意图。

随着人们对散射系数的认识日益加深，散射系数已成为声学设计中重要的计算参数之一，界面对声能的散射能力受界面的尺寸和界面凹凸起伏的尺寸限制。散射声能的定义为非镜面反射的声能，散射系数即为非镜面散射的声音能量与总反射能量的比值。

早在2004年，ISO-17497 Acoustics — Sound-scattering properties of surfaces — Part 1：Measurement of the random-incidence scattering coefficient in a reverberation room 中已经给出了散射系数的实验室测试方法，但是由于散射系数的实验室测试技术难度大，试件成本高且需要对混响室进行改造，因此该项试验在国内开展不多。据了解，现阶段清华大学和华南理工大学均进行过散射系数的混响室测试。图1-4是山西大剧院音乐厅MLS（Maximum Length Sequence）扩散体的实验室测试。

2）计算机模拟原理

在计算机模拟中，通常采用虚声源法和声线追踪法两种计算方法。虚声源法是首先计算声源相对于界面的镜像声源作为声源的虚声源。所有声源发出声音经过界面反射后达到接收点的声音视作虚声源发出的声音。以此类推，可以通过计算不同阶数的虚声源对接收点产生的影响。此方法能够对接收点早期镜像反射声进行准确

图1-4　山西大剧院音乐厅MLS扩散体的实验室测试

的计算。以往模拟计算中，虚声源法被广泛地使用在中高频的模拟中，最近的研究发现，虚声源法也适用于矩形空间中低频部分的模拟计算。

声线追踪法是用声线的传播过程代表声能的传播过程，当声线与界面接触后会发生吸收、反射和散射三个状态，三者之间的能量根据界面的声学线束设置进行分配。反射和散射的声能沿着各自的方向行进到下一界面重复上述过程。在反射和散射的能量分配中的散射部分依据Lam法则随机确定散射方向。在CATT的计算中采用了虚声源法和声线追踪法进行模拟计算。采用虚声源法计算早期镜面反射声，采用声线追踪法计算早期反射声中的散射部分和后期的反射声。在对散射的计算过程中，用声线代表声能的传播途径，当声线与界面"碰撞"一次就会发生一次能量的改变。能量改变包含图1-5中的两种方式。在CATT计算中使用声线代表声音能量，在声线与界面接触过程产生声吸收、声反射和声散射的过程。记录声压级0~-60dB变化范围内的脉冲响应，根据得到的脉冲响应计算各项声学指标。

在模拟计算过程中，影响计算准确性的要素取决于模型的几何信息、界面的音质参数信息。在CATT的计算中，所有这些信息被集合到一个 *.geo 文件中，模型的几何信息是通过各包络面的顶点坐标表示。通过设置不同的图层代表不同的界面材料，界面材料的音质参数信息通过在相应的图层中设定对应频带的吸声系数和散射系数给出。

如图1-5所示，入射到墙面的声音能量中没有被吸收的部分会被反射，在所有反射的能量中根据Lam法则的规定，没有被散射的声音能量即为镜面反射能量。

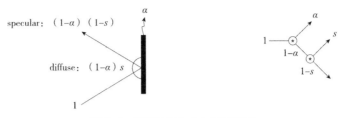

图1-5　声能传播方式（不含透射）

如图 1-6 所示，当存在声透射现象时，声能被分成吸收、透射、镜面反射和散射四个部分。

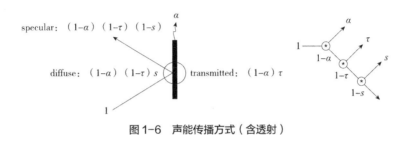

图1-6　声能传播方式（含透射）

根据前述的声线传播方式和声能分配原则，在 CATT 中给出了三种计算方法的声反射计算示意图，每种算法中给出了五阶反射的示例。在全程回声图中，所有的声线传播均依据该原则。在典型的音乐厅中，为了达到声能衰减 –60dB，可能需要 50~60 阶的反射；在混响室等硬质界面的空间中，这一过程会需要 200阶的反射。在反射路径中，镜面反射声能（S）用右侧的绿色表示，扩散反射声能（D）用左侧黄色表示。明确传播路径的声能用实线表示，随机传播路径的声能用虚线表示，每一次分叉代表一次反射。

算法一：如图 1-7 所示，在计算过程中首先需要根据计算的精度要求确定一个声音能量的反射阶数 n，每一声音反射都会存在反射方向和能量的分配。在算法一中反射阶数小于 n 时，镜面反射声能和散射声能的路径是确定的。当反射阶数大于等于 $n+1$ 时，镜面反射声能和散射声能的路径均采取随机方式。在CATT 的计算设定中反射阶数的最大取值为 $n=2$。

例如，对于阶数大于 n 的情况，如果一个表面的散射系数为 0.9（90%），则平均每 10 条光线中有 9 条将根据 Lam 分布随机反射，而平均每 10 条声线中有1 条将镜面反射，该算法执行漫反射和镜面反射之间的随机声线分割。低散射

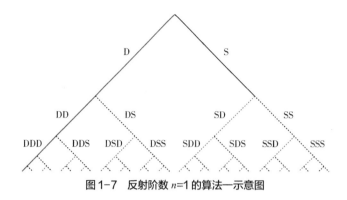

图1-7 反射阶数 $n=1$ 的算法—示意图

系数的房间将主要遵循绿色镜面反射路径，而高散射系数的房间将主要遵循黄色漫反射路径。由于散射计算的随机性，不可能出现完全相同的两次计算，但对于大多数声环境较好的房间会有较高的一致性。然而，对于具有强延迟反射、颤动回声、室外和半室外空间，反射声的随机化可能产生延迟虚假反射，多次计算的一致性较差。

算法二：如图1-8所示，在算法二中采取持续追踪一阶的镜面反射（右侧绿实线）以及由其直接产生的散射，这两部分声反射的路径是确定的。除此之外，反射声路径均采取随机计算，计算方法同算法一。

图1-8 算法二示意图

在每一条实线的分支中，声音能量会被分成镜面反射和扩散反射两部分。

其中，镜面反射部分能量为：

$$E_{spec}=E_{total}-E_{dif}-E_{abs}=E_{total}（1-\alpha）（1-s）\tag{1-1}$$

扩散部分能量为：

$$E_{dif}=E_{total}-E_{spec}-E_{abs}=Es（1-\alpha）\tag{1-2}$$

所有由镜面反射产生的镜面反射部分和扩散反射部分均按照以上方法计算。这种算法为了保证后期模拟的镜面反射的声线能够覆盖较小的面积，需要大量的声线以满足计算要求。在软件中设定了自动赋予声线数，这个声线数是能够保证每 $0.5m^2$ 会有一条声线。减少计算中的声线数量能够缩短计算时间，但是当声线数量太少时，会影响计算的准确性。由于没有像算法一那样对反射声的路径进行随机处理，因此本算法能够计算颤动回声，同样能够用于室外环境的计算。

算法三：如图 1-9 所示，算法三和算法二相比，增加了对一阶扩散反射再次反射时的镜面反射的追踪，其余部分同算法一。

图1-9　算法三示意图

算法三和算法二存在同样的问题是需要增加声线数和计算时间，但是由于能够更加真实地模拟实际情况，计算结果会更接近实际。计算使用的范围同算法二。

3）音质参数模拟的可靠性

前面提到音质的计算机模拟常用的计算方法为虚拟声源法和声线追踪法，此二者均为几何声学的方法，因此在计算机模拟中忽略了声音的波动性。国际上对计算机模拟计算准确性的巡回验证进行过三次。

Bork 在第三次音质建筑声学模拟软件圆桌会议（Robin Test）中有九种模拟计算软件参加，分别针对同一观演空间进行计算机模拟计算，而后使用该空间实测数据进行比对验证。验证结果显示，在中高频范围内，对于五个常用音质参数，混响时间（RT）、早期衰变时间（EDT）、清晰度（D_{50}）、明晰度（C_{80}）和强度因子（G）的计算值和实测值偏差小于人耳听闻的差别限阈，说明计算机

模拟的结果是可信的。从德国国家计量研究院（PTB）组织的三次关于建筑声学模拟软件的圆桌会议结果来看，软件的性能和模拟的精度不存在必然的联系，输入的各种描述界面声学特性的参数对模拟的精度影响最大。

1.2.2 国外研究综述

1）面散射对观演空间音质的重要性

声散射是指声音入射到界面后有部分声能没有遵循镜面反射的原则，而是向比反射角更宽的方向范围进行反射的一种现象，非镜面反射声能的反射角度分布和能量占反射总声能的比例受界面的凹凸程度决定。在观演空间中界面的散射是由建筑表面的造型和尺度决定的。很多学者针对散射的定量分析做了研究，发现界面散射对室内音质有着重要的影响，可以提高室内声场的均匀性。与吸声相比，界面散射能够在声能损耗较少的情况下使声音变得柔和，声能衰减更加均匀，减少不希望出现的有害回声，消除声学缺陷和降低室内音质较差的风险。在规则形状的空间和扁平空间中，已有学者对散射界面和室内声场的关系进行了大量的研究。

库特鲁夫的研究发现，在厅堂，声场的扩散程度主要受以下因素影响：①空间体型；②空间容积；③空间内的吸声量；④吸声材料的分布；⑤材料散射系数。在观演空间音质的主观评价方面，Cerdá 等人对九个不同体型的观演空间进行测试和试听，研究发现，影响音质主观感受的三个主要因素为清晰度、空间感和声音强度。以上的各项因素都会影响到观演空间的空间和体型设计等方案设计，对建成后的音质有着至关重要的影响。而且，这些因素需要通过观演建筑设计中的各专业设计配合来实现。

在欧美古典观演空间的装修中，采用了大量的浅浮雕、壁柱等装饰构件，这些构件能够有效地对声音进行漫反射，即扩散反射。Haan 的研究表明，这些凹凸造型的尺寸与厅堂音质的主观评价息息相关，凹凸造型的尺寸和所占面积越大，音质的主观评价越高。这其中以维也纳金色大厅（图1-10）、波士顿交响乐厅、阿姆斯特丹皇家音乐厅等为代表。在中国的古戏楼中明露的建筑构件也能够对声能进行有效的散射，例如恭王府戏楼、湖广会馆戏楼等。

在现代观演空间发展过程中，早期的观演空间建设时期，声学理论并不完善，设计者没有充分认识到声扩散的重要性，出现了许多失败的案例，比如纽

图1-10 维也纳金色大厅
（图片摘自《音乐厅与歌剧院》）

图1-11 国家大剧院音乐厅演奏台周围墙面积采用
MLS 扩散体设计

约交响乐大厅。其主要的早期反射声来自于光亮的抹灰墙面，导致频率染色效应，使声音听起来感觉刺耳。在许多现代大厅中，由于光滑的墙面和缺乏装饰物，都能听到刺耳声。为防止反射早期声的表面产生声音刺耳的感觉，当前公认的修改措施是采用不规则的扩散体。国家大剧院音乐厅演奏台墙面采用了 MLS 扩散体，用以增加墙面的扩散性能（图1-11）。

Hodgson 在其研究散射的文章中指出，在只有镜面反射的房间中，声音的衰减是非线性的，声能随时间衰减的斜率低于依琳公式的预测。然而在扩散度较高的房间里，声能随时间衰减的斜率呈现更多的线性特点。1996 年，Haan 等人首先将界面的扩散形式分为"高中低"三等，设定为高扩散性指顶面有深度超过 100mm 的梁和凹槽或深度超过 50mm 的无规则扩散构件布满整个顶棚。设定为中扩散性指一系列折叠形表面或深度小于 50mm 的装饰处理。低扩散性指大面积的光滑平面或曲面。然后以此作为音乐厅分类依据，通过访谈 35 位音乐家对 61 座音乐厅的音质进行了主观评价得出结论，墙面和顶面的散射状态和音乐厅评价得分具有较高的相关性，且成正相关的关系，但是在结果中并未对音质良好的原理进行分析。Ryu 等人在 2008 年的文章中提到了声扩散对室内音质有着重要的影响，扩散界面可以避免声眩光（Acoustic Glare）和由于强反射声和颤动回声的存在造成的声染色现象。大多数的研究关注于扩散界面散射系数、扩散系数的设计和测量，另一部分研究集中于扩散在几何大厅中的作用，目的是提高声学模拟的准确性。

在体型和音质参数关系方面，Bradley 以已建成的观演空间中实测数据为样

本进行线性回归，探讨了音质参数与空间体型之间的关系。根据在著名音乐厅中演出过的指挥和音乐家对音乐厅音质的主观评价，分析了音质的主观评价和音乐厅体型之间的关系。Klosaka 等人以 Odeon 为计算工具，利用计算机模拟的方法研究 24 个不同三维比例的矩形空间中的除混响时间之外的音质参数，研究结果发现音质参数（包括明晰度、强度因子和侧向声能等）受空间体型的影响明显。Bayazit 和 Chan 通过对已建成观演空间中观众厅的体型和音质评价的关系，提出了理想的观演空间观众厅空间参数的范围。Jeon 等人则通过具体观演空间项目，分析了特定观演空间中墙面扩散对音质参数的影响。

在音质参数的计算方面，Kuttruff 在其研究结果中说明，在混响室中声能的衰减曲线斜率会随着界面扩散体数量的变化而变化。这其中存在一个"最佳扩散"的状态，在此状态下衰变曲线和赛宾公式一致。Shtrepi 等人的研究结果表明，以散射系数为 0.8 的状态为参考值，当散射系数的变化量小于 0.45 时，主要音质参数不会发生变化。Vitale 采用计算机模拟计算的方法研究界面散射系数对听闻的影响，研究结果表明以散射系数为 0.9 的状态为参考值，人耳能够分辨的最小散射系数的改变量为 0.6。Vorländer 在 1994 年的第一次模拟软件巡回调查中指出，最为准确的三种模拟软件算法中均包含界面散射的计算。

2）散射声能的理论研究及评价方法

一般而言，厅堂声场的散射性能够通过脉冲响应的形态进行分析，脉冲响应中有无强反射声、能量衰减曲线（Schroeder Curve）是否平滑等特性均是声场散射性强弱的有效表征。目前尚没有通用的指标对声场的扩散程度进行定量描述，但一些学者已在研究中提出了数个可能有效的指标。

Barron 等人在 1971 年提出了切断声压（Cut-off Level）的概念。其意义是塑造空间印象的有效可听的反射声中确定空间感的单侧反射声阈值为 –25~–20dB（图 1-12）。1981 年，Barron 等人提出相对于直达声的 –14dB 是有助于空间感的阈值。因此，在直达声和反射声之间 20dB 的变化范围可以被认为是在可听范围内的。切断声压的概念对研究可听闻反射声能量进行了时间域上的界定，使研究的能量范围和时间窗口更加明确。

Jeon 等人根据切断声压法对 –10dB、–20dB 和 –30dB 的反射峰值数量进行了比较研究。以 –10dB 为切断声压情况下，得到的反射声峰值较少，限制了比较分析而且在同一位置的测试结果差异较大。以 –30dB 为切断声压的情况下，

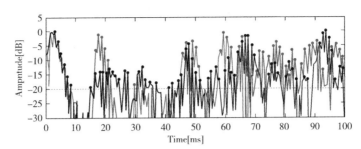

图1-12 Jeon等人根据切断声压的定义测量反射的声峰值分布

获得的反射峰值比较多，区分度较差。Jeon经研究后提出利用-20dB作为计算有效反射声峰值的切断声压（Cut-off level）。以反射声峰值的数量对空间声场扩散程度进行评价。但是此方法在有效反射峰值的统计方面存在较大的误差。

韩国首尔世宗音乐厅（Sejong Chamber Hall）的规模为433座。图1-13中虚线部分安装有扩散体，根据ISO17497-1：2004测试得到两种扩散体的安装尺寸大于有效频率的波长。

对有无扩散体的两种状态进行的对比测试，结果显示，随着距声源的距离增加，有效反射声峰值的数量也会增加，有反射的条件下增加的幅度大于无反射条件。

Hanyu等人提出的衰减抵消脉冲响应（Decay-Cancelled Impulse Response）分析法，该方法是利用脉冲响应的平滑程度代表声场室内设计的扩散性。在计算中，利用脉冲响应和相应的能量衰减曲线的比值获得衰减抵消的脉冲响应。统计衰减抵消后的脉冲响应中超过平均值的幅度的总和与全部幅度之和的比值，声场的扩散程度与比值的大小成正比。

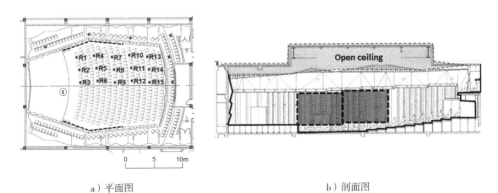

a）平面图 b）剖面图

图1-13 世宗音乐厅室内规模433座。虚线所示位置安装有锯齿形扩散体，扩散体的宽度和深度为
0.3~1.2m不等。扩散体使用600mm厚玻璃纤维加强混凝土制作

Jeong 提出的衰减曲线斜率比值法。该方法认为声场的扩散程度会影响到声能衰减的平滑程度，衰减曲线中不平滑的部分是由于声场的非完全扩散造成的。该方法中通过计算声音能量级衰减 0~–40dB 的过程中瞬时斜率与平均斜率的比值，从中找出比值中的最大的值，显示声场的扩散程度与最大值成反比。

3) 界面散射与音质参数之间的关系

Picaut 等人基于声粒子撞击墙壁和单个粒子在空气中传播并撞击扩散面的类比，提出新的散射系数，给出了具有漫反射边界的矩形空间的一维解，与 Kuttruff 的扩散声场理论具有较好的一致性。Valeau 等人提出了一个一般化的扩散模型，在吸声均匀分布的矩形空间和长空间中，该模型计算混响时间值与赛宾公式计算混响时间值和测量得到的混响时间值具有较好的一致性。Billon 等人提出了耦合空间的扩散模型，该模型在计算中考虑了声源点和接收点位置以及声能通过耦合面在两个空间中流动的现象。使用该模型计算得到的声压级和混响时间与实测数据一致性较好。

Kim 等人通过 1/10 缩尺模型的方法对不同体型的音乐厅增加扩散后音质参数的变化做了实验和分析。通过对不同的模型进行有无扩散的不同条件进行测试，发现随着墙面扩散增加，混响时间（RT）均出现不同程度的下降，而且根据扩散体安装的位置不同，混响时间下降的程度也不同。扩散体安装在观众席侧墙混响时间下降的程度要大于扩散体安装在舞台侧墙。

Chiles 等人于 2005 年针对空间内增加悬挂扩散板对混响时间和强度因子（G）的影响进行了测试。Chiles 搭建了 1：25 的缩尺模型，该模型采用立方体盒子，三维尺寸的比例为 1：0.7：0.59。同时将相邻的三个面倾斜 5°，防止出现平行面，如图 1–14 所示。研究结果表明，增加扩散后混响时间测量值的相对标准偏差会缩小，但是对强度因子影响不大。

通过前述研究结果显示，增加扩散体后混响时间会降低，而且在接收点不变的情况下，扩散体安装位置不同导致混响时间下降的幅度也不同。在前述试验中，没有对增加扩散后混响时间缩短的原因进行深入的分析。

Hensen 通过计算机模拟和缩尺模型测试的结果对比后提出，观众席散射系数为 0.7 的建议值。

Kim 在 2011 年发表的一篇论文中，对不同形式扩散体均进行了散射系数测试，并给出了不同构造扩散体的散射系数测试结果，但是没有对扩散体的吸

声系数进行测试。Kang 采用计算机模拟的方法对扩散散射界面的长空间内混响时间和早期衰变时间进行计算，发现随着接收点远离声源点，混响时间（T_{30}）会变长，早期衰变时间（EDT）则呈现先变长然后再变短的现象。2007 年，Wang 等人利用 Odeon 对单一体型的虚拟房间中 1000Hz 的 T_{30} 对散射系数的敏感性进行了分析，提出在室内反射面分布均匀的前提下，室内平均吸声系数

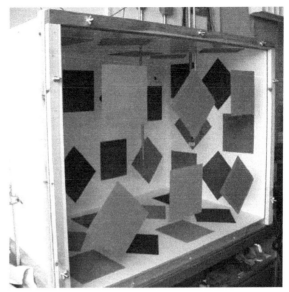

图1-14 Chiles and Barron 搭建的模型

越高，T_{30} 对散射的敏感性越小。当反射面分布不均匀时，如存在互为镜像的平行反射面时，T_{30} 对散射的敏感性高；平均吸声系数较低的情况下，则敏感性次之。Jeon 等人通过对 12 个厅堂样本研究发现，虽然侧墙和顶面增加扩散体后客观参数变化较小，但是对于音质的主观评价会向积极的方向发展。

　　在以往的研究中，不同的学者采用缩尺模型测试和计算机模拟计算的方法对空间界面增加散射后的音质参数变化进行了研究，研究结果汇总见表1-1。在这些研究中，受到模型测试的条件所限，每项研究均是针对单一空间进行。通过对研究结果整理分析发现，当在空间界面增加扩散体后，混响时间和早期衰变时间均会发生变化，其中大部分的研究结果中混响时间会由于增加界面扩散而变短（2/14），而早期衰变时间随着扩散体的增加呈现变长和变短两种情况，它们分别各占一半（7/14）。因此初步推断，界面增加散射后，混响时间的变化趋势比早期衰变时间的变化趋势更为明显。

不同学者的研究结果　　　　　　　　　　　　　　　　　表1-1

研究者	空间类型	扩散体形状	研究方法	EDT	RT
Chiles（2004）	音乐厅	半球形	1/25 缩尺模型	+	−
Jeon and Kim（2008）	音乐厅	半球形	1/50 缩尺模型	−	−
Ryu and Jeon（2008）	音乐厅	半球形	1/10 缩尺模型	−	−

研究者	空间类型	扩散体形状	研究方法	EDT	RT
Kim et al.（2011）	音乐厅	半球形	1/50 缩尺模型 1	－	－
	音乐厅	半球形	1/50 缩尺模型 2	－	－
Kim et al.（2011）	音乐厅	波浪形	1/25 缩尺模型	＋	
	音乐厅	阶梯形	现场测试	＋	－
Choi（2013）	教室	周期性	1/10 缩尺模型	－	－
Jeon et al.（2015）	音乐厅	多边形	1：10 缩尺模型	－	
	会议厅	锯齿形	1：10 缩尺模型	－	
Shtrepi et al.（2015）	音乐厅	计算机模拟		＋	
	音乐厅	计算机模拟		＋	－
	音乐厅	计算机模拟		＋	＋
Shtrepi et al.（2016）	多功能厅	三角形	现场测试	＋	＋
Azad et al.（2019）	小房间	金字塔形	现场测试		－
Jo H I et al.（2019）	音乐厅		1：10 缩尺模型		

注：＋表示数值增加，－表示数值减少。

利用 Jeon 等人和 Jo 等人分别对韩国金海艺术中心（1400 座）和波士顿音乐厅（2625 座）进行 1/10 缩尺模型试验。通过模型试验得到的数据进行计算可知，金海艺术中心中早期衰变时间（EDT）随着侧墙增加扩散体而变长，相对于无扩散体状态下的变化率为 5%。波士顿音乐厅早期衰变时间（EDT）随着侧墙增加扩散体而变短，相对于无扩散体状态下的变化率为 1.7%。两次缩尺模型测试得到的不同样本空间中的强度因子（G）在有无扩散体状态下的差异均小于 1dB。

4）散射系数的测试方法

2001 年，AES-4id-2001（s2008）AES information document for room acoustics and sound reinforcement systems characterization and measurement of surface scattering uniformity；2004 年，ISO17497-1：2004 Acoustics — Sound-scattering properties of surfaces — Part 1：Measurement of the random-incidence scattering coefficient in a reverberation room，为扩散系数和散射系数的实验室测量提供可参考依据。

5）计算机模拟中散射系数的设置

计算机模拟软件通常是基于几何声学原理建立的，因此也受其限制。几何声学假定认为声波是以声线方式来传播的，就像几何光学中把光波理解为光线

一样。声线传播遇到物体表面会发生反射，并且会在每个反射界面损失部分能量。在几何声学的计算原理中忽略了声波传播行为中的波动特性。

声学模拟软件 CATT、Odeon 等在计算过程中均要求输入散射系数以提高计算的准确性，如图 1-15 和图 1-16 所示。Hodgson 等人采用 CATT 和 Odeon 对教室进行模拟计算并将结果与实测数据对比发现，在音质参数、清晰度和可听化模拟方面三者的结果一致性较好。CATT 也给出了少量构造做法的散射系数供选择，但是由于没有大量的散射系数供选用，因此其散射系数需要根据经验确定。

Billon 等人的研究采用两种方法计算不同空间体型中的混响时间并将计算结果与实测混响时间进行对比发现，增加散射后的依琳公式计算混响时间值和散射系数设定为 0.4 的 CATT 计算混响时间值与实测混响时间值一致性较好。Yun 等人的研究结果显示，在吸声均匀分布的立方体空间中，增加散射后的依琳公式计算混响时间值与全散射的 CATT 计算混响时间值一致。Martellotta 采用 CATT 对罗马圣彼得大教堂进行模拟计算发现模拟计算得到的混响时间长于依琳公式计算得到的混响时间。Densil 等人采用 CATT 对房间进行可听化模拟计算与

```
ABS birch   = < 20 15 12 10 7 5 > L < 10 12 14 18 20 20> {159 152 96}
ABS somewood = birch
ABS absofix  = < 20 30 40 50 60 70 : 90 95> {94 119 162}
; 8k and 16kHz added
ABS absorber = absofix
ABS custom   = < 20 15 12 10 7 5 > L < 20 30 40 50 60 70 > {228 179 27}
ABS diffusor = custom
```

图1-15 CATT 中界面音质参数设置方式（计算设置截图）

注：在 CATT 中，是通过给每个频段单独赋值的方法输入界面的散射系数。

Surface List

Number	Material	Scatter	Transp.	Type	Surface name	Layer	Area <m²>
► 1	14302	0.300	0.000	Normal	floor	floor	0.95
2	14302	0.300	0.000	Normal	floor	floor	2.82
3	14302	0.300	0.000	Normal	floor	floor	0.34
4	14302	0.300	0.000	Normal	floor	floor	0.95
5	14302	0.300	0.000	Normal	floor	floor	22.56
6	14302	0.300	0.000	Normal	floor	floor	3.00
7	14302	0.300	0.000	Normal	floor	floor	3.00

Mat. 14302: 35mm厚GRG

	63 Hz	125 Hz	250 Hz	500 Hz	1000 Hz	2000 Hz	4000 Hz	8000 Hz	α(w)
	0.15000	0.12000	0.10000	0.08000	0.08000	0.06000	0.06000	0.06000	0.10000

Transmission data: unassigned (wall type:Normal)

图1-16 Odeon 中界面音质参数设置方式

注：Odeon 中散射系数的输入值指 707Hz 的散射系数，其余频带散射系数利用插值法进行取值（计算设置截图）。

真实房间中录制的声音进行对比发现，计算机模拟结果和实际房间录制的结果几乎无差别。Xiang 等人利用 CATT 对耦合空间进行验证计算发现模拟计算结果具有准确性。基于以上认识，CATT 已经成为声学研究中常用的计算工具。

1.2.3　国内研究综述

在国内研究中，王季卿、曾向阳、张红虎和蒋国荣等人均对界面散射和音质之间的关系和界面对声学计算的影响进行了研究分析。

曾向阳对 Kuttruff 等人提出的五种声扩散的计算模型进行分析后提出随机扩散模型（Randomized Diffusion Model，RDM）得到大多数的研究者认可，其计算过程容易被人理解、容易实现而且具有较高的精度。

王韵镛进行了缩尺模型试验，在模型试验中发现界面增加扩散后靠近扩散面的位置音质有明显的变化，远离界面的位置听音感觉则变化不大。王韵镛在实验中发现，人们感觉音质发生变化更多的是"评价者认为界面布置扩散体时主观听音较好主要由于混响感较适合，其次是空间感"。

王韵镛在 1∶20 的缩尺模型中选用已知扩散系数的扩散体进行单变量测试并进行主观听音分析。在模型内表面增加扩散体后，部分频段混响时间和 C_{80} 出现下降的趋势如图 1–17 所示。

张红虎以球体为研究样本，通过变化界面的散射系数研究空间中明晰度（C_{80}）进行分析发现，当界面散射系数增加时，明晰度（C_{80}）值会提高，但是界面散射系数引起的音质参数的改善不如体型变化带来的改善更有效。

古林强对随机数列扩散体的性质进行了研究，指明了随机的表面变化和声散射之间的关系。

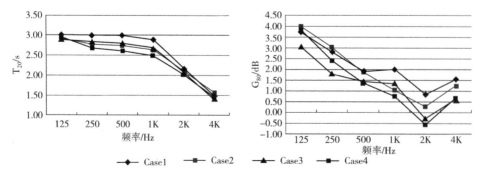

图 1–17　研究结果显示混响时间和强度因子均会随散射系数发生变化

2009 年，蒋国荣以矩形空间为例，研究 Odeon 计算中调整散射系数后模拟混响时间与实测混响时间之间的关系，发现当吸声材料集中布置且散射系数取 0.2 时，不同吸声量条件下混响时间模拟值与实测值相符合。当房间中的吸声量增加时，散射系数的变化对混响时间模拟值的影响也增加。当房间内吸声材料均匀布置时，散射系数的变化对混响时间计算结果影响较小。2010 年，余斌等人采用 Odeon 为模拟工具对扁平空间内的不同界面散射吸声条件下混响时间的变化发现，随着散射系数增加，混响时间会变短，且在低散射状态下，混响时间的变化量受声源 – 接收点距离影响较大。

在散射的模拟计算中，通常低频部分的误差较大。其原因是低频部分波动声学特征明显。曾向阳针对 Odeon 中对于低频部分散射系数的计算方法进行了改进，并提出了在计算中增加边缘衍射造成的散射部分，计算结果显示改进后的算法计算值与实测值的一致性明显高于原算法。Torres 等人研究发现增加边缘散射的计算能够提高可听化计算的准确性。在 CATT9.0b 的计算中为提高低频部分计算的准确性，也增加了低频部分的边缘扩散。对于桌子、门窗和壁柱等构件，在边缘 1/4 波长范围内的反射声视为不能提供有效的镜面反射，将其转换为散射，如图 1–18 所示。

图1-18 CATT 中关于边缘散射的说明

由于材料散射系数的测试较为复杂，且成本较高，因此国内开展材料散射系数测试的单位较少。山西大剧院音乐厅中墙面结合装修造型设计采用了 MLS（Maximum Length Sequence）扩散体构造，并进行了散射系数测试。实测散射系数的缺乏是当今国内外普遍存在的现象。潘丽丽利用 1/10 缩尺模型在缩尺混响室中进行 MLS 扩散体散射系数测试，测试结果显示缩尺模型测试结果与足尺样品测试结果一致性较好。

1.3 研究内容与研究方法

1.3.1 已有研究中存在的问题

Ryu 等人在研究中采用了单一形式扩散体和单一的空间样本，通过增加扩散面积和调整扩散体布置方式研究其对混响时间等音质参数的影响。Cox 等人对二

次剩余扩散体的扩散特性和吸声特性进行了详尽的分析，但是对其如何应用没有做进一步的说明，其更关注于开发一种扩散体产品。王韵镛的研究和 Kim 的研究类似，也是单一变量的研究。由于音质参数受空间容积、空间体型、空间吸声和空间扩散等方面的共同影响，因此单一样本的研究结果只能说明在所选样本中界面散射对音质参数的影响，并没有系统地提出界面声散射对音质参数影响的规律。

在对声场扩散评价方面的研究成果都是对观演空间的事后评价，难以作为声学设计的理论指导。

声学模拟软件 Odeon、CATT 等在计算过程中均要求输入散射系数以提高计算的准确性，在 CATT 的安装包里也给出了少量构造做法的散射系数供选择，但远远不足，因此其散射系数需要根据经验确定，设计师的个人经验决定了观演空间的室内音质成败。

综上所述，以往研究成果均无法形成对声学设计的有效指导，需要研究不同的空间体型、空间容积、空间吸声及分布和扩散的空间分布等情况下界面散射和音质参数之间的关系进行深入的研究。

1.3.2 研究的目标

本书的目的是分析空间体型、空间容积、空间吸声和散射的分布和对界面散射系数与音质参数之间关系的影响。包含以下五个方面：

（1）以中国古戏楼为研究样本，分析古戏楼中不同位置界面的散射系数对音质参数的影响。

（2）以现代剧院为研究样本，分析不同体型的观演空间中界面散射系数对音质参数的影响。

（3）系统地研究不同空间体型中，界面散射和音质参数之间的关系；系统地研究不同空间容积中，界面散射和音质参数之间的关系；系统地研究不同空间吸声量及吸声分布条件下，界面散射和音质参数之间的关系；系统地研究不同空间散射系数分布条件下，界面散射和音质参数之间的关系。

（4）系统地研究界面散射对音质参数平面分布的影响。

（5）根据研究结果，提出一套行之有效的设计策略。

1.3.3 研究方法

在本研究中，采用两步走的研究方式，首先针对古戏楼和现代剧院进行实地调研，然后以实地调研结果为基础，采用计算机模拟的方法进行深入的研究。在进行计算机模拟前先对增加散射系数后计算机模拟的准确性进行验证。

1）现场测试调研研究

通过现场调研测试能够取得观演空间的第一手资料，并为后续研究提供坚实的基础。现场调研测试包括观演空间的混响时间等各项音质参数的测试和对现场装修做法等实地勘察。

通过对北京现存四座古戏楼的实地调研，了解古戏楼的木构做法、构件尺寸，并对古戏楼进行声学测试以获得古戏楼的各项音质参数，并以实地调研测试结果验证古戏楼计算机模拟计算的准确性。

通过对大庆剧院等七座新建剧院的实地调研测试，了解剧院的空间体型、容积、装修做法等技术参数和各项声学指标，并以实地调研测试结果验证现代剧院计算机模拟计算的准确性。

2）计算机模拟研究

建筑声学模拟软件对观演空间室内各项音质参数进行模拟计算，模拟空间中声音传播的过程，从而获得音质参数的技术手段。在计算机模拟计算中，可以根据研究目的对设置不同界面参数的三维模型进行模拟计算。计算机模拟与缩尺模型测试相比能够降低研究成本，缩短实验时间。在本次研究中，以 CATT 作为模拟计算工具，计算机模拟流程图如图 1-19 所示。

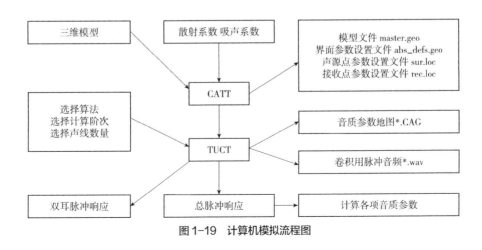

图1-19 计算机模拟流程图

3）研究参数

音质参数是客观评价观演空间声音品质的指标。在本次研究中，挑选四个有代表性的指标进行计算分析，包括混响时间（T_{20}）、早期衰变时间（EDT）、清晰度（D_{50}）和强度因子（G）。由于本次研究的核心是散射系数对音质参数的影响，这其中散射系数是用于表征反射声音能量分配的指标，不具有方向性，其对表征空间感的参数影响不明朗，因此本研究中不对该类指标进行计算。本次研究中选择的样本存在空间大小差异，其混响时间值和早期衰变时间值差异较大，为了不同容积的研究样本之间能够横向对比，本研究中以混响时间变化率和早期衰变时间变化率为研究对象。

所有样本均以散射系数为0.01状态下的计算值为参考，计算散射系数为0.1、0.3、0.5、0.7、0.9和0.99六个状态下的混响时间，并计算其随散射系数的变化，通过混响时间的变化率分析散射系数对混响时间的影响规律。混响时间变化率根据式1-3计算。早期衰变时间变化率计算方法与混响时间变化率计算方法相同。

$$\tau = \frac{RT_s - RT_{0.01}}{RT_{0.01}} \qquad （1-3）$$

式中：τ——RT 变化率；

　　RT_s——散射系数为 s 时的 RT；

　　$RT_{0.01}$——散射系数为 0.01 时的 RT。

对在不同状态下，混响时间和早期衰变时间的变化量进行对比分析时采用变化率的绝对值进行比较。

本研究中，以混响时间的相对差别限阈作为评价是否对混响时间产生影响的标准。Serephim、Karjalainen 和 Niaounakis 等人在通过西方音乐和语言对西方受试人的研究表明混响时间的相对差别限阈为 5%~10%。赵凤杰使用民乐为素材对中国受试者进行研究表明该情况下混响时间的相对差别限阈为 25%~30%。

Lundeby 等人对同一环境中不同测试人员及设备的测试结果进行了对比发现，在 1kHz~4kHz 范围内混响时间的偏差为 5%~10%。Behler 等人的研究发现测试声源的指向性会影响到测试的一致性，当测试频带范围内采用全指向声源时测试指标的误差会小于 5%。

Vorländer 和 Bork 在计算机模拟计算的国际巡回对比中均采用倍频程 1000Hz

的 5% 作为 T_{30} 差别限阈的主观限阈范围。

在本研究中混响时间和早期衰变时间采用的相对差别限阈 5% 为限值判断散射系数是否对其产生了显著的影响。清晰度和强度因子采用实际计算值做比较分析，设定清晰度的差别限阈为 0.05，强度因子的差别限阈设定为 1dB。

4）研究频段

根据两次模拟软件巡回比对结果，显示计算结果在中高频位置的错误率较小，图 1-20 是高玉龙对施罗德频率特点的说明，Kuttruff 也对此问题进行了解释。

图 1-20　可听声的频率区段划分

在本研究中，对 500Hz、1000Hz 和 2000Hz 三个频段的计算结果的平均值进行比对。

5）测点的布置

本研究中关于测点的选取有两种情况。在第 3 章和第 4 章中，测点选取是根据《室内混响时间测量规范》GB/T 50076—2013 中的选取规定，在池座区域选取六个测点进行计算，每个测点计算三次取平均值。不同测点位置计算值的算数平均是观演空间音质参数评价的方法，评价值虽然不能反映听音位置的具体的音质情况，但是能够作为评价观演空间中音质情况的指标。

在第 5 章中，剧场空间的测点采用池座半幅均布的方法密布测点。考虑到排距为 900~1100mm，座位宽度为 550mm，观众席测点间距设定为 1.0~1.5m。保证纵向每排都有测点，横向 2~3 个座位一个测点。矩形空间中由于没有排距的限制，因此测点间距较剧场空间间距小。

6）界面参数的设定

在 CATT 的计算中根据不同界面位置设置不同的图层，每个图层为一个文件。界面图层对应的文件中包含了对应图层中所有面的顶点坐标，用以表示界面在模型中的位置。界面吸声系数和散射系数的设置是通过一个单独的文件

abs_defs.geo 进行。本次研究中，对已建成观演空间界面的吸声系数来源于《建筑声环境（第二版）》中附录一的内容。对于附录一中没有收录的做法则由厂家送样检测或查找类似做法的吸声系数代替。散射系数来源于 CATT 资料库中给出的部分散射系数和 CATT 操作手册中推荐的构造做法的建议散射系数值。图 1-21 是 CATT 中对于参数设置和算法选择的设置窗口。

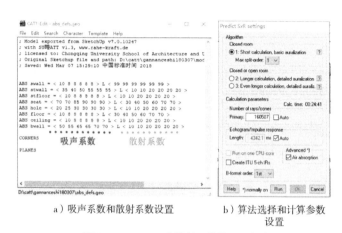

a）吸声系数和散射系数设置　　b）算法选择和计算参数设置

图 1-21　CATT 中散射系数的设置方法

1.3.4　技术路线

针对之前提出的研究目的，本研究从实测和理论出发，确定了五个主要研究内容。首先，探讨了不同空间中界面散射和观众席音质参数之间的关系特点。其次，根据计算的结果总结出二者之间的规律。最后，在这些研究的基础上探讨了观演空间声学设计方法和设计策略。本书的研究框架如图 1-22 所示。

（1）对北京现存的四座古戏楼进行了实地考察，并进行声学测试，并以四座古戏楼为研究样本进行深入研究。

通过对古戏楼的实地调查和发展脉络调研发现，古戏台演变为古戏楼后，室内的声环境会发生较大的变化，而且人们对现存古戏楼中的声环境比较认可。但是在古戏楼的建设中没有明确的关于声学考虑的记载。在古戏楼中界面散射对音质产生了何种影响是本章的研究问题。

在第 2 章研究中采用计算机模拟的手段对不同位置界面的散射系数对音质参数的影响进行计算，找出不同界面散射对音质参数的影响程度，并结合古戏楼的建筑形式和建筑构造做法分析古戏楼中各界面的散射情况。

（2）对已建成的七座现代剧院进行分析。

通过对我国现代剧院的发展历程进行梳理发现，现代剧院和古戏楼并没有传承关系，而且现代剧院的建筑规模和设计手法与古戏楼的建筑规模和设计手法完全不同。

第3章选取七座已建成剧院为研究样本，这七座剧院的形式和规模代表了现代剧院建造的主要模式。首先对七座剧院进行实地调研，内容包括建筑规模、装修设计和音质参数测试等。然后以实测数据为参考，以计算机模拟为手段计算分析了侧墙和吊顶的散射系数变化对观众席音质参数的影响。

（3）采用简化模型研究不同空间因素与混响时间之间的关系。

通过第2章和第3章分别对古戏楼和现代剧院分析发现，在相同的体型空间中，音质参数存在不同的变化趋势，不同的体型中又存在相同的变化趋势。因此，有必要对此问题进行深入的研究。

第4章研究中针对搭建的简化模型进行详细分析。首先针对吸声均匀分布的状态进行分析，着重分析空间体型、空间容积和空间吸声等因素不同的情况下界面散射对音质参数的影响，并寻找其中的规律。然后针对空间吸声不均匀分布的情况进行计算分析，并参考实际观演空间中吸声材料的空间分布情况，着重分析空间体型、空间容积和空间散射分布等因素各异的情况下界面散射对音质参数的影响，并寻找其中的规律。

（4）散射系数变化对音质参数空间分布的影响。

在第2章、第3章和第4章中，观众席的音质参数均采用了单一评价指标。该方式能够简化观众席音质参数的评价，但是不能准确体现观众席音质的具体情况，因此在第5章中对等容积的典型剧场空间和矩形空间进行详细分析，主要分析界面增加扩散后，各项音质参数在观众席的平面分布的变化。

1.4　计算机模拟准确性的验证

界面的散射系数是现阶段常用模拟软件在计算过程中不可缺少的参数。2004年，Summers利用几何声学和统计声学两种方法对耦合空间中音质参数的计算结果发现，吸声系数和散射系数10%的误差会导致统计声学的计算结果产生明显的误差。计算机模拟计算过程中，如何进行散射系数的设定才能提高模

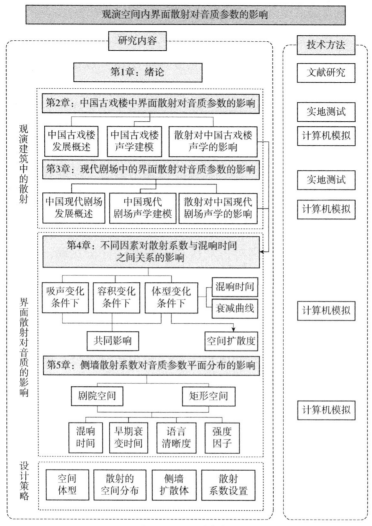

图1-22 研究框架

拟结果的准确性，一直是一个值得探讨的问题。

在现阶段的计算机模拟计算中，CATT 和 Oedon 两种模拟软件最为常用，CATT 基于虚声源法和声线追踪法进行模拟计算，Odeon 基于声线法和镜像声源法结合的混合法。二者在通常的模拟计算中都具有较高的准确度。在本节中对 CATT 和 Odeon 两种模拟软件计算的准确性进行验证分析。

1.4.1 CATT 和 Odeon 的比对计算

本次验证分析从两个方面进行。一是针对 CATT 和 Odeon 二者之间计算的差异进行验证。选定两组空间进行比对计算，第一组空间为同容积矩形空间和

异形空间的对比计算，第二组空间为两个典型的剧场空间的比对计算，比对同组内不同空间计算结果之间的差异。二是 CATT 计算结果与实测数据进行对比。

前述 1.2.1 节中已对计算机模拟计算的原理进行分析表明，声学软件的模拟计算对于适用于几何声学的中高频部分吻合度较高。因此在本次研究中，以500Hz、1000Hz 和 2000Hz 三个频带的平均值作为研究对象。

CATT 和 Odeon 两种软件中对于散射系数的输入方式不同。在 CATT 中不同频率的散射系数是分别输入的。在 Odeon 中，输入的散射系数为 707Hz 的散射系数，其余频带的散射系数会根据响应的计算曲线自动设定如图 1-23 所示。

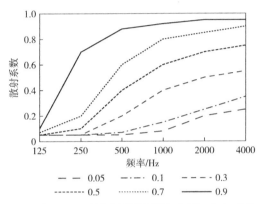

图 1-23　Odeon 中 707Hz 处散射系数分别为 0.05、0.1、0.3、0.5、0.7、
0.9 六个状态下的散射系数曲线

Shtrepi 等人的研究发现，将 Odeon 中自动设定的散射系数输入到 CATT 进行计算时，两种软件计算得到的混响时间一致性较好。

1.4.2　针对选定空间的两种软件之间计算结果的对比

研究样本选取一个容积为 3000m³ 的矩形空间和一个同容积的异形空间（六个面均不平行）作为研究样本，如图 1-24 所示。空间界面设定均布吸声系数为0.5，分别计算均布散射为 0.05、0.1、0.3、0.5、0.7、0.9 状态下的混响时间，对比分析不同散射系数状态下混响时间之间的差异。

在本研究中，采用此种办法对矩形空间和异形空间进行两种软件的混响时间计算比对验证。

在本研究中采用此种方法对同容积的矩形空间和异形空间（通过倾斜界面消除平行面）进行 CATT 和 Odeon 的对比计算发现，在相同的吸声系数和散射

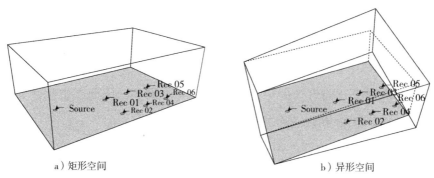

a）矩形空间 b）异形空间

图1-24 对比计算中的研究样本

（异形空间中虚线部分是矩形空间，实线部分是空间外轮廓线）

系数条件下，同空间样本的不同软件计算得到的混响时间的差异小于5%，可以认为两个模拟软件计算结果一致，如图1-25、表1-2和表1-3所示。在本次准确性验证中需要和实测数据作对比，因此在计算中采用T_{20}作为研究对象。

矩形空间不同散射系数状态下两种软件计算结果差异 表1-2

中频散射系数	0.05	0.1	0.3	0.5	0.7	0.9
矩形-CATT	0.69	0.67	0.61	0.58	0.57	0.56
矩形-Odeon	0.66	0.65	0.58	0.56	0.57	0.55
矩形差异	-4.3%	-3.0%	-4.2%	-3.7%	-0.8%	-1.4%

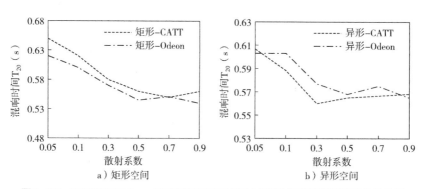

a）矩形空间 b）异形空间

图1-25 CATT和Odeon计算得到的不同空间中混响时间随散射系数变化的曲线

（500~2000Hz平均值）。

异形空间不同散射系数状态下两种软件计算结果差异 表1-3

中频散射系数	0.05	0.1	0.3	0.5	0.7	0.9
异形-CATT	0.64	0.62	0.59	0.58	0.57	0.58
异形-Odeon	0.62	0.62	0.59	0.58	0.59	0.58
异形差异	-3.5%	-0.8%	0.8%	1.2%	2.7%	0.3%

从图 1-25 中可以看出当散射系数发生变化时，矩形空间和异形空间中的混响时间均发生变化。CATT 和 Odeon 模拟得到的混响时间变化曲线相近，在不同空间中，散射系数相同的状态下，两种软件模拟得到的混响时间差异均小于5%，如表 1-2 所示，可视为模拟结果一致。

1.4.3 模拟计算结果与实测数据的对比

采用前述散射系数的设置方式，以平鲁剧院和甘南剧院为例（图 1-26），采用两种软件对剧场空间的混响时间进行模拟计算结果的对比研究。

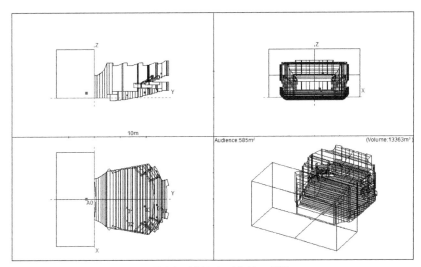

a）甘南大剧院的平立剖图和三维图

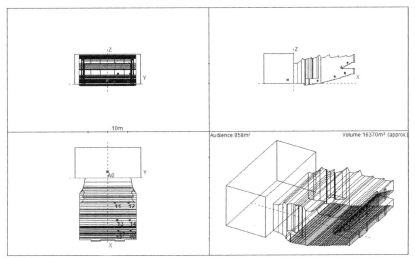

b）平鲁大剧院的平立剖图和三维图

图 1-26 本次用于计算的典型剧院模型

为验证计算机模拟计算的准确性，本文挑选马蹄形剧院（甘南大剧院）和矩形剧院（平鲁大剧院）各一实例进行模拟计算，以实测混响时间（T_{20}）为参考值，模拟计算值与实测数据偏差小于5%作为本次模拟计算和实测值的一致性标准。设定坐席区和观众席地板中频（707Hz）散射数为0.5，舞台墙面和地面中频（707Hz）散射系数为0.1，剩余界面中频（707Hz）散射系数为0.3，计算频带范围内中频以外频带散射系数根据Odeon中给出的曲线确定（图1-23）。

本次模拟计算中基于界面的构造做法和装饰造型确定界面的吸声系数和散射系数（表1-4）。

<div align="center">两座剧院观众厅的装修材料表　　　　　　　　　表1-4</div>

项目	吊顶做法	侧墙面做法	后墙面做法	地面做法	舞台墙面	座椅
甘南大剧院	35m 厚 GRG	35mm 厚 GRG	木质穿孔吸声板	实贴实木地板	木丝板	剧场座椅
平鲁大剧院	35m 厚 GRG	35mm 厚 GRG	木质穿孔吸声板	实贴实木地板	木丝板	剧场座椅

平鲁大剧院模拟计算中的参数设置，第一个括号内为倍频程125~4000Hz的吸声系数，第二个括号内为倍频程125~4000Hz散射系数。

例：ABS（材料位置）= <125~4000Hz 吸声系数 > L <125~4000Hz 散射系数 >

ABS swall = <10 8 8 8 8 8> L <5 5 20 40 50 55>（观众席两侧墙）

ABS stwall = <40 45 60 50 50 50> L <5 5 7 15 25 35>（舞台墙面）

ABS stfloor = < 10 8 8 8 8 8 > L <5 5 7 15 25 35>（舞台地面）

ABS seat = <55 60 65 70 75 75> L <5 10 40 60 70 75>（坐席区）

ABS hole = < 20 25 30 30 30 30 > L <5 5 20 40 50 55>（面光口）

ABS floor = < 10 8 8 8 8 8 > L <5 10 40 60 70 75>（地板）

ABS ceiling = < 10 8 8 8 8 8 > L <5 5 20 40 50 55>（吊顶）

ABS bwall = < 50 55 65 65 65 65 > L <5 5 20 40 50 55>（观众席后墙）

甘南大剧院模拟计算中的参数设置，第一个括号内为倍频程125~4000Hz的吸声系数，第二个括号内为倍频程125~4000Hz散射系数。

例：ABS（材料位置）= <125~4000Hz 吸声系数 > L <125~4000Hz 散射系数 >

ABS swall = < 10 8 8 8 8 8 > L <5 5 20 40 50 55>（观众席两侧墙）

ABS stwall = <40 45 60 50 50 50> L <5 5 7 15 25 35>（舞台墙面）

ABS stfloor = < 10 8 8 8 8 8 > L < 5 5 7 15 25 35 >（舞台地面）

ABS seat = < 70 70 90 90 90 90 > L < 5 10 40 60 70 75 >（坐席区）

ABS hole = < 20 25 30 30 30 30 > L < 5 5 20 40 50 55 >（面光口）

ABS floor = < 10 8 8 8 8 8 > L < 5 10 40 60 70 75 >（地板）

ABS ceiling = < 10 8 8 8 8 8 > L < 5 5 20 40 50 55 >（吊顶）

ABS bwall = < 50 55 65 65 70 70 > L < 5 5 20 40 50 55 >（观众席后墙）

以上两个剧院的装修做法基本一致，因此计算中选用的吸声系数和散射系数基本是一致的，只有坐席区的吸声系数存在差异，这是由于两个剧院选择的不同厂家生产的座椅实测数据不同造成的。

从软件模拟计算值和剧场空间现场实测值之间的对比发现，两种软件的计算混响时间（T_{20}）与实测混响时间（T_{20}）之间的差异小于5%，因此可视为计算值与实际值一致。如图1-27、图1-28、表1-5和表1-6所示。

两种软件计算值和平鲁大剧院实测值 表1-5

混响时间	500	1000	2000	平均
实测值	1.40	1.40	1.32	1.37
Odeon计算值	1.34	1.37	1.32	1.34
与实测间差异	−4.6%	−2.4%	−0.4%	−2.5%
CATT计算值	1.46	1.43	1.34	1.41
与实测间差异	3.9%	1.8%	1.5%	2.4%

两种软件计算值和甘南大剧院实测值 表1-6

混响时间	500	1000	2000	平均
实测值	1.40	1.45	1.35	1.40
Odeon计算值	1.40	1.41	1.34	1.38
与实测间差异	−0.1%	−2.6%	−1.0%	−1.3%
CATT计算值	1.41	1.38	1.29	1.35
与实测间差异	0.5%	−4.8%	−4.8%	−3.8%

以前述计算结果为基础，采用CATT和Odeon两种软件分别计算甘南大剧院和平鲁大剧院两个研究样本中调整侧墙和吊顶的散射系数变化后观众席混响

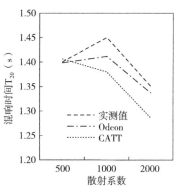

图 1-27 平鲁大剧院混响时间实测值
与计算值的对比

图 1-28 甘南大剧院混响时间实测值
与计算值的对比

时间的变化趋势，以验证两种软件在不同散射系数状态下计算结果的一致性。计算结果如图 1-29 和图 1-30 所示，计算数据详见表 1-7、表 1-8、表 1-9 和表 1-10。

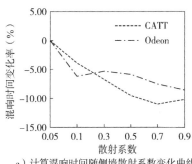
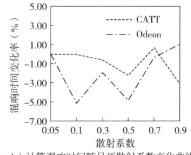

a）计算混响时间随侧墙散射系数变化曲线　b）计算混响时间随吊顶散射系数变化曲线

图 1-29 平鲁大剧院混响时间随散射系数变化的曲线

平鲁大剧院侧墙散射系数变化时，计算得到的混响时间变化率（%）　表1-7

散射系数	0.05	0.1	0.3	0.5	0.7	0.9
CATT	0.0	−3.9	−6.7	−9.5	−11.0	−10.2
Odeon	0.0	−6.2	−5.3	−5.9	−7.5	−8.5

平鲁大剧院吊顶散射系数变化时，计算得到的混响时间变化率（%）　表1-8

散射系数	0.05	0.1	0.3	0.5	0.7	0.9
CATT	0.0	0.0	−0.6	−2.2	0.7	−3.1
Odeon	0.0	−5.1	−2.0	−4.9	−0.3	1.0

以平鲁大剧院为研究样本的计算结果发现，侧墙散射系数变化和吊顶的散射系数变化对混响时间的影响趋势不同（此部分会在第3章中详细讨论），采用CATT和Odeon两种模拟软件的计算结果差异小于5%，可视为计算结果一致。

甘南大剧院侧墙散射系数变化时，计算得到的混响时间的变化率（%）　表1-9

散射系数	0.05	0.1	0.3	0.5	0.7	0.9
CATT	0.0	−2.0	−6.7	−10.0	−12.0	−13.1
Odeon	0.0	−5.6	−7.1	−5.6	−10.0	−9.2

甘南大剧院吊顶散射系数变化时，计算得到的混响时间的变化率（%）　表1-10

散射系数	0.05	0.1	0.3	0.5	0.7	0.9
CATT	0.00	0.01	−0.01	−0.02	−0.02	−0.02
Odeon	0.00	0.03	−0.05	−0.02	0.03	−0.03

以甘南大剧院为研究样本的计算结果发现，采用CATT和Odeon两种模拟软件计算得到的侧墙散射系数变化和吊顶的散射系数变化对混响时间的影响趋势结果差异小于5%，可视为计算结果一致。

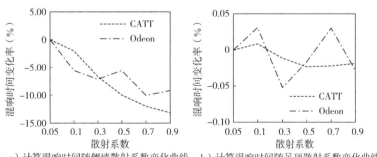

a) 计算混响时间随侧墙散射系数变化曲线　　b) 计算混响时间随吊顶散射系数变化曲线

图1-30 甘南大剧院混响时间随散射系数变化的曲线

1.4.4 与已有研究结果对比

在Azad等人的研究中，以尺寸为3.7m×2.9m×2.4m（L×W×H）的空间为基准空间，室内空间容积为25.75m³，通过在室内墙面增加扩散体的方法改变室内声场，并测试不同扩散体数量状态下该空间内的混响时间。

在该研究中以此空间及扩散体布置方式为研究对象，使用CATT对不同数量扩散体情况下的混响时间进行模拟计算，分析扩散体数量的增加对混响时间的

影响。由于该研究的空间样本容积为 $25m^3$，经计算可知，当室内混响时间为 0.5 时临界频率 fc=288Hz。4000Hz > 4fc，适用于几何声学，因此本次研究中以倍频程 4000Hz 为研究频率。空间中不同界面的散射系数如图 1–31 所示。

Room Surface	Area（m^2）	One Octave Band（Hz）				
		250	500	1000	2000	4000
Conuex Pyramid	4.9/4.6	0.16	0.09	0.05	0.04	0.04
Ceiling	10.7	0.25	0.38	0.60	0.76	0.77
Floor	10.7	0.08	0.17	0.33	0.59	0.75
Walls	29.4	0.12	0.08	0.06	0.06	0.05
Door	1.7	0.10	0.06	0.08	0.10	0.10
A_{3diff}		7.7	8.4	11.8	16.3/16.2	17.8
A_{ref}		7.5	8.3	11.8	16.3	17.9
Maximum percentage change		2.6	0.6	0.5	0.7	0.3

图1-31　测试空间内各界面吸声系数

在模拟计算中，界面的吸声系数按照书中给出的系数设置，同样见图 1–31。根据 CATT 使用手册中散射系数和反射面大小的关系，设定扩散体 4000Hz 散射系数见表 1–11。

模拟计算中各界面的散射系数　　　　　　　　　　　　表1-11

位置	扩散体数量	4000Hz散射系数
墙面、顶面和地面	无	0.05
有扩散体的墙面	一个	0.1
	二两	0.3
	三个	0.3
扩散体		0.5

设定无扩散体状态为参考值，分别计算实测数据中倍频程 4000Hz 混响时间的变化率和模拟计算中得到倍频程 1000Hz 混响时间变化率，以二者的变化率进行对比，分析模拟计算值与实测值之间的差异。不同数量扩散体状态的声学模型如图 1–32 所示。

变化率计算结果见表 1-12 和图 1-33，实测 4000Hz 混响时间的变化率与模拟计算 4000Hz 的混响时间变化率基本一致，由此可知，CATT 的计算值与实测值吻合度较好。

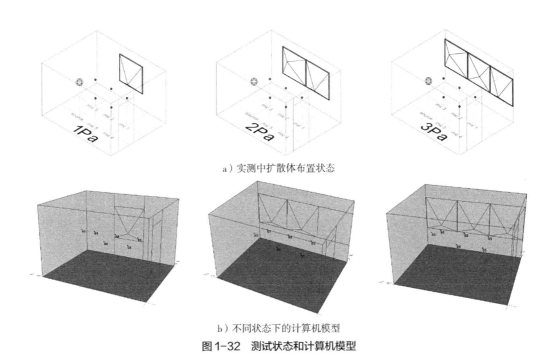

a）实测中扩散体布置状态

b）不同状态下的计算机模型

图 1-32 测试状态和计算机模型

图 1-33 实测 4000Hz 混响时间变化率和模拟 4000Hz 混响时间变化率的比较

实测和模拟计算得到的变化率（%）				表1-12
扩散体数量	0	1	2	3
模拟计算变化率	0.0	−36.0	−59.4	−61.6
实测数据变化率	0.0	−38.7	−54.6	−63.0

1.4.5 计算机模拟准确性的总结

本节通过三种方式对计算机模拟的准确性进行了验证。

首先，通过对设定的两类空间进行模拟计算，发现 CATT 计算得到的混响时间变化和 Odeon 计算得到的混响时间的变化率一致性较好。

其次，通过对已建成的两个典型剧场空间进行模拟计算与实测值的对比验证，计算结果显示，在吸声系数和散射系数相同的设置方式下，两款模拟软件 CATT 和 Odeon 模拟计算得到的混响时间与实测得到的混响时间偏差小于 5%，由此可以认为计算值与实测值一致。以此计算结果为基础，对侧墙和吊顶分别进行散射系数变化过程中的混响时间计算，两种状态下 CATT 和 Odeon 计算得到的混响时间变化率差异小于 5%，因此可认为计算结果一致。

最后，以已发表文献中的实测数据为参考，采用 CATT 对不同扩散体状态进行对比计算。以实测数据中 4000Hz 的混响时间变化率和模拟计算得到 4000Hz 变化率进行对比发现变化率基本一致，由此可推断 CATT 的计算结果能够反映声环境的真实状态。

中国古戏楼中界面散射
对音质参数的影响

我国传统建筑以木结构建筑为主，因此，现存古戏楼均为木结构建筑。室内结构构件明露，装饰处理依靠在构件表面绘制彩画。单独作为装饰构件出现的形式很少。此特点与西方古代石材建筑中使用大量的浮雕进行装饰的做法差异较大。古戏楼与现代剧院的一个显著区别是没有专门根据声学要求进行设计。北京现存古戏楼中仅有湖广会馆出于装饰需求设置了平棊天花，其余均为直接暴露顶面的梁架结构，其设置完全是出于结构考虑。但就现代声学角度而言，古戏楼中明露的梁、柱、椽、檩、枋、斗拱和木棂窗等形式均符合现在声学理论中扩散体的要求。

鉴于古戏楼特有的空间特点，本章针对古戏楼中界面散射和音质参数之间的关系进行分析研究。首先回顾了古戏楼的发展历程，分析了古戏楼中结构构件的组成及规格尺寸。然后根据古戏楼的测绘图纸搭建三维模型对古戏楼内的音质参数进行模拟计算。以此为基础主要致力于以下问题：

（1）分析古戏楼中两侧墙、地面、顶面和舞台上顶盖的界面散射变化对观众席音质参数的影响。

（2）对建筑构件的散射性能进行分析总结。

2.1 中国古戏楼发展概述

我国传统戏曲是从最初的祭祀鬼神的巫术逐步发展成现代丰富多彩的艺术形式。传统戏曲中包含大量的对白，因此这个特点决定了其适合在短混响的环境下演出。现存大量的古代戏曲演出场所中绝大部分是室外的戏台，全封闭的戏楼较少。古代剧场的发展也随着演出形式的变化，经历了从广场演出到室外戏台演出最终发展到封闭戏楼的形式（图2-1）。在古代剧场的发展与演出环境

图2-1 庭院演出
（图片摘自《中国戏曲志·江苏卷》）

和演出形式以及建筑技术水平密切相关。从建筑声学角度而言，封闭空间和开敞空间是完全不同的两种声场环境。本节中通过分析传统戏曲的演出场所的发展历程，力求理清在没有现代声学理论的指导下，古戏楼中的音质是如何满足使用要求的。从建造技术角度而言，古戏楼封闭空间的规模和做法受所处时代的技术限制；从声学角度而言，为满足室内良好的声环境，古戏楼封闭空间的做法又对室内界面的吸声和散射提出较高的要求，王季卿、罗德胤、刘海生、葛坚、杨阳等均对开敞戏台和封闭戏楼的声环境进行声学测试及分析。

2.1.1 中国古戏楼特点

由于我国的古建筑以木构建筑为主，因此戏楼的发展也有着与西方古剧场完全不同的发展方向。与欧洲石材建筑不同，木材的力学特性决定了木构建筑无法解决大跨度无柱空间的问题，这也是传统戏曲演出以室外演出形式居多的原因。戏曲的演出场所从室外走向室内的时间节点现已无从考证，全封闭戏楼可追溯至明末时期的酒楼戏台。从现有资料来看，全封闭戏楼的建造过程中并未对室内声场进行考虑，完全是出于对观演环境的考虑，戏曲的演出不再受风雨日晒等自然环境的影响（在恭王府现场调研中了解到，对于恭王府戏楼内戏台下出于声学考虑而埋有大缸的说法仅为传说，戏楼修缮过程中并未发现实物）。室外剧场转变为全封闭戏楼后带来了诸多的声学问题，其中最重要的就是混响时间的变化。从北京现存的古戏楼的声学测试结果分析，全封闭戏楼的混响时间均在 1.0~1.3s，能够满足戏曲的演出要求。此现象的出现得益于木构建筑的特点。首先，木构建筑的跨度偏小，造成室内空间偏小，恭王府戏楼室内容积仅为 2414m³，较小的容积有利于创造室内短混响的环境。其次，木构建筑中

各界面通常是木质材料表面采用麻丝油灰包裹后饰以油漆和彩画。该做法与欧洲石材建筑相比面层较软，吸声系数高于石材。最后，木构件之间以榫卯方式连接，缝隙较多，此做法同样造成吸声量较石材建筑偏大。因此，我国古代戏楼与西方古剧场相比，建筑形式和室内的声环境有着较大的差异。

古戏楼是较特殊的一类木构形式，该建筑形式的形成主要是由于戏剧演出和观众席遮蔽功能的促进与推动，因此，建筑的形式与功能具有高度的契合性，建筑功能确定，形式单一。

2.1.2　中国传统戏曲的特点

王季卿研究指出，我国戏曲的演出场所经历了由室外逐步进入室内的过程。就表演形式而言，中国戏曲的演唱有两个特点：一是假声的大量运用，二是演唱中夹杂较多的道白。戏剧的演出特点是演唱为主，以"唱"和"白"为主要演出形式，器乐的演奏只是演出的辅助手段，在戏曲演出中处于从属地位。因此，中国的戏曲更适合在短混响状态下演出，过长的混响时间会使观众在欣赏表演时感到前面音节的余音干扰后面的音节。

2.1.3　关于古戏楼罩棚的考证

古代最初的表演场所为室外空地，其形式类似于苗族的芦笛舞。在其后的发展中，为了便于观看，在汉代出现升高的露台。为了遮风避雨，露台上出现罩棚。为了改善观看环境，观众席出现罩棚，出现封闭的院落，宋代此类剧场被称为"勾栏"。随着建筑技术的发展，院落加上盖就形成了用于商业演出的茶楼和会馆王府中的戏楼。

中国古代演出场所由开敞转向封闭是古戏楼发展的一个关键点，其一，封闭空间与开敞空间相比，由于顶面的封闭，声能无法外逸，会造成室内的声压级增加和混响时间变长，对戏曲演出中的清晰度产生影响；其二，受我国传统木构建筑结构的影响，木材的力学特性决定其不能解决较大跨度的无柱空间，因此封闭剧场的屋顶构造如何解决承重问题需要进行考证；其三，剧场全封闭后遮蔽了日光，受我国古代照明灯具的限制，仅能依靠大量的油灯和蜡烛进行舞台照明。

在湖广会馆和安徽会馆的修建碑记中仅明确了戏楼罩棚搭建的年代。湖广会馆在重修时增建戏台。《重修湖广会馆碑记》云："嘉庆丁卯年，刘云房相国、

李小松少宰创议公建湖广会馆。……今春正月，公议重修，升其殿宇，以妥神灵，正建戏台盖棚，为公宴所"。道光二十九年又重修，布置庭园。光绪十八年至二十二年（1892~1896 年）又大修，历时四载，耗银 18994 余两。戏楼为哪次重修时所建尚不清楚。现存湖广会馆为光绪年重修后的样子。同治十一年（1872 年）李鸿章所撰《新建安徽会馆记》记载，会馆建造时，"度地正阳、宣武之间，……廓而新之披制蠲疏，夷涂设切，亲庙、柱础，土石瓴瓦颜甋甋之类。……前则杰阁，飞甍，嶕峣笋攫，为征歌张宴之所。"

　　以上部分是有记载的戏楼罩棚的建造记录。一个合理的推测是这种戏楼由传统室外戏台演变而来。传统剧场从室外向室内转变的过程中并不是一蹴而就的，先是增加戏台及周边观众席的屋顶，被称为"戏台及罩棚"。再经过"戏台及罩棚"形式的不断演变，最终成为一体，演变出了戏楼的模式，内部包含了后场、化妆、服装道具、舞台和观众席的平面布局形式。

　　传统室内剧场型戏楼产生于中国传统木结构建筑发展的末期，这个时期是中国传统抬梁式木构发展的最后阶段，戏楼在此扮演的角色是用木简支梁创造大跨空间，以使建筑容纳尽量多的观众观看戏剧演出。戏楼的单跨最大跨度梁位于戏台前排柱与楼座前排柱之间，从现存戏楼的统计来看，正乙祠戏楼最大跨约 9.57m，湖广会馆最大跨度约 11.36m，安徽会馆最大跨度约 8.8m，恭王府戏楼最大跨度约 10m，以上现存戏楼最大跨度不超过 12m，这或许是中国传统抬梁式木结构单跨梁跨度的极限值。结构跨度限制了建筑的最大规模，因此，不得不用副阶的形式扩大使用面积，但现存戏楼的建筑面积仍然不超过 900m²，这种规模显然无法适应大量观众的观演需求。当近代西方钢筋混凝土结构和钢结构建筑技术传入中国后，人们不再尝试用抬梁式木结构创造大空间，因此，传统室内剧场型戏楼可以看作是中国传统大跨度木结构建筑发展的尾声，此后中国再未出现具有与传统建筑一脉相承的创新形式的木结构观演空间（图 2-2）。

　　北京市内现存古戏楼中，恭王府戏楼（始建于同治年间 1862~1874 年）、安徽会馆戏楼（始建于同治十年 1871 年）、正乙祠戏楼和湖广会馆（始建于嘉庆十二年 1807 年）。它们主要附属会馆和大型宅院建设，目前尚未发现独立建造的实例。附属王府的戏楼仅存恭王府戏楼一座，修缮后随恭王府花园向游人开放并进行商业演出，演出效果良好。

a）正乙祠戏楼　　　　　　　　　　　　　　　b）恭王府戏楼

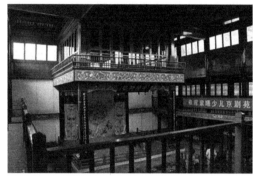
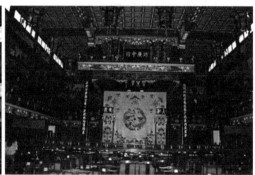

c）安徽会馆戏楼　　　　　　　　　　　　　　d）湖广会馆戏楼

图2-2　北京现存古戏楼

中国古戏楼在建筑形式上有以下特点：第一，中国古代戏楼在设计建造中为了满足室内座位数的要求，通常采用多卷勾连搭的建筑形式解决大跨度的问题，但是受木结构特点所限，戏楼室内的面积较同时期欧洲歌剧院小。第二，由于屋面较高，通常会在舞台上方增加一个藻井天棚以改善舞台的空间感。第三，古戏楼均采用伸出式舞台，观众三面围绕舞台而坐。第四，与同时期欧洲歌剧院的装饰性浮雕不同，中国古戏楼大部分室内均采用结构形式外露的手法，仅采用结构构件表面绘画等形式进行装饰，梁柱、檩条、雀替等构件均能对声音进行散射。

2.1.4　传统古戏楼的建筑特点

在本次研究中以恭王府戏楼、安徽会馆戏楼、正乙祠戏楼、湖广会馆戏楼四座古戏楼为研究样本进行研究。

1）恭王府戏楼的建筑特点

恭王府戏楼位于恭王府花园东路的中心，面阔七间，进深九间，四周有回廊，三卷勾连搭结构屋顶、砖木结构，建筑面积685m²。大厅内现悬挂二十盏

宫灯，南面是一座四柱带顶盖的大戏台，前台和后台之间以彩绘隔扇隔开。北面是贵宾席，贵宾席和舞台之间是散座（图2-3）。

戏台和观众席位于中间一卷，前后两个卷棚分别是后台和服务区域。中间一卷的屋面采用了瓦顶苫背的做法，从下往上依次是檩条、檐椽、望板、灰泥和筒瓦。其中檩直径300mm，间距1200mm，檐椽为圆形，直径100mm，望板厚度20mm，上敷灰泥和筒瓦。

屋内桁架为北方建筑中常用的抬梁式，为了满足大跨度的要求同时减轻屋面结构的荷载，在十六架梁以上起坡的部分采用了单步梁，双步梁等小而短的

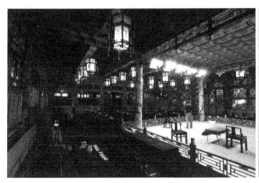

| a）恭王府戏楼内景 | b）声学测试现场 |

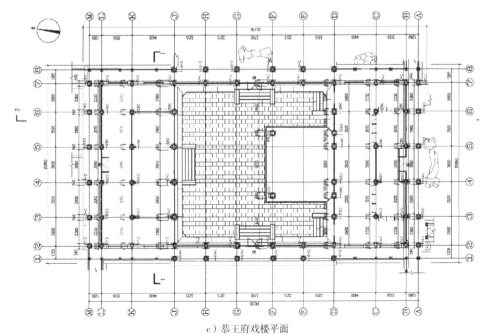

c）恭王府戏楼平面

图2-3 恭王府戏楼的声学测试现场及平剖面图
（平面图和剖面图由恭王府管理处提供）

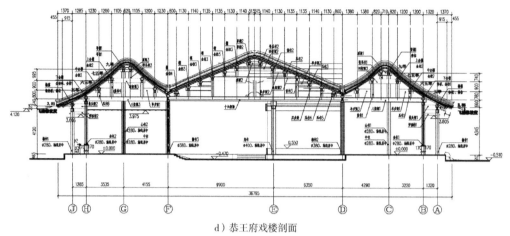

d）恭王府戏楼剖面

图2-3 恭王府戏楼的声学测试现场及平剖面图（续）

（平面图和剖面图由恭王府管理处提供）

构件。其中，尺寸最大的十六架梁截面尺寸为450mm×360mm，八架梁、单步梁和双步梁截面尺寸为365mm×360mm。梁柱等构件表面做彩画，檐椽和望板仅刷漆，未做彩画。

墙面上部以木棂玻璃窗为主，下砌青砖槛墙，墙高900mm，墙厚270~370mm。槛墙上为支摘窗，窗棂看面宽度为20mm，进深为20mm。

中间卷棚前后各有木柱四根，柱径380mm，柱间距2860mm，其中舞台前沿为支撑舞台上顶棚，增加副柱两根，柱径380mm。两侧墙有十根木柱，柱径340mm，间距3215mm，门口处间距3700mm。柱中线与墙中线齐，室内突出墙面120mm。

戏台为砖砌戏台，面积55m²，相对于观众席高470mm。戏台上设顶棚，以连接舞台四角木柱的枋为天花外框，中间做平棊天花，天花盖板露出尺寸为590mm×590mm，龙骨宽80mm。天花盖板地面4400mm。天花板面向观众的三面有镂空木饰楣子、垂花头和雀替做装饰。受条件限制现场没有对天花板的具体做法进行考证。清代天花板通用做法为一寸厚木板，每块板背后穿带两道。戏台面向观众三面设镂空木质栏杆，栏杆高535mm。

戏台与后台之间采用硬木雕花隔扇门隔开。观众席后区散座与贵宾席之间同样用硬木雕花隔扇隔开。二者之间砖墁地面为散座区。

2）安徽会馆戏楼的建筑特点

安徽会馆，位于北京西城区后孙公园胡同路北，门牌三号、二十五号、

二十七号。始建于清同治十年（1871 年），后多经扩建，建成后的安徽会馆占地9000 多 m²，共有 219 间半馆舍，其规模居在京会馆之首。目前，除戏台外的会馆馆舍仍为民居。

在北京安徽会馆的建筑中，戏楼是建筑群中规模最大的建筑。安徽会馆戏楼坐北朝南，后接扮戏房，其余三面为楼座，建筑面积约 778m²，建筑通进深25.02m，通面阔 18.88m，建筑总高 10.54m。建筑中间主体采取双卷勾连之悬山式合瓦屋面，南侧悬山进深两间 5.9m、下有戏台，柱高约 8.2m，上架抬梁式六檩卷棚木构架。北侧悬山进深三间 8.8m，建筑室内通柱高约 8.2m，上架抬梁式八檩卷棚木构架。戏台在其内靠南，上下两层，进深尺寸 6.53m、开间尺寸 7.05m。主体建筑东、西、北三面各展出三米围廊，为两层单坡悬山合瓦建筑（楼座）。南接五间硬山合瓦建筑前带廊（扮戏房），明间上部正心檩上立柱起小厦与戏楼主体建筑屋面衔接。建筑室内为传统方砖细墁地面、二层为木地板，建筑首层墙体下碱为停泥淌白墙、上身为靠骨灰外罩白灰墙面上开木隔扇门窗，二层为木板墙上开木隔扇窗，门窗棂芯为传统马三箭形式，建筑室露明造、内无吊顶，现存木挂檐板雕刻十分精美。建筑未做彩画，柱子及室外梁架黑色油饰，其余大木、槛框及榻板饰铁锈红，连檐瓦口油珠红，门窗芯屉绿色，椽飞绿肚红身。安徽会馆戏楼内景和平剖面图见图 2-4。

戏楼内采取高通柱、大开间的设计，使室内空间十分高大、宽敞，有利于其内的戏剧演出。在建筑东西北三面围廊二层及两山上都开有通风、采光窗，有利于室内的采光，为演出活动创造了极佳条件。

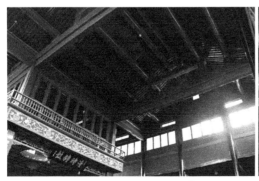 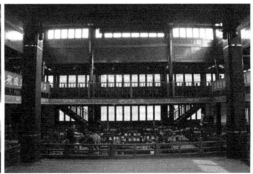

a）安徽会馆戏楼内景　　　　　　　　　　b）安徽会馆戏楼内景

图 2-4　安徽会馆戏楼内景及平剖面图

（平面图和剖面图由北京市古代建筑研究所提供）

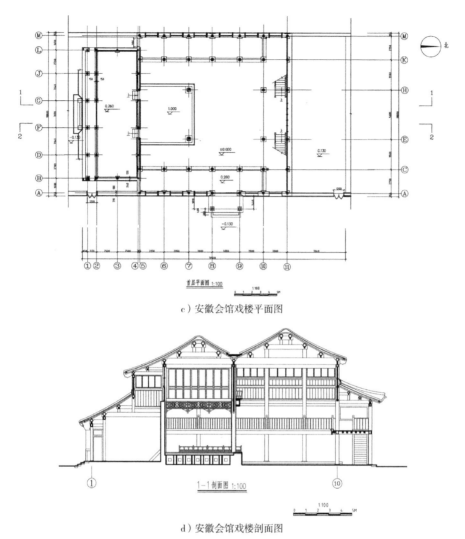

c）安徽会馆戏楼平面图

d）安徽会馆戏楼剖面图

图 2-4　安徽会馆戏楼内景及平剖面图（续）
（平面图和剖面图由北京市古代建筑研究所提供）

3）正乙祠戏楼的建筑特点

正乙祠坐北朝南，临街为九间倒座北房，进深五檩带前廊。正中为朱漆广亮式大门。院内偏东有南房三间，五檩加前廊硬山式。庭院东西长，南北短，两排客房南北对应。西部为戏楼，占地面积约 1000m²。

戏楼平面布局：正乙祠戏楼平面布局接近于正方形，整体坐南朝北，东西面阔三间，南北进深十二檩，二层卷棚悬山顶，戏楼正中罩棚即池座，南面为戏台，戏台呈方形突出于场内，进深尺寸 5.95m、开间尺寸 5.15m，前有两根台柱，柱上饰倒挂楣子，台后通扮戏房。戏台分两层，上层正中悬挂牌匾，戏台

顶设木雕花罩，周圈栏杆，上下层戏台有人孔相通。戏台两侧为月池。戏台三面环绕围廊，二层结构，单坡悬山合瓦建筑形式，设有栏杆。戏台与围廊间用楼梯连接。戏台对面为包间，大厅为散座。大厅地面方砖海墁，可放置方桌、凳椅，楼上楼下用楼梯连接。二层回廊开大面积窗，用以通风、采光。建筑平面布局严谨简洁，功能安排合理。

戏楼立面造型：正乙祠戏楼立面造型处理和大多数的戏楼相似，即中间为高大的厅堂，四周辅以略低的辅楼，利用高低错落的造型变化，既可弱化建筑体量，又可解决通风、采光的需求，处理手法巧妙。建筑外立面主体为双坡悬山顶屋面，东、西、北三面为略低单坡屋面，高差处设高窗，南侧接单层扮戏房。南北立面开间为三间，开设高窗；东西立面山面梁架外露，上层大面积开窗，下层围廊上下开设两排窗。室内空间雄伟高大，两层回廊，二层回廊设有栏杆、木挂檐板等装饰。

戏楼建筑剖面：戏楼内采取高通柱、大开间的设计使室内空间十分高大、宽敞，有利于其内的戏剧演出。上部四周均设有采光高窗，东西两层围廊均设窗户。建筑室内通柱高约8.3m，脊檩距地10.85m。主体为双坡十二檩卷棚悬山建筑形式，檩间距为1.59m，屋顶坡度非常平缓。周圈檐柱均落地，外跨双层单坡顶围廊，仅南侧未设围廊，直接与扮戏房相接。室内戏台为两层结构形式，有人孔上下相通。戏台一层层高4.05m，戏台距地0.7m；二层净高2.80m；回廊层高2.93m，台明高0.15m。正乙祠戏楼内景和平剖面图见图2-5。

戏楼建筑装饰：正乙祠戏楼外檐无复杂装饰，建筑外表面为红色油饰，不

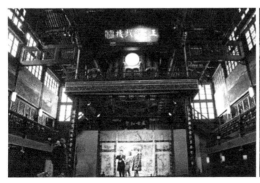 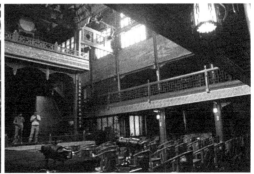

<div align="center">

a）正乙祠戏楼内景　　　　　　　　　　　b）正乙祠戏楼内景

图2-5　正乙祠戏楼内景及平剖面图

（平面图和剖面图由北京市古代建筑研究所提供）

</div>

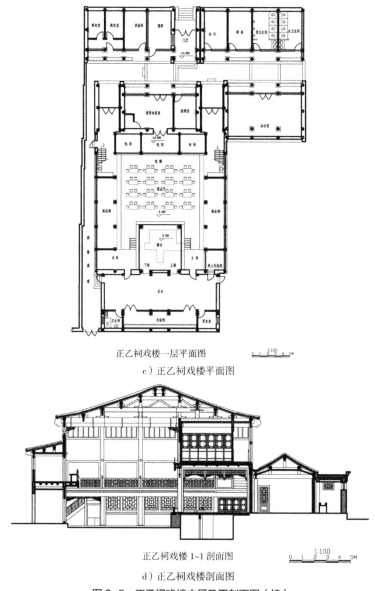

正乙祠戏楼一层平面图

c）正乙祠戏楼平面图

正乙祠戏楼 1-1 剖面图

d）正乙祠戏楼剖面图

图 2-5 正乙祠戏楼内景及平剖面图（续）
（平面图和剖面图由北京市古代建筑研究所提供）

饰彩画。相对于简洁的外檐装饰，建筑室内装修复杂，室内梁架饰有墨线小点金旋子彩画。

　　戏台挂檐板为雕花木刻，表面饰彩绘，周边走金线。一层设倒挂楣子装饰，二层栏杆为步步紧做法，彩绘棂条。周圈回廊均用挂檐板装饰，雕花木刻饰金色，围廊及戏台一层设井口天花，盘龙花饰。大厅室内无吊顶，柱头设雀替装饰，梁架露明造，除梁架绘有彩绘外，檩椽及望板等饰红色。正乙祠戏楼室

内环境宽敞、宏大，装饰繁简得当，非常符合观演场所的使用性质。

4）湖广会馆戏楼的建筑特点

戏楼中间采取三开间双卷勾连之悬山式合瓦屋面。南侧悬山进深为两间5.7m、下有戏台，柱高约8.1m，上架抬梁式六檩卷棚木构架；北侧悬山进深为四间11.36m，建筑室内通柱高约8.1m，上架抬梁式八檩卷棚木构架。戏台在其内靠南，上下两层，进深尺寸5.7m、开间尺寸5.68m。主体建筑四面外接围廊，为两层单坡悬山合瓦建筑（楼座）。建筑南接五间硬山合瓦建筑（扮戏房），建筑室内为传统方砖细墁地面，二层为木地板。建筑首层外墙体下碱为停泥丝缝砖墙、上身为停泥淌白砖墙，二层为木板墙上开木隔扇窗，门窗棂芯为传统步步锦形式，建筑室内有木天花吊顶，室内四周墙壁有博古彩绘，戏台上方为"霓裳同咏"匾，抱柱楹联长达一丈六尺。

柱子及室外上架大木绿油饰、室内上架大木、槛框及棍板饰铁锈红，连檐瓦口油珠红，门窗芯屉绿色，椽飞绿肚红身。湖广会馆戏楼内景及平剖面图见图2-6。戏楼内采取高通柱、大开间的设计使室内空间十分高大、宽敞，有利于其内的戏剧演出。在建筑外扩围廊二层及两山上都开有通风、采光窗，有利于室内的采光，为演出活动创造了极佳条件。

2.1.5 中国传统戏曲演出场所声学特点

2000年，罗德胤对颐和园德和园大戏楼进行声学测试，发现在庭院式戏楼中，由于舞台上顶棚和侧墙的反射声的存在，声压级比完全开场的环境要高，混

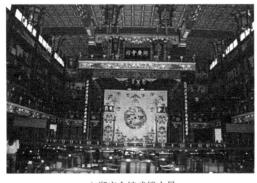 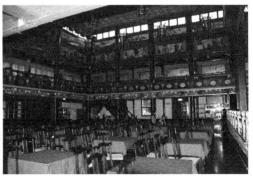

<div align="center">

a）湖广会馆戏楼内景　　　　　　　　　　　　b）湖广会馆戏楼内景

图2-6　湖广会馆戏楼内景及平剖面图

（平面图和剖面图由北京市古代建筑研究所提供）

</div>

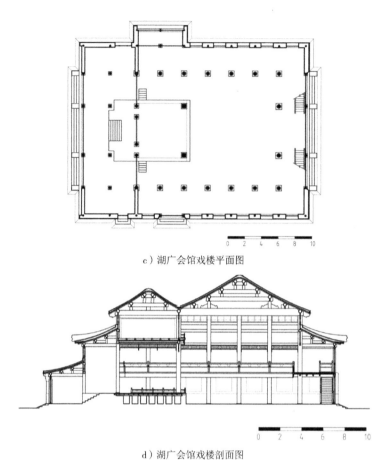

c）湖广会馆戏楼平面图

d）湖广会馆戏楼剖面图

图2-6　湖广会馆戏楼内景及平剖面图（续）
（平面图和剖面图由北京市古代建筑研究所提供）

响时间也在1.0s左右，且频响特性良好。2002年，王季卿在中国传统戏场声学问题初探中说明对于传统中式戏场，混响时间中频取1.0s左右是合适的。由于戏场舞台上方顶棚的存在，传统中式戏场较现代剧场的响度有明显的增强效果，舞台支持度较现代剧场能高出5~10dB，甚至更大。2010年，He等人在传统中国剧场的顶棚声学特性中采用计算机模拟的方法证明舞台上方穹顶型顶棚能够为舞台上的演员和靠近舞台的观众提供良好的反射声。2013年，王季卿等人等对中国传统戏场亭式戏台的拢音效果进行研究表明穹顶式顶棚中央附近位置的早期支持度比平顶下相同位置的更高。说明传统戏场的亭式戏台穹顶对演唱者是有支持作用的。

在本研究中的实地调研阶段，根据ISO 3382中列出的测试方法对恭王府戏楼进行了声学测试，测试内容包括混响时间（RT）、早期衰变时间（EDT）、侧向声能（LF）、双耳互相关系数（IACC）等。

2.2　中国古戏楼的声学测试及声学模型

首先对恭王府戏楼、安徽会馆戏楼、正乙祠戏楼和湖广会馆戏楼的音质参数按照 ISO 3382-1：2009 Acoustics — Measurement of room acoustic parameters — Part 1：Performance spaces 中所规定的测试方法进行了详尽的测试，然后以前述四座戏楼为例，在 CATT 中建立了典型中国古戏楼的声学模型。

2.2.1　古戏楼声学测试

古戏楼的声学测量采用脉冲反向积分法进行声信号采集和分析工作，使用发令枪作为声源，使用 Dirac 测试软件记录声音衰减的全过程，按照 ISO 3382-1：2009 Acoustics — Measurement of room acoustic parameters — Part 1：Performance spaces 和《室内混响时间测量规范》GB/T 50076—2013 中规定的方法测试古戏楼内的音质参数。

在声学测试中，真正的 Dirac 函数脉冲声是一种理想状态下的情况，在现实中很难获得。因此，在实际测试中可以采用近似的瞬时声（例如电火花、刺破气球、发令枪）等手段获得类似的脉冲声进行测试。采用最大长度序列信号（MLS），进行测试，并将测得的响应变换回脉冲响应是测量规范中给出的另外一种测试方法。

在人耳接受的范围内，同一房间，声源到接收点的脉冲响应是唯一的，包含了房间的音质信息。

这个方法基于公式：

$$< S^2(t) >= N \int_t^{\infty} r^2(x) dx \qquad （2-1）$$

式中：$S(t)$——稳态噪声的声压衰减函数，尖括号表示群体平均；

$\quad r(x)$——被测房间的脉冲响应；

$\qquad N$——谱密度。

理论上，脉冲响应反向积分法得到的衰变曲线比较平滑，波动起伏小，不但能够测量混响时间，而且还能计算其他很多辅助声学参数。在 ISO 3382-1：2009 Acoustics — Measurement of room acoustic parameters — Part 1：Performance spaces 中认为，一次脉冲响应反向积分法的测量精度与 10 次中断声源法的平均值相当。

以上两份测试规范中对于测试内容和测试方法略有不同。其中《室内混响时间测量规范》GB/T 50076—2013 中仅对混响时间测试进行说明，而 ISO 3382-1：2009 Acoustics — Measurement of room acoustic parameters — Part 1: Performance spaces 中除了混响时间测试外还对侧向声能、脉冲响应等参数的测试进行描述。

1）名词解释

衰变曲线（decay curve）

声源发声待室内声场达到稳态后，声源中断发声，室内某点声压级随时间衰变的曲线。衰变曲线可以使用中断声源法或脉冲响应积分法测得。

混响时间（reverberation time）

室内声音已达到稳态后停止声源，平均声能密度自原始值衰变到其百万分之一（60dB）所需要的时间，单位：s。可通过衰变过程的 –5~–25dB 或 –5~–35dB 取值范围作线性外推来获得声压级衰变 60dB 的混响时间，分别记作 T_{20} 和 T_{30}。

脉冲响应（impulse response）

房间内某一点发出的 Dirac 函数脉冲声在另一点形成的声压瞬时状况。

脉冲响应积分法（integrated impulse response method）

通过把脉冲响应的平方对时间反向积分来获取衰变曲线的方法。

2）计算方法

测量声源可使用脉冲声源发声，使用传声器接收，直接获得脉冲响应。也可使用扬声器发出最大长度序列 MLS 信号、线性调频信号等，使用传声器接收，通过相关运算获得脉冲响应。

脉冲响应通过带通滤波器，平方后反向积分得出各个频带的衰变曲线。在背景噪声极低的理想条件之下，混响衰变曲线应按下式计算：

$$E(t)=\int_{t}^{\infty} p^{2}(\tau)d\tau = \int_{\infty}^{t} p^{2}(\tau)d(-\tau) \qquad （2-2）$$

式中：p——脉冲响应声压。

在存在背景噪声的实际情况下，若脉冲峰值声压级（即在 t=0 时刻的声压级）超过背景噪声基线大于等于 50dB 以上，可以忽略背景噪声的影响，反向积分的起始点可设在脉冲响应声压级曲线高于背景噪声基线 15dB 处。混响衰变曲线可按下式计算：

$$E(t) = \int_t^{T_1} p^2(\tau) d\tau = \int_{T_1}^t p^2(\tau) d(-\tau) \qquad （2-3）$$

式中：T_1——脉冲响应声压级曲线高于背景噪声基线 15dB 处的时刻，$t < T_1$。

若脉冲峰值声压级超过背景噪声基线小于 50dB 以下时，且背景噪声基线声压级已知时，以背景噪声基线和脉冲响应声压级衰变曲线的交点作为反向积分的起始点，混响衰变曲线可按下式计算：

$$E(t) = \int_{t_1}^t p^2(\tau) d(-\tau) + C \qquad （2-4）$$

式中：t_1——背景噪声基线和脉冲响应声压级衰变曲线交点处的时刻，$t < t_1$；

C——理论上是去除噪声干扰的真实脉冲响应平方值从无穷大到 t_1 的积分。

在背景噪声压级未知时，可使用一个可变的修正积分时间 T_0 对脉冲响应的平方进行反向积分，T_0 可取混响时间估值的 1/5。可按下式计算：

$$E(t) = \int_{t+T_0}^t p^2(\tau) d(-\tau) \qquad （2-5）$$

3）测试设备和测试频率范围

脉冲声源使用突发声音。在测量频率范围内，传声器位置上脉冲声源的峰值声压级应至少高于响应频段内背景噪声 45dB；如果测量 T_{20}，则应至少高于 35dB。

脉冲声的脉冲宽度应足够小，应保证声音在该宽度时间内传播的距离小于房间长、宽、高中最小尺寸的一半。声衰变过程或脉冲响应可采用模拟型或数字型声记录设备记录。声记录设备应完整记录声衰变过程和脉冲响应，衰变前和结束后多记录的时间均不宜少于 2s。声记录设备不得使用有任何自动增益 AGC 或其他抑制信噪比的电子控制。采用数字声记录设备，应是对声压变化曲线直接采样后的数据，不得采用任何压缩编码处理器。声记录设备在测量的频带内频率特性容差不超过 ±3dB。

测量混响时间的频率范围包含了中心频率为 125Hz、250Hz、500Hz、1000Hz、2000Hz、4000Hz 的 6 个倍频程。

基于前述分析，本次研究测试中，采用发令枪作为测试声源。测试现场均为古建筑，框架结构为木质，且室内有较多的地毯帷帐等织物装饰。在测试中

针对发令枪的特点，采取了远离易燃物等技术措施保障避免出现损坏文物的现象出现。

测试接收装置采用预装 Dirac 测试软件的笔记本系统，外接高采样率的声卡和高灵敏度麦克风，麦克风系统选用德国 AKG 录音系列麦克风（CK92 和 CK94），其精度和频响曲线满足测试要求，如图 2-7、图 2-8 和图 2-9 所示。

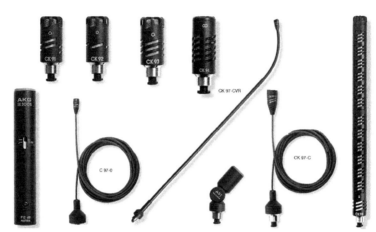

图 2-7　麦克风型号测试麦克风选用上图中 CK92 无指向麦克风和 CK94 "8" 字形麦克风
（来自 AKG 麦克风说明书）

图 2-8　CK92 麦克风频响曲线和麦克风指向性
（来自 AKG 麦克风说明书）

图 2-9　CK94 麦克风频响曲线和麦克风指向性
（来自 AKG 麦克风说明书）

4）测试声源和测点选取

在《室内混响时间测量规范》GB/T 50076—2013 中关于测量声源位置要求如下：用于演出型厅堂音质验收的混响时间测量时，在有大幕的镜框式舞台上，声源位置应选择在舞台中轴线大幕线后 3m，距地面高 1.5m 处；在非镜框式或无大幕的舞台上，声源位置应选择在舞台中央，距地面高 1.5m 处。在舞台区域和演奏者可能出现的区域宜增加其他声源的位置。不同声源位置间距不宜小于3m。对于舞台防火幕不能升起的条件下，可将声源移至观众厅一侧，声源中心位置应选择在舞台中轴线距离防火幕大于 1.5m 处，并在报告中说明声源位置。由于古戏楼中的舞台均为伸出式舞台，没有设置台口和大幕，因此本次古戏楼的测试中，声源点设置在舞台的中央。

在《室内混响时间测量规范》GB/T 50076—2013 中关于测量接收点位置要求如下：用于演出型厅堂音质验收的混响时间测量时，传声器位置宜在听众区域均匀布置。如房间平面为轴对称型且房间内表面装修及声学构造沿轴向对称，传声器位置可在观众区域偏离纵向中心线 1.5m 的纵轴上及一侧内的半场中选取，对于一层池座，满场时不应少于 3 个，空场时不应少于 5 个，其中应包括池座前部约 1/3 区域、眺台下和边侧的座席；对于楼座，每层楼座区域的测点，不宜少于 2 个。如房间为非轴对称型，测点宜相应增加一倍。在本次调研的古戏楼中，仅有安徽会馆戏楼没有营业，其余均进行商业演出。为了不影响演出过程，在本次古戏楼的现场测试中，测试状态均为空场（图 2-10）。

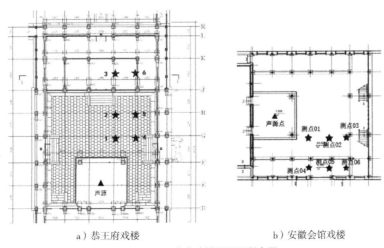

a）恭王府戏楼　　　　　　　b）安徽会馆戏楼

图 2-10　四座古戏楼平面及测点图

（北京市古代建筑研究所供图）

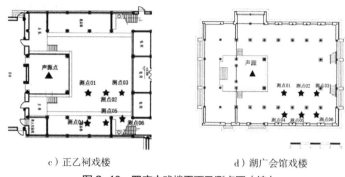

c）正乙祠戏楼　　　　　　　　　　　　d）湖广会馆戏楼

图2-10　四座古戏楼平面及测点图（续）

（北京市古代建筑研究所供图）

5）测试结果

采用以上测试方法对本次研究中的四座古戏楼进行了声学测试，测试得到的混响时间见表2-1。

古戏楼各频带混响时间测试结果　　　　　　　　　　表2-1

频率（Hz）	125	250	500	1000	2000	4000
安徽会馆戏楼	1.92	1.48	1.42	1.59	1.73	1.63
正乙祠戏楼	1.65	0.75	0.68	0.64	0.68	0.66
湖广会馆戏楼	1.13	1.03	0.96	0.89	0.91	0.84
恭王府戏楼	1.59	1.50	1.31	1.20	1.09	0.94

2.2.2　古戏楼的声学模型

Anders 等人分析了不同精细程度的计算机模型对计算结果的影响，指出如果台阶都根据实际情况搭建出来的模型会导致计算的混响时间和早期衰变时间出现偏低的值。

依据四座古戏楼的测绘图纸采用 Sketchup 搭建计算模型。在搭建过程中对室内界面进行了一定程度上的简化，简化内容包括对屋面檩条和椽子的简化，墙面壁柱和门窗的简化，舞台顶棚和雀替的简化。本研究中四个样本剧院的声学模型如图 2-11 所示。

简化主要目的有两个，一是减少面的数量便于计算，CATT9.0b 设定的计算上限是 10000 个面。二是根据 CATT9.0b 计算软件的操作书册中明确说明对于散射而言，建议是对模型简化，通过调整散射系数来描述界面的散射状态。

a）恭王府戏楼

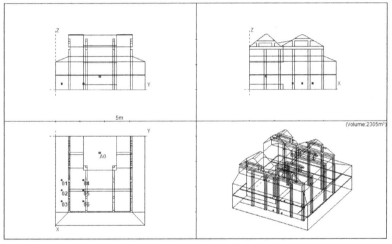

b）安徽会馆戏楼

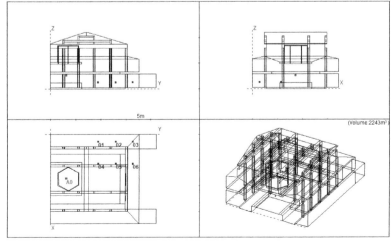

c）正乙祠戏楼

图 2-11　古戏楼的声学模型

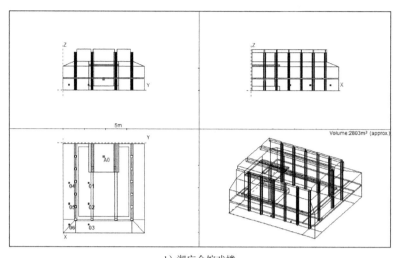

d）湖广会馆戏楼

图 2-11 古戏楼的声学模型（续）

2.2.3 计算参数设置

模拟计算中一个重点是确定界面的散射系数与材料的吸声系数。散射系数并没有太多的实测数据可参考。CATT 中各频带的散射系数可以分频带自由地在计算文本里设置。

在第 1 章中已经通过不同的模型对 CATT 计算结果与实测结果进行了一致性比对，计算结果二者之间的差异小于 5%，因此可认为计算值与实测值一致。在古戏楼的模拟计算中，以实测数据为参照，然后分别调整不同界面的散射系数在 0.01~0.99 范围内变化，观察音质参数随散射系数变化的敏感性。在散射系数的设定中，对顶面、墙面、戏台天花和地面分别进行散射系数的变化计算，在设置为 0.1~0.9 范围内步长 0.2，同时考虑增加 0.01 和 0.99 两个极端状态（在 CATT 中散射系数不能设为 0 和 1），共 28 个计算模型。在调整特定界面的散射系数过程中，其余界面的散射系数设定为 0.01（CATT 中为 1）。

由于古戏楼的构造做法存在一定差异，而且在日常的维修中也会有部分做法进行改变。为了不同体型戏楼之间的测试结果具有可比性，在本次研究中，室内界面的声学参数设置均参考恭王府戏楼的数据设置。在计算过程中，材料的吸声系数不作变化，仅对材料的散射系数进行调整。

在古戏楼调研中，恭王府戏楼的调研资料最为翔实，调研中详细地记录了戏楼各部分的尺寸及构造做法（已在第 2.1.1 节中说明）。因此，可根据各界面的构造做法结合已有类似做法的实验数据确定不同位置的吸声系数。不同界面

的散射系数参考 Odeon 中确定散射系数的曲线确定不同界面的散射系数，并用实测数据对确定的吸声系数和散射系数进行验证。

例：ABS（材料位置）= <125Hz~4000Hz 吸声系数 > L <125Hz~4000Hz 散射系数 >

ABS chuang = <18 15 15 20 25 25> L <5 5 7 15 25 35>（墙面窗和门）

ABS di = <19 15 17 17 17 17> L <5 10 40 60 70 75>（地面）

ABS ding = <10 12 30 35 35 35> L <5 5 20 40 50 55>（顶面）

ABS muban = <12 10 20 25 25 25> L <5 5 7 15 25 35>（舞台顶面）

ABS ditan = <15 20 30 20 20 20> L <5 5 7 15 25 35>（舞台面）

ABS lian = <20 25 30 30 35 35> L <5 5 5 8 20 25>（梁）

ABS mugou = <8 8 8 8 8 8> L <5 5 5 8 20 25>（柱子）

ABS pingfeng = <12 10 8 8 8 8> L <5 5 7 15 25 35>（后门屏风）

ABS pingfeng02 = <12 10 8 8 8 8> L <5 5 7 15 25 35>（后门屏风后墙面）

ABS qiang = <8 8 8 8 8 8> L <5 5 7 15 25 35>（槛墙）

2.3　界面散射对声场参数的影响

古戏楼的包络界面可以分为五个部分，地面（含坐席区）、顶面、两侧墙面、前后墙面和舞台上顶盖。其中地面（含坐席区）受满布座椅的影响，是观众厅内吸声量最大且扩散最强的位置。舞台后墙通常是吸声的布置帷幕，观众席后墙距离声源最远。因此就散射而言，对观众席音质影响较大的是两侧墙、顶面和舞台上顶盖，因为这三部分界面为观众提供了侧向反射声，侧向反射声能够营造空间感和音乐的沉浸感。因此在本节研究中确定观众席两侧墙面、顶面和顶盖为研究对象。确定各界面的吸声系数不变，散射系数按照墙面的实际情况结合模拟软件的推荐值确定。在进行侧墙或者顶面的散射系数变化时，其余界面的散射系数不变。设定被研究的对象界面散射系数为（0.01、0.1、0.3、0.5、0.7、0.9 和 0.99）七个状态。以散射系数为 0.01 的计算值为参考值，计算其余散射系数状态下的混响时间变化率。

根据声学指标的类型不同，可以将声学指标分为三类：

（1）衡量声能衰减的指标，包括混响时间（RT）和早期衰减时间（EDT）；

（2）衡量声能在时间轴分配比例的指标，包含清晰度（D_{50}）；

（3）衡量声能大小的指标强度因子（G）。

本研究中针对上述三类音质参数进行分析。

2.3.1 侧墙散射对观众席音质参数的影响

在模型计算中通过调整侧墙的散射系数，分别计算侧墙散射系数在0.01、0.1、0.3、0.5、0.7、0.9和0.99七个状态下，观众席池座的音质参数变化。

1）侧墙散射对混响时间（T_{20}）的影响

根据计算结果分析可知，随着观众席侧墙散射系数的增加，大部分剧院观众的混响时间会变短，最大变化幅度在12.9%~14.3%，如表2-2和图2-12所示。

从四座古戏楼的混响时间变化率曲线可以发现，混响时间随侧墙散射系数增加的变化趋势基本一致，均呈现降低趋势，降低幅度约为13%。

侧墙散射系数变化引起的混响时间（T_{20}）的变化率（%）　　　表2-2

T_{20}	恭王府	湖广会馆	安徽会馆	正乙祠
0.01	0.0	0.0	0.0	0.0
0.1	−5.7	−6.4	−3.8	−2.5
0.3	−9.5	−7.3	−10.3	−7.0
0.5	−12.1	−9.6	−12.2	−10.6
0.7	−13.4	−11.2	−13.0	−12.1
0.9	−14.0	−11.9	−15.3	−11.3
0.99	−13.6	−13.2	−14.3	−12.9

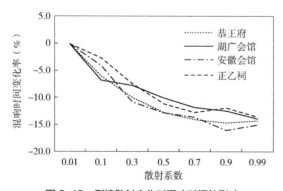

图2-12　侧墙散射变化对混响时间的影响

2）侧墙散射对早期衰变时间（EDT）的影响

从表2-3和图2-13中可以看出，随侧墙散射系数的增加，古戏楼的早期衰变时间（EDT）的变化率呈现变短的变化趋势，参考混响时间的变化率阈值，设定5%为产生明显变化的限制。在古戏楼样本中恭王府戏楼、湖广会馆戏楼、安徽会馆戏楼的最大变化率为6%左右，可认为侧墙散射系数对这三个样本的早期衰变时间（EDT）产生影响，但影响不明显。正乙祠戏楼的最大变化率小于5%，可认为侧墙散射系数对该样本的早期衰变时间（EDT）没有产生明显影响。

侧墙散射系数变化引起的早期衰变时间（EDT）的变化率（%）　　　　表2-3

EDT	恭王府	湖广会馆	安徽会馆	正乙祠
0.01	0.0	0.0	0.0	0.0
0.1	−3.3	−1.9	1.3	1.8
0.3	−5.2	−5.0	−4.5	−1.9
0.5	−6.7	−4.0	−3.9	−3.1
0.7	−3.5	−4.4	−4.8	−2.3
0.9	−4.3	−6.1	−5.4	−4.6
0.99	−4.2	−4.8	−6.0	−4.3

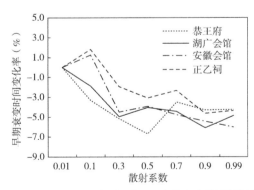

图2-13　侧墙散射变化对早期衰变时间（EDT）的影响随侧墙散射系数变化曲线

3）侧墙散射对清晰度（D_{50}）的影响

从表2-4和图2-14可以看出，侧墙散射系数增加过程中，四个样本中清晰度（D_{50}）的最大变化量为0.03。以0.05为限值来确定侧墙散射系数是否对观众厅池座的清晰度（D_{50}）产生明显影响。可以发现古戏楼中侧墙的散射系数对观众厅池座的清晰度（D_{50}）不会产生明显的影响。

侧墙散射系数变化引起的清晰度（D_{50}）的变化 表2-4

D_{50}	恭王府	湖广会馆	安徽会馆	正乙祠
0.01	0.47	0.45	0.46	0.38
0.1	0.45	0.46	0.46	0.37
0.3	0.45	0.48	0.48	0.38
0.5	0.47	0.47	0.48	0.39
0.7	0.46	0.47	0.47	0.38
0.9	0.45	0.47	0.46	0.39
0.99	0.46	0.47	0.46	0.39
变化量	0.02	0.03	0.02	0.02

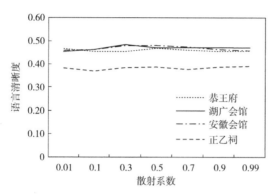

图 2-14　侧墙散射系数对清晰度（D_{50}）的影响

4）侧墙散射对强度因子（G）的影响

从表 2-5 和图 2-15 可以看出，古戏楼样本的强度因子变化量均小于 1.0dB，说明侧墙散射对这四个古戏楼样本中的强度因子（G）无影响。

侧墙散射对强度因子（G）的影响 表2-5

G	恭王府	湖广会馆	安徽会馆	正乙祠
0.01	11.68	9.08	11.12	11.60
0.1	11.65	9.08	10.91	11.66
0.3	11.58	8.82	10.83	11.48
0.5	11.59	8.66	10.81	11.47
0.7	11.41	8.59	10.64	11.32
0.9	11.37	8.43	10.59	11.31
0.99	11.38	8.50	10.55	11.46
变化量	0.30	0.65	0.58	0.34

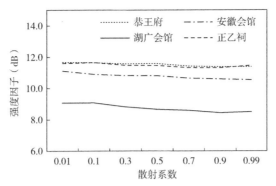

图2-15　侧墙散射系数对强度因子（G）的影响

综合以上数据，如表2-6所示，可以发现在侧墙散射系数从0.01逐渐增大至0.99过程中，散射系数的变化均能够对观众席池座的混响时间（T_{20}）、早期衰变时间（EDT）产生影响，而对清晰度（D_{50}）和强度因子（G）不会产生影响。

侧墙散射对音质参数的最大影响统计　　　　　　　　　　　表2-6

音质参数	恭王府	湖广会馆	安徽会馆	正乙祠	判断标准
T_{20}	−14.0%	−13.2%	−15.3%	−12.9%	5%
EDT	−6.7%	−6.1%	−6.0%	−4.6%	5%
D_{50}	0.02	0.03	0.02	0.02	0.05
G	0.30	0.65	0.58	0.34	1dB

2.3.2　顶面散射对观众席音质参数的影响

在模型计算中通过调整顶面的散射系数，分别计算顶面散射系数在0.01、0.1、0.3、0.5、0.7、0.9和0.99七个状态下，观众席池座的音质参数变化。

1）顶面散射对混响时间（T_{20}）的影响

根据计算结果分析可知，随着观众席顶面散射系数的增加，大部分剧院观众的混响时间会变短，最大变化幅度在0.1%~3.8%，如表2-7和图2-16所示。从古戏楼的混响时间变化率曲线可以发现，混响时间随顶面散射系数增加的变化趋势基本一致，均呈现降低趋势，最大降低幅度约为3.8%。

顶面散射系数变化引起的混响时间（T_{20}）的变化（%）　　　　表2-7

T_{20}	恭王府	湖广会馆	安徽会馆	正乙祠
0.01	0.0	0.0	0.0	0.0
0.1	1.5	2.0	−0.2	0.5

<div align="right">续表</div>

T_{20}	恭王府	湖广会馆	安徽会馆	正乙祠
0.3	0.0	−2.4	1.9	4.3
0.5	0.5	−0.9	−1.0	−1.6
0.7	−0.1	−2.4	−1.1	−1.6
0.9	1.1	−3.1	0.8	−0.1
0.99	1.2	−3.8	1.1	−2.3

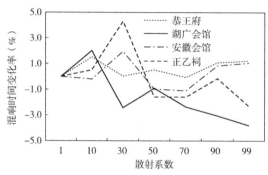

图2-16 顶面散射变化对混响时间（T_{20}）的影响

2）顶面散射对早期衰变时间（EDT）的影响

表2-8中的数据和图2-17中的曲线说明，当顶面的散射系数发生变化时，观众席池座的早期衰变时间（EDT）会发生变化，变化趋势不一致，分别存在混响时间增加和减小两种状态。仅有湖广会馆戏楼的最大变化为5.2%，其余样本剧院的变化率均小于5%。说明吊顶的散射系数对剧院观众席池座的早期衰变时间几乎无影响。

<div align="center">顶面散射系数变化引起的早期衰变时间（EDT）的变化率（%）　　表2-8</div>

EDT	恭王府	湖广会馆	安徽会馆	正乙祠
0.01	0.0	0.0	0.0	0.0
0.1	−2.1	−2.0	−2.2	−0.1
0.3	−0.7	−2.0	−3.2	−1.1
0.5	−1.2	−2.0	−0.3	−0.9
0.7	0.9	−3.5	−3.0	0.2
0.9	1.3	−5.2	−1.5	−0.5
0.99	1.5	−2.7	−1.3	−0.2

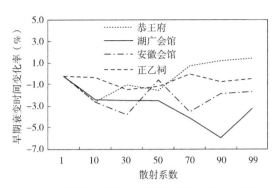

图2-17　顶面散射变化对早期衰变时间（EDT）的影响

3）顶面散射对清晰度（D_{50}）的影响

从表2-9和图2-18可以看出，顶面散射系数增加过程中，四个样本中清晰度（D_{50}）的最大变化量为0.02。以0.05为限值来确定顶面散射系数是否对观众厅池座的清晰度（D_{50}）产生明显影响。可以发现古戏楼中顶面的散射系数对观众厅池座的清晰度（D_{50}）不会产生明显的影响。

顶面散射系数变化引起的清晰度（D_{50}）的变化　　　　　表2-9

D_{50}	恭王府	湖广会馆	安徽会馆	正乙祠
0.01	0.46	0.46	0.46	0.39
0.1	0.45	0.45	0.47	0.38
0.3	0.46	0.46	0.48	0.38
0.5	0.45	0.47	0.46	0.39
0.7	0.45	0.48	0.46	0.38
0.9	0.46	0.45	0.47	0.39
0.99	0.45	0.45	0.46	0.39
变化量	0.01	0.02	0.02	0.01

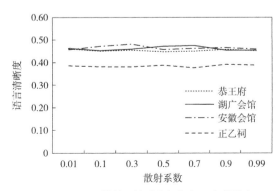

图2-18　顶面散射系数对清晰度（D_{50}）的影响

4）顶面散射对强度因子（G）的影响

从表 2-10 和图 2-19 可以看出，顶面散射系数增加过程中，古戏楼中的强度因子（G）变化量均小于 1.0 dB，说明顶面散射对古戏楼中的强度因子（G）无影响。

<div align="right">表2-10</div>

<div align="center">顶面散射对强度因子（G）的影响</div>

G	恭王府	湖广会馆	安徽会馆	正乙祠
0.01	11.69	8.93	10.93	11.61
0.1	11.63	8.89	11.08	11.63
0.3	11.64	8.85	11.15	11.63
0.5	11.60	8.94	10.89	11.64
0.7	11.57	9.00	10.98	11.54
0.9	11.47	9.01	11.04	11.57
0.99	11.51	8.98	10.95	11.56
变化量	0.22	0.16	0.26	0.10

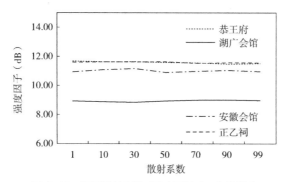

图 2-19　顶面散射系数对强度因子（G）的影响

综合以上数据，如表 2-11 所示，可以发现在顶面散射系数从 0.01 逐渐增大至 0.99 过程中，散射系数的变化对观众席池座的混响时间（T_{20}）、早期衰变时间（EDT）、清晰度（D_{50}）和强度因子（G）均不会产生明显的影响。

<div align="right">表2-11</div>

<div align="center">顶面散射对音质参数的最大影响统计</div>

音质参数	恭王府	湖广会馆	安徽会馆	正乙祠	判断标准
T_{20}	−0.1%	−3.8%	−1.1%	−2.3%	5%
EDT	−2.1%	−5.2%	−3.2%	−1.1%	5%
D_{50}	0.01	0.02	0.02	0.01	0.05
G	0.22	0.16	0.26	0.10	1dB

2.3.3　舞台上顶盖散射对观众席音质参数的影响

在模型计算中通过调整顶盖的散射系数，分别计算顶盖散射系数在0.01、0.1、0.3、0.5、0.7、0.9和0.99七个状态下，观众席池座的音质参数变化。

1）顶盖散射对混响时间（T_{20}）的影响

根据计算结果分析可知，随着观众席顶盖散射系数的增加，大部分剧院观众的混响时间会变短，最大变化幅度在1.1%~3.5%，如表2-12和图2-20所示。

<table>
<tr><td colspan="5">顶盖散射系数变化引起的混响时间（T_{20}）的变化（%）</td><td>表2-12</td></tr>
<tr><td>T_{20}</td><td>恭王府</td><td>湖广会馆</td><td>安徽会馆</td><td colspan="2">正乙祠</td></tr>
<tr><td>0.01</td><td>0.0</td><td>0.0</td><td>0.0</td><td colspan="2">0.0</td></tr>
<tr><td>0.1</td><td>1.4</td><td>−2.3</td><td>−2.7</td><td colspan="2">−2.4</td></tr>
<tr><td>0.3</td><td>−0.4</td><td>−3.5</td><td>−1.1</td><td colspan="2">−1.4</td></tr>
<tr><td>0.5</td><td>1.7</td><td>−1.2</td><td>−2.3</td><td colspan="2">0.0</td></tr>
<tr><td>0.7</td><td>2.2</td><td>−3.5</td><td>1.1</td><td colspan="2">−2.0</td></tr>
<tr><td>0.9</td><td>−1.1</td><td>−3.0</td><td>−2.6</td><td colspan="2">−1.3</td></tr>
<tr><td>0.99</td><td>0.0</td><td>−2.3</td><td>1.5</td><td colspan="2">−1.2</td></tr>
</table>

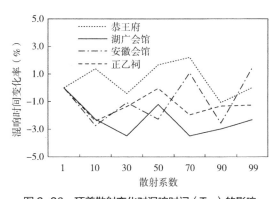

图2-20　顶盖散射变化对混响时间（T_{20}）的影响

从古戏楼的混响时间变化率曲线可以发现，混响时间随顶盖散射系数增加而降低，最大降低幅度约为3.5%。在混响时间随散射系数的变化过程中，数值波动较大，但趋势并不明显。

2）顶盖散射对早期衰变时间（EDT）的影响

表2-13中的数据和图2-21中的曲线说明，当顶盖的散射系数发生变化时，观众席池座的早期衰变时间（EDT）会发生变化，变化趋势不一致，分别存在

顶盖散射系数变化引起的早期衰变时间（EDT）的变化（%）　　表2-13

EDT	恭王府	湖广会馆	安徽会馆	正乙祠
0.01	0	0	0	0
0.1	−1.8	−0.6	−0.1	2.1
0.3	−1.8	1.2	−0.4	2.0
0.5	−1.6	0.9	1.4	1.0
0.7	−1.2	−1.0	−0.8	2.1
0.9	−1.8	−1.9	−2.5	−0.3
0.99	−3.0	−1.8	−1.7	0

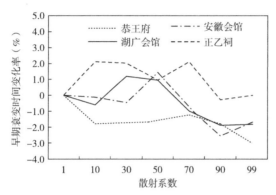

图2-21　顶盖散射变化对早期衰变时间（EDT）的影响随顶盖散射系数变化曲线

混响时间增加和减小两种状态。仅有恭王府戏楼的最大变化为3.0%，其余样本剧院的变化率均小于5%。说明吊顶的散射系数对剧院观众席池座的早期衰变时间几乎无影响。

3）顶盖散射对清晰度（D_{50}）的影响

从表2-14和图2-22可以看出，顶盖散射系数增加过程中，四个样本中清晰度（D_{50}）的最大变化量为0.03。

顶盖散射系数变化引起的清晰度（D_{50}）的变化　　表2-14

D_{50}	恭王府	湖广会馆	安徽会馆	正乙祠
0.01	0.45	0.46	0.46	0.37
0.1	0.46	0.46	0.48	0.36
0.3	0.46	0.45	0.46	0.35
0.5	0.44	0.47	0.46	0.36
0.7	0.44	0.46	0.45	0.36

D_{50}	恭王府	湖广会馆	安徽会馆	正乙祠
0.9	0.44	0.48	0.45	0.35
0.99	0.46	0.46	0.45	0.36
变化量	0.02	0.02	0.03	0.02

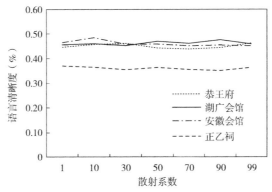

图2-22 顶盖散射系数对清晰度（D_{50}）的影响

以 0.05 为限值来确定顶盖散射系数是否对观众厅池座的清晰度（D_{50}）产生明显影响。可以发现古戏楼中顶盖的散射系数对观众厅池座的清晰度（D_{50}）不会产生明显的影响。

4）顶盖散射对强度因子（G）的影响

从表2-15和图2-23可以看出，四个古戏楼样本中，强度因子（G）随散射系数增加过程中的变化量均小于1.0dB，说明顶盖散射系数变化对这四个古戏楼样本中观众席的强度因子（G）大小无影响。

顶盖散射对强度因子（G）的影响　　　　　　　表2-15

G	恭王府	湖广会馆	安徽会馆	正乙祠
0.01	11.50	8.91	10.88	11.34
0.1	11.58	8.93	11.07	11.42
0.3	11.60	9.00	10.91	11.34
0.5	11.53	8.94	10.94	11.52
0.7	11.47	9.06	10.94	11.39
0.9	11.50	9.16	10.95	11.43
0.99	11.60	9.00	10.97	11.38
变化量	0.14	0.24	0.19	0.18

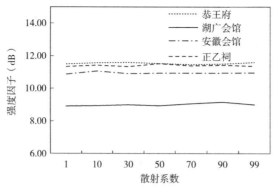

图 2-23 顶盖散射系数对强度因子（G）的影响

综合以上数据，如表 2-16 所示，可以发现在顶盖散射系数从 0.01 逐渐增大至 0.99 过程中，散射系数的变化均能够对观众席池座的混响时间（T_{20}）、早期衰变时间（EDT）产生影响，而对清晰度（D_{50}）和强度因子（G）不会产生影响。

<div align="center">顶面散射对音质参数的最大影响统计</div>

表2-16

音质参数	恭王府	湖广会馆	安徽会馆	正乙祠	判断标准
T_{20}	-1.1%	-3.5%	-2.7%	-2.4%	5%
EDT	-3.0%	-1.9%	-2.5%	-0.3%	5%
D_{50}	0.02	0.02	0.03	0.02	0.05
G	0.14	0.24	0.19	0.18	1dB

2.3.4 古戏楼混响时间变化率曲线的变化规律

通过对古戏楼的在混响时间变化率随侧墙散射系数变化过程发现，不同的古戏楼空间中，变化曲线呈现不同的变化形式，曲线呈现前期快速变化，后期变化趋势变缓的一个过程，类似于渐进方程曲线，在曲线变化过程中存在一个转折点，如图 2-24 所示。因为其与界面散射系数变化时引起的混响时间变化范围小于 5%，因此在此不作讨论。

根据计算结果一致性的判定标准为 5% 的阈限，设定曲线变化过程中的最大变化量为参考值，在其基础上将最大变化率数值减小 5%，作为混响时间最大变化率一致性的范围界限。采用内插法计算对应的散射系数可定义为临界散射系数，见表 2-17。当界面散射系数大于等于临界散射系数后，混响时间即视为与最大变化量一致。

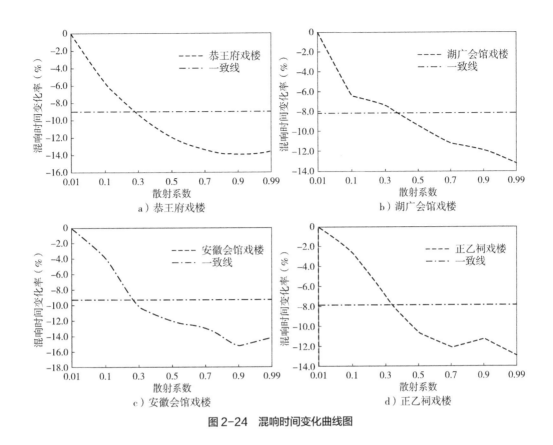

图2-24 混响时间变化曲线图

不同古戏楼中的临界散射系数 表2-17

散射系数	恭王府戏楼	湖广会馆戏楼	安徽会馆戏楼	正乙祠戏楼
转折点散射系数	0.27	0.37	0.27	0.34

从表2-17和图2-24可以看出对于古戏楼而言，侧墙的临界散射均在0.27~0.37之间。

2.3.5 脉冲响应随侧墙散射系数的变化

通过前述研究发现，四座古戏楼中不同界面的散射系数变化对音质参数的影响近似，因此在本节中以恭王府戏楼为代表进行脉冲响应分析，详见图2-25。

通过对测点脉冲响应分析发现当侧墙的散射系数增加时，测点接收到的脉冲响应中100ms内的反射声大小发生明显变化。在散射系数为0.01状态下，入射到界面的声音能量中仅有1%的部分发生散射，声音的反射方式以镜面反射为主，反射的能量较强且方向集中；另外观众席两侧墙为平行墙面，从脉冲响应图

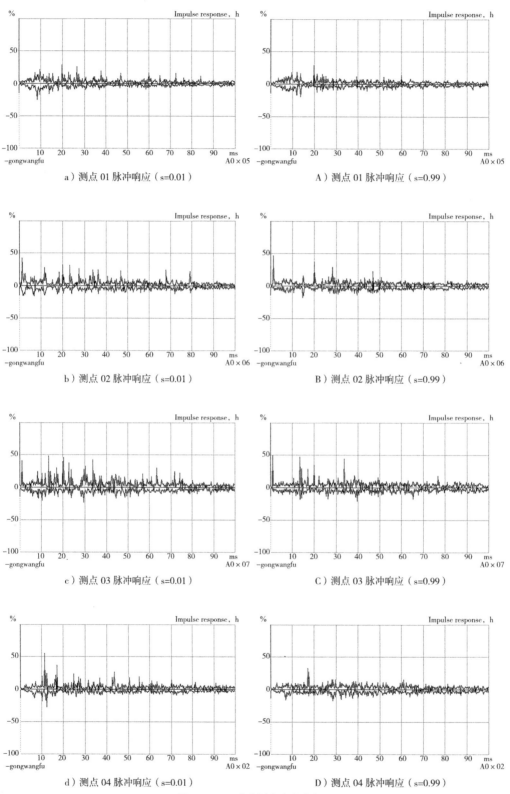

图 2-25　观众席测点脉冲响应图

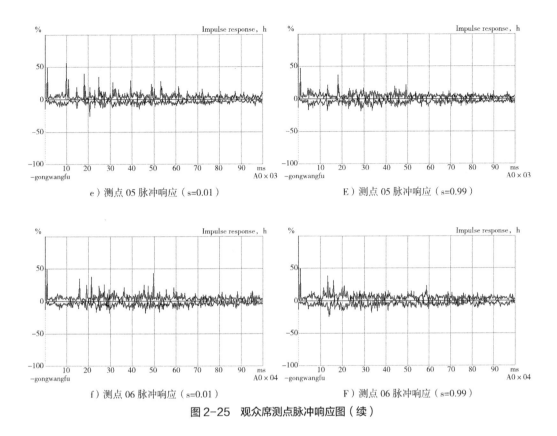

e）测点 05 脉冲响应（s=0.01）　　　　E）测点 05 脉冲响应（s=0.99）

f）测点 06 脉冲响应（s=0.01）　　　　F）测点 06 脉冲响应（s=0.99）

图 2-25　观众席测点脉冲响应图（续）

中可以看出，70ms 前后的等间距强反射声是有声音在平行墙面之间连续反射造成的。当界面散射系数增加到 0.99 后，入射到侧墙的声音能量中的 99% 会被发生散射，仅有 1% 的声音能量发生镜面反射。在此状态下，反射声的能量被分散至非镜面反射方向，且每个方向上的反射声能量降低，界面散射对反射声起到了"削峰填谷"的作用，由此造成反射声的强度分布发生变化，进而对混响时间产生影响。

2.4　古戏楼装修做法的散射特性分析

　　恭王府戏楼室内装饰通常采用彩绘的方式，建筑木结构是直接明露的，装修做法统计见表 2-18。由于木结构建筑的做法特点，戏楼内表面的建筑构件能够对室内声场进行一定程度上的扩散。

　　受客观条件限制，本次研究未能对恭王府戏楼建筑构件的散射系数进行测试。结合笔者以往测试的扩散数据（图 2-26 和图 2-27）可对戏楼主要构件的散射系数进行推测。

各界面做法图 表2-18

位置	做法	尺寸	照片
舞台上天花板	平棊天花	天花盖板 590mm × 590mm 天花龙骨宽 80mm 突出天花盖板 40mm	
屋顶	檩条上搭椽子铺望板	檩条直径 300mm 椽子直径 100mm，间距 100mm 望板厚 20mm	
门窗	木棂窗镶玻璃，挂纱帘	窗棂宽 15~20mm，突出玻璃 20mm	

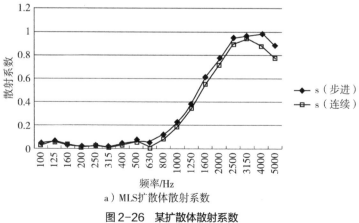

a）MLS扩散体散射系数

图2-26 某扩散体散射系数

b）扩散体做法

图2-26　某扩散体散射系数（续）

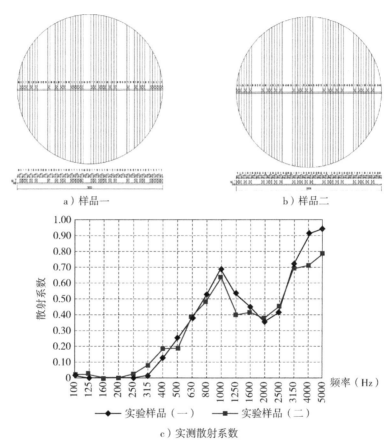

a）样品一　　　　　　　　　　　　　b）样品二

c）实测散射系数

图2-27　山西大剧院音乐厅MLS扩散体测试样品及散射系数
（清华大学建筑环境检测中心供图）

从已有测试数据可以推测，戏楼屋面檩条－椽子结构在500Hz、1000Hz和2000Hz频段范围内散射系数为0.2、0.65和0.4。舞台天花在500~2000Hz频段范围内散射系数约为0.15、0.64和0.75。门窗在500~2000Hz频段范围内散射系数约为0.07、0.22和0.77。因此，戏楼的顶面和舞台上天花能使1000Hz以上频段的混响时间处于稳定状态。

在本次调研的四座古戏楼中，墙面大部分面积为木棂窗，顶面是结构明露绘着木质平棊天花，表面均凹凸不平。参考Haan对观演空间中界面扩散的尺度统计和主观评价的研究结果，古戏楼中界面凹凸程度属于高散射状态，与该

级别散射对应的观演空间包括维也纳金色大厅、波士顿交响音乐厅等国际知名音乐厅。

2.5 本章小结

通过对文献中关于古戏楼建设过程的记录整理发现，从古戏台演变为古戏楼的目的是改善观演的环境，尚未发现此过程中是否对声环境进行考虑的明确的记载。

本章研究以恭王府戏楼、湖广会馆戏楼、安徽会馆戏楼和正乙祠戏楼为研究样本，利用计算机模拟的方式对典型古戏楼各界面散射系数对观众席音质参数的影响进行分析。

研究发现：

（1）计算机模拟结果发现两侧墙面的散射增加会降低观众席的混响时间，其余界面的散射变化对混响时间无影响。舞台上顶面的散射系数增加能够提高观众席的清晰度（D_{50}）。计算机模拟结果发现各界面的散射对早期衰变时间（EDT）影响较小。界面散射对强度因子（G）的影响小于1dB，即无影响。

（2）通过对代表性古戏楼内典型测点的脉冲响应进行研究发现，侧墙的散射系数增加能够使脉冲响应中前100ms的反射声发生明显改变，而且顶面的散射系数增加还能够消除平行顶面之间的颤动回声。

（3）通过对代表性古戏楼的木构做法进行分析发现，檩条、窗棂、栏杆和梁柱等构件的三维尺寸均会对室内声场产生扩散作用。

现代剧场与古戏楼在建筑结构、空间规模、建筑材料和设计风格上存在很大的差别。针对古戏楼中界面散射对音质参数的影响进行了深入的分析，发现当界面散射增加时，会对观众席的音质参数产生较为明显的影响。现代剧院的观众厅室内空间形式千差万别，不同的空间体型内声场的扩散情况也不同。因此，有必要对不同空间体型的观演空间中各界面的散射情况对声场扩散程度的影响进行深入的研究。

第 3 章

现代剧场中的界面散射对音质参数的影响

在现代剧院的建设过程中,声学设计是很重要的一个设计环节。以混响时间计算为例,经典的赛宾公式和依琳公式的计算均是建立在空间声场为扩散声场的前提下,因此,空间声场的扩散程度直接影响到混响时间计算的准确性。

这里以七座已建成的现代剧院为样本搭建三维计算模型,通过计算机模拟的手段分析体型不同的七座观演空间中侧墙和吊顶的散射情况对音质参数(RT、EDT、D_{50} 和 G)的影响。目的是探究界面散射对音质参数的影响规律,为声学设计提供理论指导。

研究主要致力于以下问题:

(1)梳理我国现代剧场的发展,分析现代剧场与古戏楼的不同点和现代剧场的设计手法。

(2)对本次研究中作为研究样本的七座现代剧院的建筑规模、使用功能、装修情况和音质参数进行整理。

(3)利用计算机模拟的方法,一是对剧院中侧墙和吊顶的散射系数变化所引起的音质参数变化进行分析,得出相应规律。二是通过对散射系数变化时测点脉冲响应的变化,简单分析侧墙散射对音质主观感受的影响。

3.1 现代剧场

3.1.1 现代剧场概述

中国的近代剧场建设与中国传统剧场建设并不是一脉相承的,是两个完全不同的发展体系和空间特点。通过现代剧场的发展脉络进行梳理,分析现代剧场的空间构成及装修设计中对界面散射设计的处理方式。

中国传统剧场的发展是经历了空间由室外–半室外–室内的发展过程,演

出位置也存在从"随处为台"-"固定单面戏台"-"伸出式舞台"的发展历程。戏曲表演有了从最初敬天地诸神的傩戏演-王公贵族专属娱乐-大众娱乐的转变。由于以上各种形式的转变，中国传统戏剧的演出场所也经历了广场演出、寺庙演出、勾栏瓦肆、室外戏台、酒楼茶楼和会馆戏楼六个阶段。至清代末年，戏曲的演出场所固定为两类，室外演出和室内演出。室外演出场所中代表性的有德和园大戏台等；室内演出场所中代表性的有恭王府戏楼。即使清末时期已经发展成熟的传统剧场仍然受当时的建筑材料和技术水平的限制，和西方的剧场存在较大差距。观众厅的规模而言，以同时代建造的恭王府戏楼（1874）和巴黎歌剧院（1875）对比，恭王府戏楼的舞台面积仅有 $58m^2$，巴黎歌剧院的舞台面积达到了 $1448m^2$；恭王府戏楼的观众席面积为 $285m^2$，巴黎歌剧院的观众席面积达到了 $1020m^2$。而恭王府戏楼是公认的晚清戏楼建筑的代表，但其与巴黎歌剧院的差距可见一斑（图3-1）。

a）恭王府戏楼内景

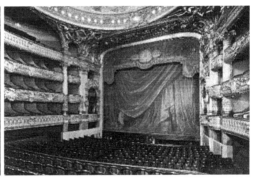
b）巴黎歌剧院内景（图片摘自《音乐厅和歌剧院》）

c）为恭王府平面（恭王府管理处）

d）巴黎歌剧院平面（图片摘自《音乐厅和歌剧院》）

图3-1　恭王府戏楼和巴黎歌剧院

除室内面积以外，我国传统戏楼内的舞台机械、舞台照明等方面与西方剧院更是不可同日而语。代表皇家建筑水平的德和园大戏楼中保存有少量简单的舞台升降机械，舞台照明基本还是靠油灯和蜡烛解决。

中国现代剧院的发展则完全是另外一条路。在历史阶段的划分中，通常把1840年的鸦片战争作为我国近代史的开端。从此开始，我国的社会经济文化和科学技术均受到西方先进的资本主义国家的影响。在城市建设方面，我国传统的木构建筑和砖石建筑逐渐被钢筋混凝土建筑所替代。人口的大量增加导致对各类建筑需求的增加，这个过程中木材原料的减少也是推动混凝土建筑发展的另外一个动力。西方列强的坚船利炮打开了古老中国的大门，对中国进行侵略的同时也带来了西方的建筑文化和建筑技术（图 3-2）。剧院就是其中的一个例子，剧院在西方是一种重要的建筑类型，早在古希腊时代就有了完整的剧院模式，随着西方工业革命带来的工业技术的发展，发展出开放式舞台剧场和镜框式舞台剧场两个主要分支，成为西方建筑中一个成熟的类型。

a）澳门岗顶剧院　　　　　　　　　　b）上海兰心剧院

图 3-2　我国最早的两个现代剧院（卢向东）

剧院的建设受经济水平影响较大，较高的经济水平会促进剧院的建设。20 世纪 90 年代以深圳大剧院、中日友好剧院、保利剧院和上海大剧院为代表的剧院建设拉开了现代剧院的建设高潮。

3.1.2　现代剧场和中国古戏楼的区别

从声学角度出发分析，我国现代剧院与古戏楼的区别，包括建筑规模，平面形式、建筑材料和设计风格等几个方面。

<p style="text-align:center">剧院规模等级　　　　　　　　　　　　　　　　表3-1</p>

规模	观众坐席数量（座）
特大型	> 1500
大型	1201~1500
中型	801~1200
小型	≤ 800

从建筑规模而言，《剧场建筑设计规范》JGJ 57—2016 中规定该规范适用于300 座以上的剧院（表 3-1）。按照现代剧院每座 0.8m² 的要求计算，恭王府戏楼可容纳观众 350 人，勉勉强强算作一个小型剧院。20 世纪 90 年代以来，省会级城市和经济发达城市新建的剧院观众厅规模通常在 1500 座左右。

在平面布局方面，现代剧院通常采用"品"字形舞台，舞台分为主舞台、侧舞台和后舞台三部分，舞台巨大，其容积通常为观众厅容积的 2.5~3.5 倍，舞台和观众厅通过镜框式台口连通，互为耦合空间。马蹄形观众厅，通常有一至二层楼座，观众席区域逐排升起，避免前后排的视线遮挡，也避免了声音沿观众头顶掠射造成声压级的衰减。但是在古戏楼中均无上述考虑，北京现存古戏楼中平面均为矩形，观众席均为平面，无升起（阳平会馆是否有升起无法考证，现状为改造后模式）。观众席的座椅均为八仙桌形式，每桌六椅，木质硬椅，八仙桌上摆干鲜果品，边吃边看。舞台没有侧舞台和后舞台，没有舞台塔，舞台和观众厅在同一空间内，详见图 3-3 和图 3-4。

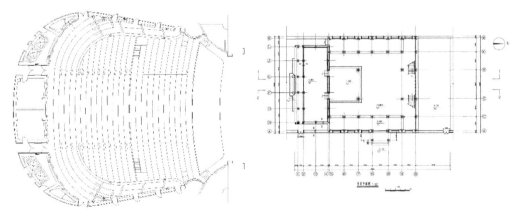

<p style="text-align:center">a）大庆大剧院平面图　　　　　b）安徽会馆平面图（北京市古代建筑研究所提供）</p>

<p style="text-align:center">图 3-3　大庆大剧院平面和安徽会馆平面的比较</p>

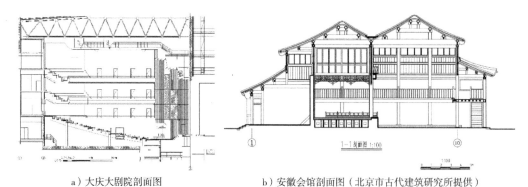

a）大庆大剧院剖面图　　　　　　　b）安徽会馆剖面图（北京市古代建筑研究所提供）

图 3-4　大庆剧院剖面和安徽会馆剖面比较

　　从建筑材料而言，现代新建剧院均为钢筋混凝土框架结构，建造形式为"一副骨，两层皮，中填肉"。钢筋混凝土框架结构为骨，支撑起整个建筑。框架之间用轻质隔墙填充，起到分割空间和隔声的作用。在墙体的两侧做装饰面，起到"描眉打眼，涂脂抹粉"美化空间的作用。通过对剧院建设的实例统计发现，近十五年，国内剧院和音乐厅的观众厅装修材料基本以 GRG（浇筑玻纤石膏板）为主，辅以木质穿孔板等吸声做法，详见表 3-2。

山西大剧院声学装修材料做法表　　　　　　　　表3-2

部位	做法要求	指标要求	工程做法
观众厅内地坪及走道	材料要求： 满足装修标准、清洁要求以及经济的因素等。 选用做法： 采用实贴实木地板	吸声系数：≤ 0.1	水泥地面找平上铺木地板
侧墙面	材料要求： 侧墙面选用厚实、坚硬的装修材质。 选用做法： 双层 15mm 厚密度板，表面贴木皮饰面	吸声系数：≤ 0.1	35mm 厚 GRG 板
池座及楼座后墙面	材料要求： 墙面选用吸声扩散处理方式。 选用做法： 使用弧形樱桃木饰面木质穿孔吸声板，后填吸声棉吸声	吸声系数：0.5~0.7	35mm 厚 GRG 板，穿孔率 10%，后填 50mm 厚玻璃棉棉包密实玻璃丝布
前中部天花	材料要求： 选用较为厚重的反射型天花。 选用做法： 40mm 厚增强石膏纤维板吊顶	吸声系数：≤ 0.1	35mm 厚 GRG 板

续表

部位	做法要求	指标要求	工程做法
后部大天花及挑台天花	材料要求： 选用较为厚重的反射型天花。 选用做法： 40mm 厚增强石膏纤维板吊顶	吸声系数：≤ 0.1	35mm 厚 GRG 板
挑台拦板	材料要求： 采用弧形装饰木板，利于声波扩散，防止产生回声和声聚焦。 选用做法： 双层 15mm 厚密度板，表面贴木皮饰面	吸声系数：≤ 0.2	35mm 厚 GRG 板
舞台	材料要求： 采用耐冲击的强吸声材料。 选用做法： 18mm 厚木丝板墙面	吸声系数：≥ 0.6	黑色木丝板墙面，后填 50mm 厚玻璃棉
声闸	材料要求： 采用双道隔声门以形成声闸，每道门的隔声量应大于 40dB，声闸内使用吸声材料	隔声指标：≥ 65dB	木质穿孔板后填 50mm 厚玻璃棉棉包密实玻璃丝布
乐池	材料要求： 乐池内墙面选用吸声材料。 选用做法： 侧墙采用木槽吸声板，乐池凹进舞台部分的顶部采用木丝吸声板	吸声系数：≥ 0.6	木质穿孔板后填 50mm 厚玻璃棉棉包密实玻璃丝布
耳光室	材料要求： 采用强吸声墙面。 选用做法： 50mm 厚离心玻璃棉外封穿孔硅酸钙板	吸声系数：≥ 0.8	穿孔硅酸钙板后填 50mm 厚玻璃棉棉包密实玻璃丝布

从声学角度而言，观演建筑内需要有合适的混响时间，因此，观演建筑的内装修材料都是需要通过声学计算确定。根据以往工程实例分析，在观演建筑中，吸声量最大的部分是座椅，通过控制合适的室内容积和每座容积，仅通过座椅的吸声就能达到最佳混响时间。因此，观演建筑中观众席的两侧墙面和吊顶通常采用吸声系数较低的材料，观众席的后墙则需要根据混响计算确定是否采取吸声措施。

我传统古戏楼以木构建筑为主，辅以砖石（窗下槛墙和地幔）。其与现代剧院相比最大的特点是结构明露。北京现存古戏楼的建筑结构均采用抬梁式结构，仅有湖广会馆顶部有平棊天花，其余均为梁架明露。

3.1.3 现代剧场和古戏楼的扩散形式的比较

众所周知，声音的扩散反射造成的扩散声场是塑造观演空间良好音质的一个重要保障，不同时代的建筑形式有着不同的塑造方式。我国传统古戏楼在建造时期尚无现代声学理论，对于建造过程也没有明确的关于声学考虑的记载。因此，现存古戏楼中音质实际上是得益于传统木构建筑的木构做法，屋面裸露的梁柱结构和墙面花棂窗的做法恰好满足了现代声学的扩散理念，小规模的剧场中两侧墙面间距离较小，正好为观众席提供了丰富的近次反射声。

对我国现代剧院而言，扩散反而变成了一种"有心之作"。甚至在一定程度上左右了观众厅的装饰风格。如前所述，现代剧院的观众厅是在混凝土结构内侧增加一层"装饰皮"。观众厅的装饰风格和剧院的结构骨架没有太多必然的联系，"装饰皮"的设计完全是出于装饰和声学的要求。从现代声学理论可以得知，在反射面是无规的随机起伏条件下，如果起伏的尺度和波长相当，就会对声音起到扩散反射的作用。基于这个理论，在现代剧院的装修设计中会根据声学要求对墙面的造型进行设计，一方面满足了装饰的美观要求，另一方面满足了声学要求。

合肥大剧院音乐厅和国家大剧院戏剧院是两个根据声学要求进行装修设计的比较典型项目。为了达到扩散的要求，墙面均采用了 MLS 扩散体进行装修设计，但是 MLS 扩散体形式过于机械化，声学技术的痕迹太重。在合肥大剧院音乐厅中，毫无掩饰地把 MLS 扩散体呈现给观众，过于直接和呆板。在国家大剧院戏剧院中，设计师采用竖向条纹状的丝绸包裹扩散体后会弱化扩散体的机械感和声学痕迹，将扩散处理和美学结合在一起（图 3-5）。

a）合肥大剧院音乐厅　　　　　　　　　b）国家大剧院戏剧院

图 3-5　MLS 扩散体的装饰效果

3.2 典型现代剧场声学分析

以 2005 年至 2015 年十年间建成的七座大型剧院为样本进行分析，这七座大剧院分别是大庆大剧院、福建大剧院、洛阳大剧院、菏泽大剧院、金昌大剧院、平鲁敬德大剧院和甘南大剧院。其中，最早建成的是大庆大剧院，竣工于 2007 年，最晚建成的是平鲁敬德大剧院，竣工于 2015 年。七座大剧院均为钢筋混凝土结构，采用了现代的设计手法和装修材料。

3.2.1 选取的样本剧场概况

1）大庆大剧院

大庆大剧院坐落于大庆开发区，建筑设计单位和装修设计单位为中国建筑设计研究院。作为大庆市开发区建设文化惠民项目的一部分，使用功能定位大型文艺演出和大型会议。大剧院观众厅池座平面为马蹄形，后区有两层楼座，舞台前沿设有升降乐池。总建筑面积约 23426m²，观众厅室内容积 14000m³，观众厅为 1498 座，每座为 9.8m³/座，观众席吊顶距地面最高 19.1m，池座部分距舞台最远视距 34m。包含有化妆室、排练厅及设备机房等相关配套设施。舞台设有音乐反射罩，用于交响乐演出。2007 年 6 月竣工验收，经过声学验收测试，各项指标达到设计要求，详见图 3-6、图 3-7、图 3-8 和表 3-3。

综合使用方的各项使用要求，确定音质参数指标为：

（1）混响时间满场中频（500Hz）为 1.4±0.1s，使用音乐反射罩，厅内混响时间增加 0.2s 左右。混响时间频率特性中高频曲线平直，低频相对于中频提升 1.2 倍。

图 3-6 大庆大剧院池座平面

图 3-7 大庆大剧院观众厅剖面

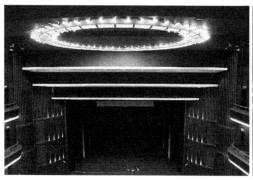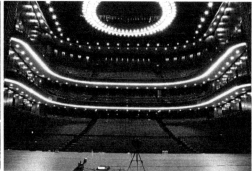

图 3-8　大庆大剧院内景

大庆大剧院竣工验收数据（空场）　　　　　　　　　表3-3

频率（Hz）	125	250	500	1000	2000	4000
观众厅	2.11	1.69	1.59	1.53	1.42	1.34

（2）观众厅内声场不均匀度（ΔL_p）在125~4000Hz频率范围满足$\Delta L_p \leqslant$ 8dB要求。

（3）观众厅背景噪声满足NR-25曲线要求。

2）福建大剧院

福建大剧院坐落于福州市五一广场，建筑设计单位和装修设计单位为中国建筑设计研究院。使用功能定位大型文艺演出和大型会议。大剧院观众厅池座平面为马蹄形，后区有两层楼座，舞台前沿设有升降乐池。总建筑面积约28242m²，观众厅室内容积12200m³，观众席1400座，每座为8.7m³/座。舞台设有音乐反射罩，用于交响乐演出。2009年7月竣工验收，经过声学验收测试，各项指标达到设计要求，详见图3-9、图3-10、图3-11和表3-4。

根据建设方的使用要求，各项指标为：

（1）混响时间满场中频（500Hz）为1.4±0.1s，使用音乐反射罩，厅内混响时间增加0.2s左右。混响时间频率特性中高频曲线平直，低频相对于中频提升1.2倍。

（2）观众厅内声场不均匀度（ΔL_p）在125~4000Hz频率范围满足$\Delta L_p \leqslant$ 8dB要求。

（3）观众厅背景噪声满足NR-25曲线要求。

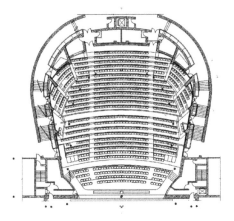 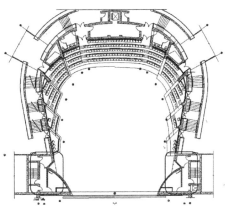

a）一层平面图 b）二三层平面图

图 3-9　福建大剧院平面

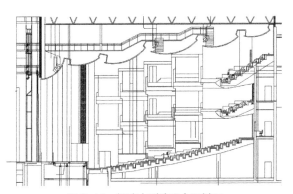

图 3-10　福建大剧院观众厅剖面

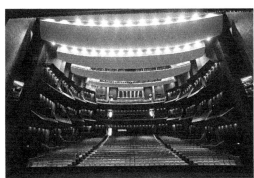 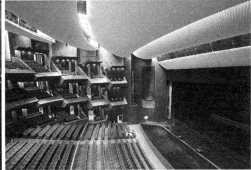

图 3-11　福建大剧院内景

福建大剧院竣工验收数据（空场）　　　　　　表3-4

频率（Hz）	125	250	500	1000	2000	4000
观众厅（无反射罩）	2.07	1.54	1.46	1.46	1.41	1.30
观众厅（加反射罩）	1.91	1.77	1.82	1.77	1.72	1.59
舞台（无反射罩）	2.09	1.72	1.36	1.34	1.31	1.18

3）甘南大剧院

甘南大剧院坐落于甘南藏族自治州首府合作市的香巴拉广场，建筑设计单位为中国建筑设计研究院，装修设计单位为重庆渝远装饰公司。使用功能定位大型文艺演出和大型会议。大剧院观众厅池座平面为马蹄形，后区有一层楼座，舞台前沿设有升降乐池。总建筑面积约 16225m²，观众厅室内容积 7024m³，观众席 840 座，每座为 8.3m³/座。2013 年 8 月竣工验收，经过声学验收测试，各项指标达到设计要求，详见图 3-12、图 3-13、图 3-14 和表 3-5。

根据建设方的使用要求，各项指标为：

（1）混响时间满场中频（500Hz）为 1.3±0.1s，使用音乐反射罩，厅内混响时间增加 0.2s 左右。混响时间频率特性中高频曲线平直，低频相对于中频提升 1.2 倍。

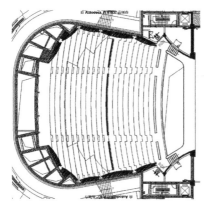
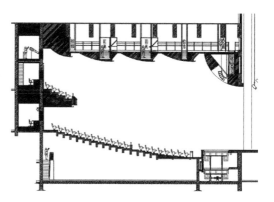

图 3-12　甘南大剧院池座平面　　　　图 3-13　甘南大剧院观众厅剖面

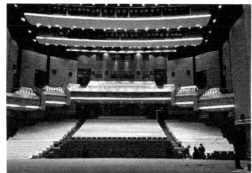

图 3-14　甘南大剧院内景

甘南大剧院竣工验收数据（空场）　　　　　　　　　　表3-5

频率（Hz）	125	250	500	1000	2000	4000
观众厅	1.65	1.50	1.40	1.45	1.35	1.25

（2）观众厅内声场不均匀度（ΔL_p）在 125~4000Hz 频率范围满足 $\Delta L_p \leqslant$ 8dB 要求。

（3）观众厅背景噪声满足 NR-25 曲线要求。

4）平鲁敬德大剧院

平鲁敬德大剧院（简称平鲁大剧院）坐落于朔州市平鲁区，建筑设计单位为山西省建筑设计院。使用功能定位大型文艺演出和大型会议。大剧院观众厅池座平面为矩形，后区有一层楼座，舞台前沿设有升降乐池。观众厅室内容积 9464m³，观众席 1309 座，每座为 7.2m³/座。2015 年 7 月竣工验收，经过声学验收测试，各项指标达到设计要求，详见图 3-15、图 3-16 和表 3-6。

根据建设方的使用要求，各项指标为：

（1）混响时间满场中频（500Hz）为 1.3±0.1s，使用音乐反射罩，厅内混响时

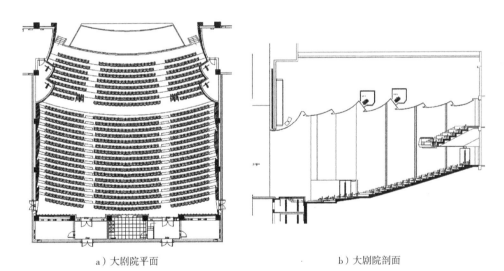

a）大剧院平面　　　　　　　　　　　　b）大剧院剖面

图 3-15　平鲁大剧院平面和剖面

图 3-16　平鲁大剧院内景

平鲁大剧院竣工验收数据（空场） 表3-6

频率（Hz）	125	250	500	1000	2000	4000
观众厅	1.89	1.49	1.40	1.40	1.32	1.17

间增加0.2s左右。混响时间频率特性中高频曲线平直，低频相对于中频提升1.2倍。

（2）观众厅内声场不均匀度（ΔL_p）在125~4000Hz频率范围满足$\Delta L_p \leqslant$ 8dB要求。

（3）观众厅背景噪声满足NR-25曲线要求。

5）洛阳大剧院

洛阳大剧院坐落于洛阳市洛龙新区，建筑设计单位为西安建筑科技大学建筑设计院，装修设计单位为北京装饰工程有限公司。使用功能定位大型文艺演出和大型会议。大剧院观众厅池座平面为矩形，后区有一层楼座，舞台前沿设有升降乐池。观众席1420座，每座为8.9m³/座。2007年6月竣工验收，经过声学验收测试，各项指标达到设计要求，详见图3-17、图3-18、图3-19和表3-7。

根据建设方的使用要求，各项指标为：

（1）混响时间满场中频（500Hz）为1.4±0.1s，使用音乐反射罩，厅内混响时间增加0.2s左右。混响时间频率特性中高频曲线平直，低频相对于中频提升1.2倍。

（2）观众厅内声场不均匀度（ΔL_p）在125~4000Hz频率范围满足$\Delta L_p \leqslant$ 8dB要求。

图3-17 洛阳大剧院池座平面

图3-18 洛阳大剧院观众厅剖面

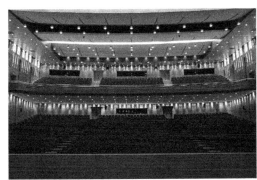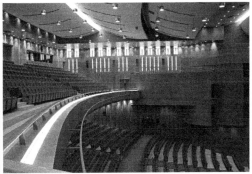

图 3-19 洛阳大剧院内景

洛阳大剧院竣工验收数据（空场） 表3-7

频率（Hz）	125	250	500	1000	2000	4000
一层池座	2.28	2.19	1.59	1.56	1.61	1.46
二层楼座	2.06	2.30	1.56	1.64	1.51	1.43
舞台	2.83	2.41	1.74	1.55	1.69	1.42

（3）观众厅背景噪声满足 NR-25 曲线要求。

6）金昌大剧院

金昌大剧院坐落于甘肃省金昌市，建筑设计单位为北京清城华筑建筑设计研究院有限公司，装修设计单位为大连市中孚泰装饰工程有限公司。使用功能定位大型文艺演出和大型会议。大剧院观众厅池座平面为矩形，后区有一层楼座，舞台前沿设有升降乐池。观众厅室内容积 9365m³，观众席 1009 座，每座为 9.3m³/座。2014 年 5 月竣工验收，经过声学验收测试，各项指标达到设计要求，详见图 3-20、图 3-21、图 3-22 和表 3-8。

根据建设方的使用要求，各项指标为：

（1）混响时间满场中频（500Hz）为 1.4±0.1s，使用音乐反射罩，厅内混响时间增加 0.2s 左右。混响时间频率特性中高频曲线平直，低频相对于中频提升 1.2 倍。

（2）观众厅内声场不均匀度（ΔL_p）在 125~4000Hz 频率范围满足 $\Delta L_p \leqslant$ 8dB 要求。

（3）观众厅背景噪声满足 NR-20 指标要求。

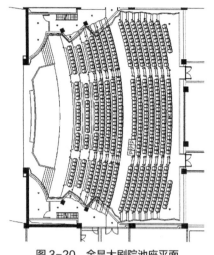

图 3-20　金昌大剧院池座平面

图 3-21　金昌大剧院观众厅剖面

图 3-22　金昌大剧院室内效果图

金昌大剧院竣工验收数据（空场）　　　　　　　　　　　　　　表3-8

频率（Hz）	125	250	500	1000	2000	4000
观众厅	1.53	1.47	1.47	1.46	1.35	1.00

7）菏泽大剧院

菏泽大剧院坐落于山东省菏泽市，建筑设计单位为浙江省建筑设计院。使用功能定位大型文艺演出和大型会议。大剧院观众厅池座平面为矩形，后区有一层楼座，舞台前沿设有升降乐池。观众厅室内容积11860m³，观众席1521座，每座为7.8m³/座。2010年4月竣工验收，经过声学验收测试，各项指标达到设计要求，详见图3-23、图3-24和表3-9。

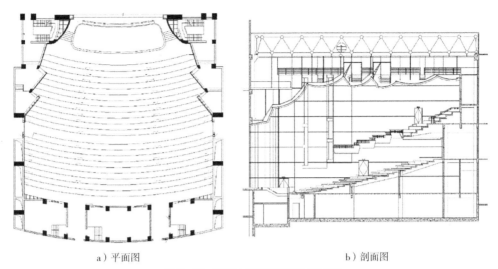

a）平面图　　　　　　　　　　　　　　　　　　b）剖面图

图 3-23　菏泽大剧院平面图和剖面图

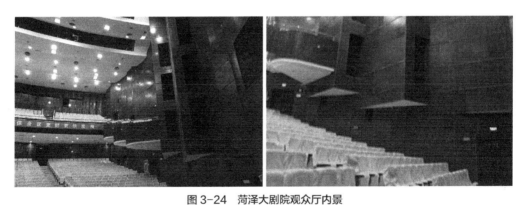

图 3-24　菏泽大剧院观众厅内景

菏泽大剧院竣工验收数据（空场）　　　　　　　　　　　　　表3-9

频率（Hz）	125	250	500	1000	2000	4000
观众厅	1.60	1.39	1.36	1.38	1.32	1.13

根据建设方的使用要求，各项指标为：

（1）混响时间满场中频（500Hz）为 1.4±0.1s，使用音乐反射罩，厅内混响时间增加 0.2s 左右。混响时间频率特性中高频曲线平直，低频相对于中频提升1.2 倍。

（2）观众厅内声场不均匀度（ΔL_p）在 125~4000Hz 频率范围满足 $\Delta L_p \leqslant$ 8dB 要求。

（3）观众厅背景噪声满足 NR-25 曲线要求。

3.2.2 研究样本剧场基本资料统计

受视线分析和声学分析的影响，大剧院常用的平面形式为马蹄形和矩形两种。多边形、圆形和扇形等形式受声学要求的影响，常规的剧院项目中很少采用，但是在旅游剧场或者特定的秀场中经常使用。

以上选取的七座新建剧院的平面形式和剖面形式基本上涵盖了新建大剧院常用的空间形式。其中，大庆大剧院、福建大剧院和甘南大剧院的平面为马蹄形，剧院基本参数见表3-10；洛阳大剧院、金昌大剧院、菏泽大剧院和平鲁敬德大剧院的平面形式为矩形，剧院基本参数见表3-11。

在剧院的设计和使用过程中受到舞台工艺的限制比较多，例如，台口的宽度通常是16m或者18m，对于小型的剧院或者专业的戏剧演出场所，台口宽度可以缩短至12m；又如耳光室与台口线连线与舞台中线夹角为45°；再如台口八

马蹄形平面剧院基本参数　　　　　　　　　　　　表3-10

基本参数	大庆大剧院	福建大剧院	甘南大剧院
室内容积（m³）	14000	12200	7024
观众厅表面积（m²）	5014.8	4965.4	3043
平均自由程（m）	11.1	9.8	9.2
反射次数（n/s）	30	34	36.8
坐席数	1498	1400	840
每座容积（m³）	9.8	8.7	8.3
池座进深（m）	32.2	31.9	28.3
前区宽度（m）	26	24.5	21.2
后区宽度（m）	30.6	39.7	27
侧墙倾斜	倾斜	倾斜	倾斜
吊顶形状	平顶	跌落式	跌落式
侧墙扩散起伏	无	无	有
侧墙扩散宽度（m）	无扩散体	无扩散体	5.8
扩散间距（m）	无扩散体	无扩散体	0
侧墙扩散方向	无扩散体	无扩散体	竖向
后墙扩散起伏（m）	0.1	无扩散体	0.73
后墙扩散宽度（m）	1.025	无扩散体	1.0
后墙扩散方向	竖向	无	竖向
楼座栏板	竖直	倾斜	竖直
吸声位置	后墙	后墙	后墙

字墙需要为观众席前区提供反射声，这样就决定了台口八字墙的角度；观众席的进深又受到最大视距的限制。

在观众席的设计中，为了达到观众坐席数的要求，必须有足够的宽度和进深。所以常规剧院的观众席均存在前区窄后区宽的现象，马蹄形平面的剧院和矩形平面的剧院均是在此基础上产生的。如果观众席两侧墙顺着台口八字墙的方向延伸至观众席的后区，此形式的观众席后墙通常也为弧形，平面形似马蹄，被称为马蹄形剧院。马蹄形剧院的两侧墙均为倾斜墙面，不会在其中产生颤动回声，有利于消除声学缺陷，如大庆大剧院等。如果台口两侧八字墙延伸至耳光室以后的位置发生转折，则观众席后区两侧墙即为平行墙面，此时容易产生颤动回声等声学缺陷，如金昌大剧院等。马蹄形剧院和矩形剧院的平面长宽尺寸受观众厅规模影响，与形状无关。

<div align="center">矩形平面剧院基本参数</div>

表3-11

基本参数	菏泽大剧院	金昌大剧院	洛阳大剧院	平鲁大剧院
室内容积（m³）	11860	9365	12760	9464
观众厅表面积（m²）	4349.3	3718.7	4652	3897.3
平均自由程（m）	10.9	10	10.9	9.7
反射次数（n/s）	31	34	30.9	35
坐席数	1521	1009	1420	1309
每座容积（m³）	7.8	9.3	8.9	7.2
池座进深（m）	30.9	24.6	33.1	30.7
前区宽度（m）	24	25.3	26.9	25.2
后区宽度（m）	31.5	32.1	34.7	29.1
侧墙倾斜	直	直	直	直
吊顶形状	跌落式	跌落式	跌落式	跌落式
侧墙扩散起伏（m）	0.16	0.175	0.085	0.4
侧墙扩散宽度（m）	1.5	2.0	0.535	4.5
扩散间距（m）	300	无扩散体	无扩散体	无扩散体
侧墙扩散方向	竖向	竖向	竖向	竖向
后墙扩散起伏（m）	0.21	无扩散体	300	无扩散体
后墙扩散宽度（m）	1.06	无扩散体	1200	无扩散体
后墙扩散方向	竖向	无扩散体	竖向	无扩散体
楼座栏板	倾斜	倾斜	竖直	竖直
吸声位置	后墙	后墙	后墙	后墙

3.3　界面散射对现代剧场音质参数的影响

剧院的观众厅包络界面可以分为五个部分，地面（含坐席区）、吊顶、两侧墙面、后墙面和台口。其中台口部分是连接观众厅和舞台的通道，其声学特性受舞台内部空间决定。地面（含坐席区）受满布座椅的影响，是观众厅内吸声量最大且扩散最强的位置。观众席后墙距离声源最远，而且观众席后墙通常为吸声做法，目的消除后墙反射对观众席前区的影响。对观众席音质影响最大的是两侧墙和吊顶，因为这两部分界面为观众提供了侧向反射声，侧向反射声能够营造空间感和音乐的沉浸感。因此在本研究确定观众席两侧墙面和吊顶为研究对象。确定各界面的吸声系数不变，散射系数按照墙面的实际情况结合模拟软件的推荐值确定。在进行侧墙或者顶面的散射系数变化时，其余界面的散射系数不变。设定被研究的对象界面散射系数为（0.01、0.1、0.3、0.5、0.7、0.9和0.99）七个状态。以散射系数为0.01的计算值为参考值，计算其余散射系数状态下的混响时间变化率。

根据声学指标的类型不同，可以将声学指标分为三类：

（1）衡量声音能量衰减的指标，包括混响时间（RT）和早期衰减时间（EDT）；

（2）衡量声音能量在时间轴分配比例的指标，包含清晰度（D_{50}）；

（3）衡量声音能量大小的指标强度因子（G）。

本研究中针对上述三类音质参数进行分析。

3.3.1　侧墙散射对观众席音质参数的影响

模型计算中通过调整侧墙的散射系数，分别计算侧墙散射系数在0.01、0.1、0.3、0.5、0.7、0.9和0.99七个状态下，观众席池座的音质参数变化。

1）侧墙散射对混响时间（T_{20}）的影响

根据计算结果分析可知，随着观众席侧墙散射系数的增加，大部分剧院观众的混响时间会变短，最大变化幅度在3.6%~16.4%，如表3-12和图3-25所示。

参考前述研究，将5%作为混响时间是否存在明显变化的限值，可以发现当侧墙散射系数增加时，观众席池座的平均混响时间变化率范围为-16.4%~-3.6%。样本中七个剧院（图表中常以地名替代）的计算数据显示，除金昌大剧院外，侧墙散射系数发生变化时的混响时间最大变化率均大于5%，由此可见

侧墙散射系数变化引起的混响时间（T20）的变化率（％）　　表3-12

RT	甘南	平鲁	金昌	菏泽	大庆	福建	洛阳
0.01	0.0	0.0	0.0	0.0	0.0	0.0	0.0
0.1	−3.2	−2.8	−1.1	−3.3	−2.9	−5.4	−1.1
0.3	−8.2	−6.0	−1.0	−6.0	−8.4	−7.9	−3.7
0.5	−12.8	−10.5	−2.8	−7.5	−8.2	−8.6	−4.6
0.7	−16.7	−9.8	−3.6	−8.2	−9.8	−8.0	−5.2
0.9	−15.2	−10.3	−1.3	−7.0	−7.3	−6.4	−6.5
0.99	−16.4	−12.0	−0.3	−5.7	−8.4	−6.2	−5.6

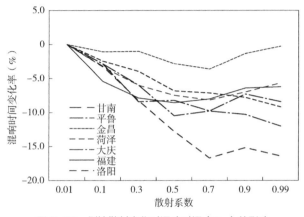

图3-25　侧墙散射变化对混响时间（T20）的影响

侧墙的散射情况会对观众厅池座的部分的混响时间产生显著影响。七个样本中池座混响时间均随侧墙散射系数增加而变短，仅有金昌大剧院的混响时间变化率小于5%。从建筑体型和装饰设计方面分析，金昌大剧院与其余剧院的显著差异在于两点。其一，金昌大剧院的池座后区宽度与同规模剧院尺寸相当，均为30m左右，但是池座进深只有24m，较其余剧院30m左右的尺寸偏短。同类型剧院后区宽长比均为1∶1，但是金昌大剧院的宽长比为1∶1.3。其二，金昌大剧院侧墙中耳光室下位置为折板扩散造型，其余项目此位置为平板造型。

2）侧墙散射对早期衰变时间（EDT）的影响

从表3-13和图3-26中可以看出，随侧墙散射系数的增加，观众厅池座的早期衰变时间（EDT）的变化率呈现不同的变化趋势，参考混响时间的变化率阈值，设定5%为产生明显变化的限制。七个剧院样本中甘南大剧院、平鲁大剧院、菏泽大剧院和洛阳大剧院四个样本的最大变化率大于5%，可认为侧

侧墙散射系数变化引起的早期衰变时间（EDT）的变化（%）　　　表3-13

EDT	甘南	平鲁	金昌	菏泽	大庆	福建	洛阳
0.01	0.00	0.00	0.00	0.00	0.00	0.00	0.00
0.1	−5.98	3.62	1.96	−1.30	−2.83	−1.89	−1.58
0.3	−4.35	6.89	2.96	−6.14	−5.33	−4.89	−3.76
0.5	−7.79	6.57	0.35	−8.24	−9.23	−5.02	−4.72
0.7	−13.10	6.86	−1.69	−10.76	−5.59	−3.82	−3.52
0.9	−14.64	9.33	1.30	−10.32	−5.68	−5.69	−4.79
0.99	−11.39	6.09	0.69	−11.61	−4.22	−4.80	−8.35

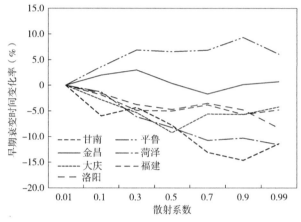

图3-26　侧墙散射系数对早期衰变时间（EDT）的影响随侧墙散射系数变化曲线

墙散射系数对这四个样本的早期衰变时间（EDT）产生明显影响。大庆大剧院、福建大剧院和金昌大剧院三个样本的最大变化率小于5%，可认为侧墙散射系数对这三个样本的早期衰变时间（EDT）没有产生明显影响。从最大变化率总的趋势来看，侧墙的散射系数变化可以使部分空间内的早期衰变时间发生变化，但是变化幅度较小。

3）侧墙散射对清晰度（D_{50}）的影响

从表3-14和图3-27可以看出，在剧院侧墙散射系数增加过程中，七个样本剧院中清晰度（D_{50}）的最大变化量发生在福建大剧院模型中，变化量为0.09，其余剧院样本的变化量均小于0.05。以前述确定的0.05为限值来确定侧墙散射系数是否对观众厅池座的清晰度（D_{50}）产生明显影响。可以发现仅有福建大剧院的清晰度（D_{50}）的变化量为0.09大于0.05。由此可见，在本次研究的大部分的剧院样本（6/7）中侧墙的散射系数对观众厅池座的清晰度（D_{50}）不会产生明显的影响。

侧墙散射系数变化引起的清晰度（D_50）的变化　　　　表3-14

D_{50}	甘南	平鲁	金昌	菏泽	大庆	福建	洛阳
0.01	0.55	0.46	0.53	0.46	0.41	0.48	0.41
0.1	0.56	0.45	0.51	0.46	0.41	0.47	0.42
0.3	0.58	0.48	0.50	0.46	0.40	0.46	0.42
0.5	0.58	0.45	0.51	0.44	0.40	0.45	0.42
0.7	0.56	0.44	0.49	0.44	0.39	0.42	0.42
0.9	0.55	0.44	0.49	0.42	0.38	0.40	0.44
0.99	0.56	0.44	0.50	0.43	0.38	0.39	0.41
变化量	−0.01	0.02	0.02	0.03	0.03	0.09	0.00

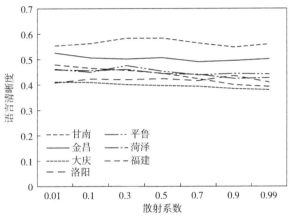

图3-27　侧墙散射系数对清晰度（D_50）的影响

4）侧墙散射对强度因子（G）的影响

从表3-15和图3-28可以看出，本次研究的七个样本剧院中仅有大庆大剧院和福建大剧院两个样本的强度因子（G）变化量大于1.0dB，分别为1.07dB和1.18dB，其余剧院样本中的强度因子（G）变化量均小于1.0dB，说明侧墙散射系数变化对这两个样本剧院的强度因子（G）能够产生影响，但影响较弱。其余五个剧院样本的其强度因子（G）变化量均小于1.0dB，说明侧墙散射系数变化对其余五个样本剧院中的强度因子（G）无显著影响。

侧墙散射对强度因子（G）的影响　　　　表3-15

G	甘南	平鲁	金昌	菏泽	大庆	福建	洛阳
0.01	4.75	0.85	1.54	1.44	3.28	2.13	1.07
0.1	4.58	0.90	1.39	1.39	3.13	2.13	1.02
0.3	4.39	0.88	1.22	1.25	2.99	1.82	0.78

续表

G	甘南	平鲁	金昌	菏泽	大庆	福建	洛阳
0.5	4.47	0.72	1.51	1.28	2.83	1.57	0.67
0.7	4.43	0.53	1.45	1.24	2.52	1.22	0.09
0.9	4.12	0.60	1.51	1.02	2.36	1.12	0.20
0.99	4.16	0.42	1.30	0.98	2.21	0.95	0.16
变化量	0.59	0.43	0.25	0.47	1.07	1.18	0.91

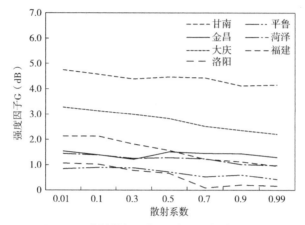

图 3-28　侧墙散射系数对强度因子（G）的影响

综合以上数据，如表 3-16 所示，可以发现在侧墙散射系数从 0.01 逐渐增大至 0.99 过程中，散射系数的变化均能够对观众席池座的混响时间（T_{20}）、早期衰变时间（EDT）、清晰度（D_{50}）、强度因子（G）产生影响。

侧墙散射对音质参数的最大影响统计　　　　　　　　　表3-16

音质参数	甘南	大庆	福建	金昌	平鲁	菏泽	洛阳	判断标准
T_{20}	−16.4	−8.4	−6.2	−3.6	−12.0	−5.7	−5.6	5%
EDT	−11.39	−4.22	−4.80	2.96	6.09	−11.61	−8.35	5%
D_{50}	−0.01	0.03	0.09	0.02	0.02	0.03	0.00	0.05
G	0.59	1.07	1.18	0.25	0.43	0.47	0.91	1dB

3.3.2　侧墙散射对脉冲响应的影响分析

脉冲响应是声学设计阶段和竣工阶段重要的计算和测试内容。脉冲响应可以记录听音位置接收声音的全部信息，包含直达声强度、所有反射声的强度和延迟时间、反射声和直达声之间的时间间隔等信息。基于计算或测试得到的脉

冲响应，可以计算观演空间中的各项音质参数，包括混响时间、早期衰变时间、清晰度、明晰度等。通过分析其中反射声和直达声之间的响度比例、时间间隔等数据可以合理地解释听音过程中的丰满感、混响感和空间感等主观感受。

CATT 计算说明中对音质参数的计算过程进行了解释。首先通过声线追踪法计算得到典型测点的脉冲响应图，然后根据脉冲响应计算前述四个音质参数。

以混响时间变化为参考，从上述计算结果中选取混响时间变化量最大的测点作为敏感点，分别计算敏感点的脉冲响应图和声压级衰减图，分析观众厅侧墙散射系数发生变化时敏感点接收到的声能变化情况。在统计声音能量随时间变化的脉冲响应图时，可以采用声压级和变化量以及声压的百分比变化量两种形式。二者区别在于当声音能量比较高时，声压百分比变化量的变化幅度大于声压级的变化量，比较易于区别。缺点是当声音能量比较低时，反倒是声压级变化量的变化幅度大。声压降低 50% 时，其对应的声压级的变化量为 3dB。以 T_{20} 为例，计算 T_{20} 需要声压级衰减 35dB，声压级衰减 3dB 的变化幅度约占总变化幅度的 8.6%，小于声压变化幅度的 50%。在本次脉冲响应中采用声压的百分比变化量和声压级变化量两种形式进行分析。七座样本剧院的敏感点脉冲响应随侧墙散射系数的变化而发生的变化详见图 3-29~ 图 3-35。

从计算得到的脉冲响应图分析可知，当侧墙的散射系数发生变化时，会对脉冲响应中反射声在时间轴上的分布产生影响，将侧墙散射较低条件下能量较大的反射声峰值分解为能量较小的若干个反射声峰值，从而使接收到的声能在时间轴上的分布发生变化，进而对音质参数产生影响。

从现有计算结果来看，侧墙的下半部的散射系数变化是对反射声在时间轴上的分布影响最大的位置。从反射声峰值发生变化的时域分析，明显的反射声

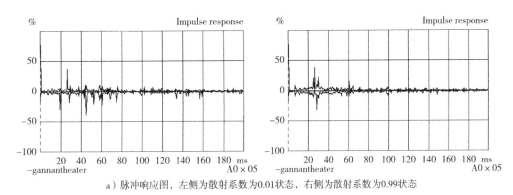

a）脉冲响应图，左侧为散射系数为0.01状态，右侧为散射系数为0.99状态

图 3-29　甘南大剧院脉冲响应分析

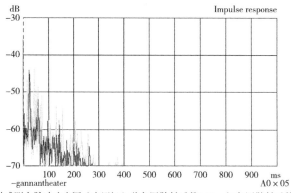

b）敏感测点脉冲响应图（声压级）黄色图散射系数0.01，红色图散射系数为0.99

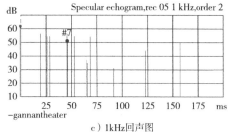

c）1kHz回声图

d）反射声路径图

图 3-29　甘南大剧院脉冲响应分析（续）

a）脉冲响应图（声压），左图散射系数为0.01，右图散射系数为0.99

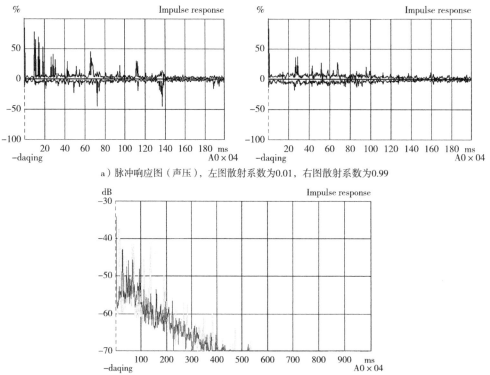

b）敏感测点脉冲响应图（声压级）黄色图散射系数0.01，红色图散射系数为0.99

图 3-30　大庆大剧院脉冲响应分析

c）1kHz回声图　　　　d）反射声路径图

图 3-30　大庆大剧院脉冲响应分析（续）

峰值变化均发生在 200ms 以内。此时域范围不仅会影响音质参数的变化，而且还是主管听音评价的主要时域范围。

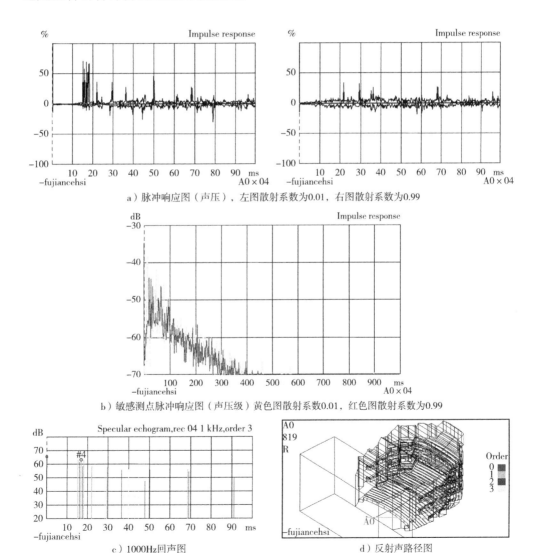

a）脉冲响应图（声压），左图散射系数为0.01，右图散射系数为0.99

b）敏感测点脉冲响应图（声压级）黄色图散射系数0.01，红色图散射系数为0.99

c）1000Hz回声图　　　　d）反射声路径图

图 3-31　福建大剧院脉冲响应分析

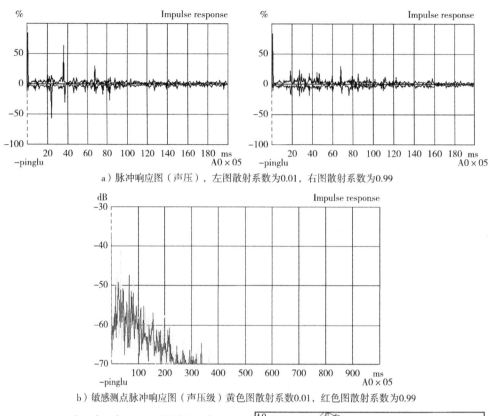

a）脉冲响应图（声压），左图散射系数为0.01，右图散射系数为0.99

b）敏感测点脉冲响应图（声压级）黄色图散射系数0.01，红色图散射系数为0.99

c）1000Hz回声图　　　　　　　　　d）反射声路径图

图 3-32　平鲁大剧院脉冲响应分析

a）脉冲响应图（声压），左图散射系数为0.01，右图散射系数为0.99

图 3-33　洛阳大剧院脉冲响应分析

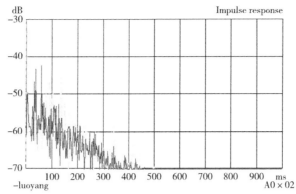

b）敏感测点脉冲响应图（声压级）黄色图散射系数0.01，红色图散射系数为0.99

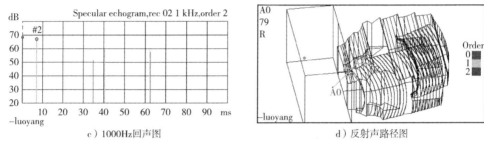

c）1000Hz回声图　　　　　　　d）反射声路径图

图3-33　洛阳大剧院脉冲响应分析（续）

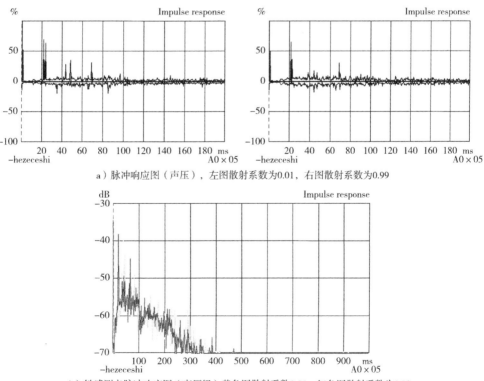

a）脉冲响应图（声压），左图散射系数为0.01，右图散射系数为0.99

b）敏感测点脉冲响应图（声压级）黄色图散射系数0.01，红色图散射系数为0.99

图3-34　菏泽大剧院脉冲响应分析

c) 1000Hz回声图

d) 反射声路径图

图 3-34　菏泽大剧院脉冲响应分析（续）

a) 脉冲响应图（声压），左图散射系数为0.01，右图散射系数为0.99

b) 敏感测点脉冲响应图（声压级）黄色图散射系数0.01，红色图散射系数为0.99

c) 1000Hz回声图

d) 反射声路径图

图 3-35　金昌大剧院脉冲响应分析

　　通过分析脉冲响应的图谱可以发现，侧墙散射能够改变反射声的强度。利用计算机模拟软件中的镜像声源法进行计算，找到该反射声来自侧墙下部，说

明侧墙下部界面的散射能够影响到反射声的时域分布和能量分布。对于混响时间而言，不同延时反射声强度的改变能够改变声能衰变的过程，从而改变混响时间。但是由于在混响时间计算中，记录的声能衰变过程比较长，包含了所有反射声的改变，因此混响时间随散射系数的变化呈现规律性。对于早期衰变时间而言，其记录的声能衰变时间较短，仅包含少量的反射声改变，因此早期衰变时间随散射系数的波动性较大，无明显规律。在所有反射声改变的过程中，声音能量的总量没有发生改变，只是反射声到达时间发生变化，此变化造成的能量改变不足以引起清晰度和强度因子（G）发生明显变化。

不同剧场空间体型不同，尤其是侧墙的形状和表面凹凸程度的差异，会造成侧墙散射系数变化时脉冲响应中不同时间轴上的反射声强度改变，由此会造成混响时间的变化趋势不同。

3.3.3 吊顶散射对观众席音质参数的影响

通过调整吊顶的散射系数对样本剧院模型进行计算，分别计算吊顶散射系数在 0.01、0.1、0.3、0.5、0.7、0.9 和 0.99 七个状态下，观众席池座的音质参数变化。

1）吊顶散射系数对混响时间（T_{20}）的影响

表3-17 和图 3-36 说明，当吊顶的散射系数发生变化时，观众席池座的混响时间会发生变化，变化趋势不一致，可以分体现为混响时间增加和减小两种状态。仅有金昌大剧院的最大变化为5.28%，其余样本剧院的变化率均小于5%。说明吊顶的散射系数对剧院观众席池座的混响时间几乎无影响，即使有影响也很小。

吊顶散射系数对混响时间（T_{20}）的影响（%）　　　　表3-17

散射系数	甘南	平鲁	金昌	菏泽	大庆	福建	洛阳
0.01	0.00	0.00	0.00	0.00	0.00	0.00	0.00
0.1	−0.01	−1.75	1.78	−2.50	−0.86	0.61	−0.61
0.3	−0.46	−1.01	1.35	−1.63	−0.97	−1.55	−1.63
0.5	0.74	−2.96	2.99	−2.26	0.46	−0.59	−1.60
0.7	−0.21	−2.64	2.00	−1.63	1.01	−0.31	−3.72
0.9	0.61	−2.37	5.17	0.75	0.43	−0.43	−3.73
0.99	−0.96	−3.79	5.28	−1.14	2.96	0.91	−4.82

图 3-36　吊顶散射系数对混响时间（T_{20}）变化率的影响

2）吊顶散射对早期衰变时间（EDT）的影响

表 3-18 中的数据和图 3-37 中的曲线说明，当吊顶的散射系数发生变化时，观众席池座的早期衰变时间（EDT）会发生变化，变化趋势不一致，分别存在混响时间增加和减小两种状态。仅有金昌剧院的最大变化为 6.81%，其余样本

<div align="center">吊顶散射系数对早期衰变时间（EDT）的影响（%）　　　　表3-18</div>

散射系数	甘南	平鲁	金昌	菏泽	大庆	福建	洛阳
0.01	0.00	0.00	0.00	0.00	0.00	0.00	0.00
0.1	−0.95	3.87	−2.96	−1.32	−0.40	2.23	−1.89
0.3	−4.25	2.46	−2.73	0.44	1.04	2.80	−4.89
0.5	−4.28	2.08	4.30	1.44	−0.49	1.52	−5.02
0.7	−5.12	2.42	8.33	−1.01	0.63	3.54	−3.82
0.9	−4.21	−0.24	10.15	−1.80	3.52	4.69	−5.69
0.99	−3.38	2.50	6.81	−0.21	4.55	4.36	−4.80

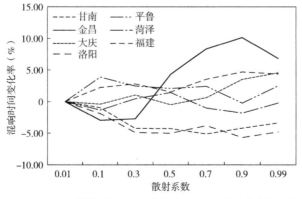

图 3-37　吊顶散射系数对早期衰变时间（EDT）变化率的影响

剧院的变化率均小于5%。说明吊顶的散射系数对剧院观众席池座的早期衰变时间几乎无影响。

3）吊顶散射系数对清晰度（D_{50}）的影响

表3-19中的数据和图3-38中的曲线说明，吊顶的散射系数发生变化时，观众席池座的清晰度（D_{50}）会发生变化，和混响时间变化相似，变化趋势也可以分为增加和减小两种状态。仅有菏泽大剧院和大庆大剧院的最大变化为0.06，其余样本剧院的变化率均小于0.05。说明吊顶的散射系数对观众席池座的清晰度（D_{50}）影响较小。

吊顶散射系数对清晰度（D_{50}）的影响　　　　表3-19

散射系数	甘南	平鲁	金昌	菏泽	大庆	福建	洛阳
0.01	0.40	0.45	0.48	0.48	0.44	0.48	0.43
0.1	0.39	0.45	0.48	0.47	0.42	0.46	0.43
0.3	0.39	0.47	0.47	0.47	0.42	0.46	0.44
0.5	0.38	0.45	0.47	0.45	0.40	0.46	0.40
0.7	0.40	0.46	0.46	0.43	0.40	0.46	0.41
0.9	0.39	0.45	0.47	0.43	0.39	0.44	0.43
0.99	0.39	0.46	0.44	0.42	0.38	0.45	0.39
变化量	0.00	-0.01	0.04	0.06	0.06	0.02	0.04

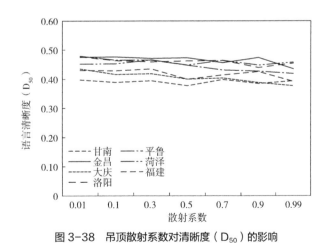

图3-38　吊顶散射系数对清晰度（D_{50}）的影响

4）吊顶散射系数对强度因子（G）的影响

表3-20中的数据和图3-39中的曲线说明，吊顶的散射系数变化对强度因子（G）没有影响。

吊顶散射系数对强度因子（G）的影响　　　　　表3-20

散射系数	甘南	平鲁	金昌	菏泽	大庆	福建	洛阳
0.01	2.32	0.99	3.18	1.10	2.76	1.19	1.03
0.1	2.34	1.02	3.21	1.17	2.78	1.08	0.90
0.3	2.42	0.99	3.48	1.15	2.75	1.15	0.94
0.5	2.36	1.01	2.90	1.08	2.69	1.16	0.82
0.7	2.41	0.96	2.93	1.25	2.52	1.14	0.73
0.9	2.29	0.99	2.74	1.14	2.46	1.08	0.59
0.99	2.32	0.96	2.84	1.21	2.40	0.93	0.71
变化量	0.00	0.03	0.34	−0.11	0.36	0.26	0.33

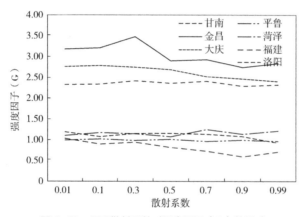

图 3-39　吊顶散射系数对强度因子（G）的影响

综合以上数据可以发现，当吊顶散射系数从 0.01 逐渐增大至 0.99 过程中，对观众席池座的混响时间（T_{20}）、早期衰变时间（EDT）、清晰度（D_{50}）、强度因子（G）均产生了影响，但影响不显著，见表3-21。

吊顶散射系数变化对音质参数的影响统计　　　　　表3-21

音质参数	甘南	大庆	福建	平鲁	金昌	菏泽	洛阳	判断标准
T_{20}	−0.96	2.96	0.91	−3.79	5.28	−1.14	−4.82	5%
EDT	−3.38	4.55	4.36	2.50	6.81	−0.21	−4.80	5%
D_{50}	0.00	0.06	0.02	−0.01	0.04	0.06	0.04	0.05
G	0.00	0.36	0.26	0.03	0.34	−0.11	0.33	1dB

3.3.4 吊顶散射对脉冲响应的影响分析

对敏感测点的脉冲响应分析可以解释吊顶的散射系数变化对观众席音质参数影响不显著的现象，如图3-40所示。

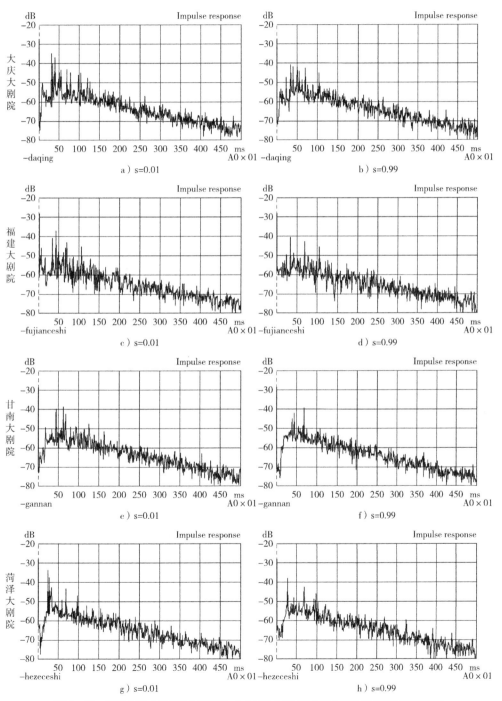

图3-40 现代剧院中吊顶散射系数为0.01和0.99两个状态下敏感点声压级衰变图

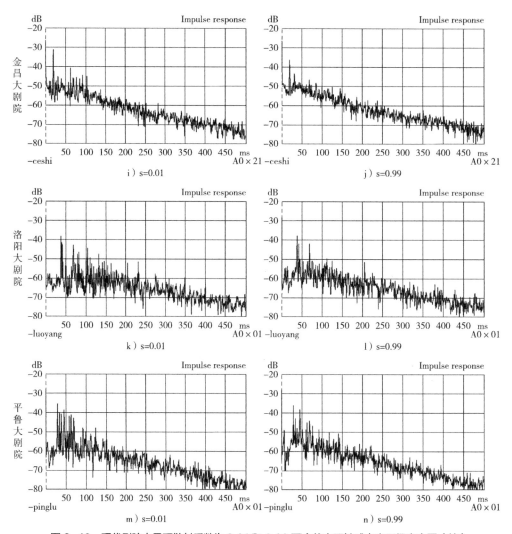

图3-40 现代剧院中吊顶散射系数为0.01和0.99两个状态下敏感点声压级衰变图（续）

从声压级衰变图中可以看出，吊顶散射系数的变化对观众席敏感测点处的声压级衰变趋势影响很小，不会对混响时间等音质参数产生明显的影响。在镜面反射情况下，吊顶的反射声主要反射至观众席。当吊顶散射系数增加时，散射声能仍然以反射至观众席为主，只是到达观众席的位置发生改变。

3.3.5 侧墙形状对混响时间变化率的影响

通过对甘南大剧院等已建成的剧院进行分析发现，当侧墙的散射系数增加时，不同剧场空间存在不同的混响时间最大变化率。在同为马蹄形剧场的甘南大剧院、大庆大剧院和福建大剧院中，当侧墙散射系数发生变化时，呈现了差

异较大的混响时间最大变化率；同为矩形剧场的平鲁大剧院、金昌大剧院、菏泽大剧院和洛阳大剧院也存在同样的问题。

为分析侧墙散射系数增加引起混响时间变化的原因，本研究中有必要对以上样本剧院的侧墙情况进行分析，如图 3-41 所示。

通过对不同剧场空间中侧墙的形态结合不同剧场空间内混响时间变化率曲线分析可知，混响时间变化大于 10% 的三个剧院（甘南大剧院、平鲁大剧院和

a）大庆大剧院

c）甘南大剧院

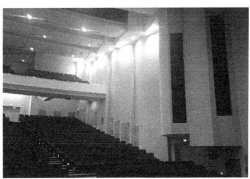

b）福建大剧院

d）平鲁大剧院

e）洛阳大剧院

f）金昌大剧院

图 3-41 不同剧院的侧墙形状

<div align="center">g）菏泽大剧院　　　　　　　　　　　　　h）恭王府戏楼</div>

<div align="center">图 3-41　不同剧院的侧墙形状（续）</div>

恭王府戏楼）的共同特点是侧墙中耳光室和楼座前沿之间的空间较大。混响时间变化小于 10% 的五座剧院中大庆大剧院、福建大剧院、菏泽大剧院和金昌大剧院的楼座前沿与耳光室相连，洛阳大剧院的楼座前沿和耳光室之间没有直接连接但是也有横向突出墙面的装饰物。

如果观众席两侧墙声源点高度以上部分墙面的形状能够将声音直接反射至观众席，则侧墙散射系数变化对观众席混响时间影响较小；如果侧墙的造型不能将声音直接反射值观众席，则墙散射系数变化对观众席混响时间影响较大。

在大庆大剧院、福建大剧院、菏泽大剧院、金昌大剧院和洛阳大剧院中，向前延伸至耳光室的楼座部分能够将声音反射至观众席，因此，侧墙散射系数变化对观众席混响时间对较小。

而对于甘南大剧院和平鲁大剧院，楼座和耳光室之间有较大的墙面，虽然也设有扩散体，但是该扩散体无法同楼座一样，能将声音直接反射至观众席，因此，侧墙散射系数变化对观众席混响时间对较大。

本研究表明，在观演空间的声学设计中，楼座沿着侧墙向前延伸至耳光室的设计方式和竖向设置扩散体的方式对混响时间的影响存在差异。将侧墙位置的楼座部分视为扩散体，则扩散体横向布置情况下，观众席混响时间受侧墙的散射系数影响较小。

3.3.6　现代剧场混响时间变化率曲线的变化规律

在混响时间变化率随界面散射系数变化过程中，不同剧场空间中，变化曲线呈现不同的变化形式。曲线呈现前期快速变化，后期变化趋势变缓的一个

过程，类似于渐进方程曲线，在曲线变化过程中存在一个临界点。在剧院的实际空间中，变化曲线呈现折线，空间体型不同，折线的情况也不同，但是大部分曲线均呈现散射系数较高时变化趋势变缓的状态，如图3-42所示。

根据计算结果一致性的判定标准为5%的阈限，设定曲线变化过程中的最大变化量为参考值，在其基础上将最大变化率数值减小5%，作为混响时间最大变化率一致性的范围界限，此处对应的散射系数可定义为临界散射系数。当界面散射系数大于等于临界散射系数后，混响时间即视为与最大变化量一致，如表3-22所示。

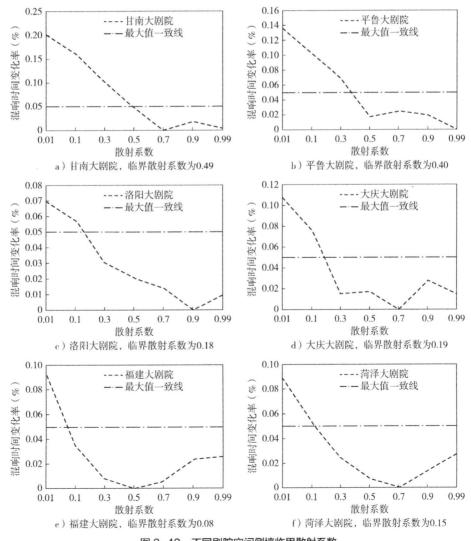

图3-42　不同剧院空间侧墙临界散射系数

<div align="center">侧墙扩散体布置对临界散射系数的影响　　　　表3-22</div>

类别	侧墙无横向扩散体		侧墙有横向扩散体			
	甘南大剧院	平鲁大剧院	洛阳大剧院	大庆大剧院	福建大剧院	菏泽大剧院
临界散射系数	0.49	0.40	0.18	0.19	0.08	0.15

3.3.7　界面散射和音质主观感受的关系

声音在传播过程中遇到空间界面会发生镜面反射和散射，随着反射阶次的提高，声吸收和声散射会在每一次与界面的碰撞中消耗掉部分声能，因此镜面反射的声能会降低，根据 Lam 定理计算可得，如图 3-43 所示。

以混响时间 1.5s 为例，计算 T_{20} 需要记录的脉冲响应（声衰减）时间为 600ms 左右。本次研究样本中七个剧院的中，声能与室内界面在此时间范围内碰撞的次数 n ≈ 18 次。在整个声反射的过程中，每一时刻的叠加声能随时间的变化组成了脉冲响应图。

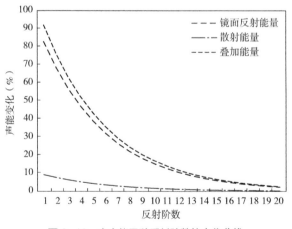

<div align="center">图 3-43　声音能量随反射阶数的变化曲线</div>

注：假设界面吸声系数和散射系数均匀布置，吸声系数 α=0.2，散射系数 s=0.2。

从声压脉冲响应图中可以看出，观众厅侧墙增加散射后，敏感测点的脉冲响应中强反射声均集中在 200ms 以内，而且这些反射声以一阶和二阶的镜面反射声为主。通过以 1000Hz 为代表计算的回声图可知，这些扩散均发生在侧墙的下部墙面。

在剧院两侧墙面发生的一阶和二阶声反射中，由于参与反射过程中的界面较少，因此侧墙的散射性能对反射声强度的影响较大，而且随着散射阶次的增加，参与反射的界面增多，侧墙散射性能所占的比重会降低。但是由于一阶和二阶反射发生的过程中，声音能量较高，在全部的反射过程中，低阶次的反射对音质参数影响比重较大，起到了决定性作用。同时，音质参数具体的变化情况受到剧院内表面整体的影响。

车世光等人曾经通过实验的方法对110ms内反射声的听觉感受进行主观评价，结果显示110ms内的反射声强度和反射声与直达声之间的时间差会影响听觉的主观感受，包括丰满感、亲切感、响度和清晰度四个指标。从本研究样本剧院计算得出的脉冲响应可以看出，侧墙的散射情况可以改变20~140ms范围内反射声的强度，侧墙的散射程度可以改变主观听音感受。通过对散射系数为0.01的状态和散射系数为0.99的状态进行比较发现，在散射系数为0.99状态下，存在部分反射声弱化的现象，此情况可能会导致听音的空间感受变差。因此，侧墙散射系数并非越高越好，应该有合适的值。

3.4　本章小结

本研究首先通过对现代剧场和古戏楼的建筑形式和装修方式进行对比，发现由于声学原理的发展和装修材料的变化，现代剧场中界面的扩散是基于美观和声学的要求进行有目的的设计，这一点与传统剧场中结构外露的手法完全不同。

其次对七座现代剧院的空间体型、装修材料和实测数据进行调研总结，并基于调研结果搭建现代剧院的三维模型进行计算机模拟。模拟计算中通过对分别改变侧墙和吊顶的散射系数进行模拟计算得到数据进行分析。

通过计算机模拟得出如下发现：

（1）随着侧墙散射系数的增加，大部分剧院池座的混响时间会降低，其降低过程通过混响时间变化率指标表现为曲线形式。

（2）侧墙散射系数仅能对部分剧院（四座剧院）的早期衰变时间产生明显影响，而且波动性较大，但并无明显规律。

（3）侧墙散射系数变化对剧院清晰度（D_{50}）并没有明显影响。

（4）侧墙散射系数对大部分剧院（五座剧院）的强度因子不会产生明显影响。

（5）吊顶的散射系数对音质参数的影响不明显。

（6）本研究在侧墙散射对音质的主观听闻方面进行了初步探讨发现，良好音质的应该存在一个最佳散射系数范围。

（7）提出来了临界散射系数的概念，并对剧场空间中侧墙的临界散射系数进行了分析讨论。

以上研究结果为观演空间的建筑声学音质参数的计算提供了理论依据。通过对古戏楼和现代剧场的研究，发现相对于其他部位，侧墙的界面散射系数对音质参数的影响较大，而且古戏楼和现代剧场的混响时间随侧墙散射系数变化的趋势。在不同剧院样本中，侧墙散射系数对观众席池座的混响时间影响不同。

不同因素对散射系数与混响时间之间关系的影响

通过对古戏楼和现代剧场中三种不同体型（古戏楼、马蹄形平面和矩形平面）特点的观演空间中界面散射与音质参数变化之间关系的研究结果分析发现，空间体型和空间吸声等因素均会对侧墙散射系数与混响时间之间的关系产生影响。

以简化的不同体型空间为研究样本，以混响时间的变化为指标，从空间体型的变化、空间容积的变化、空间吸声的变化、吸声的分布、散射的分布五个方面进行分析，内容如下：

（1）对常用观演空间的空间体型进行总结分析。

（2）以常用观演空间体型为基础，结合空间规模等因素，确定研究的基准模型及相应的参数设置。

（3）在吸声系数和散射系数均匀布置的情况下，研究不同吸声系数、不同空间体型和不同空间容积中界面散射系数对混响时间的影响。

（4）在吸声系数和散射系数非均匀布置的情况下，研究吸声系数非均匀分布和界面散射系数非均匀分布条件下界面散射系数对混响时间的影响。

（5）根据（3）和（4）的计算结果，分析空间体型、空间吸声、空间容积和界面散射系数等四个因素与混响时间变化的相关性。

（6）分析界面散射系数对混响时间产生影响的原因。

（7）分析不同界面吸声、空间体型和界面声学参数分布形式等因素对混响时间的影响权重。

4.1 观演空间的体型

观演建筑观众厅的体型设计直接关系到观众厅反射声的时间与空间构成，是音质设计的重要一环。同时，体型设计又与观众厅的建筑艺术构思，观演建

筑的造价、观众厅的各种功能要求，包括扩声系统、照明、通风、观众的疏散等密切相关。

观演建筑观众厅的体型设计可以分为矩形平面、钟形平面、扇形平面、多边形平面以及曲线平面等（图4-1）。

a）矩形平面

b）钟形平面

c）扇形平面

d）多边形平面

e）曲线平面

图4-1 常见剧院平面（《建筑设计资料集（第三版）》）

矩形平面，是观演空间中较为常见的体型。其体型简洁，有利于装修设计；结构简单，有利于结构设计；平面规整，无锐角空间，室内有效使用面积较大。从声学角度而言，观众厅空间规整，声能分布比较均匀，侧墙的反射声能够覆盖大部分观众席，尤其是对于反射声较为缺乏的观众席前区。但是当体型过宽时，宽度大于30m时，反射声的强度和覆盖面积会发生变化，音质效果会变差，观众席两侧视线较差的面积增加。因此，本体型主要适用于中小型观众厅。

钟形平面，平面较为简单，但是侧墙的反射声覆盖程度较矩形平面差，尤其是对于观众席前区的覆盖。观众席以舞台为圆心，弧形排列，视线有较好的效果，可设楼座，适用于大中型观众厅。但是钟形平面的两侧弧形墙面需要做特殊的声学处理，以消除声聚焦的问题。

扇形平面，观众席以舞台为圆心，弧形排列，各排座位的水平视角较好。但是，在设计中需要控制好侧墙与中轴线的水平夹角，较小的夹角能够获得良好的侧墙反射声。通常采用此种平面的剧院水平夹角为5°~7°。可设楼座，适用于大中型观众厅。

多边形平面，受结构设计的影响，常用的是六边形，在墙面角度合适的情况下，早期反射声可覆盖池座大部分位置，适用于对视听质量要求较高的中小型观众厅。

曲线平面包括马蹄形、圆形、椭圆形等，此类剧场平面是较为传统的剧场平面，空间围合感好。音质方面，如果弧形墙面不进行特殊处理，会产生比较严重的声聚焦现象。此类平面中，马蹄形平面较为常见，圆形和椭圆形平面较为少见。此平面适用于大中型观众厅。

4.2 基准模型及模拟设置

通过上述对观演空间的平面分析可知，非矩形平面的空间体型均可以通过对矩形空间进行变形得到。对矩形平面的两侧边进行倾斜可以得到扇形，倾斜后侧边用曲线替代即为钟形，将侧边的直线改为折线即为多边形，侧边和后边改为曲线即为曲线平面。因此，在本次研究中，主要以矩形为基准空间进行不同空间形式内扩散声场的研究。

4.2.1 基准模型的来源

基于以往参与的音质设计工作，以下四类的观演空间建设较多，即大型专业演出空间、大型多功能空间、小型多功能空间和旅游类剧场。

大型专业演出空间，主要指一千座以上专门用于某类演出的空间。例如国家大剧院，三个厅堂分别是音乐厅（2000座）、歌剧院（2400座）和戏剧院（1200座）。由于三个厅堂的演出形式不同，因此在设计中混响时间值也不同。此类规模观演空间建设数量不多，通常为省会级城市或经济发达的城市建设。

针对观演空间的调研结果显示，大型多功能空间主要是省市级政府主导修建，规模在800座以上的通常为800~1600座。以本次实地调研的大庆大剧院、金昌大剧院等七座现代剧院项目为例，在声学设计初期即考虑了厅堂的多功能使用要求，在确定的功能中通常包含歌舞剧演出和大型会议使用。此类规模剧场建设量较专业剧场大，地市级城市和经济较好的县级均有建设。

小型多功能空间规模通常在200~500座，建设单位可以是企事业单位和学校等。该类建筑规模较小，养护成本较低。既可以作为本单位大型会议使用，也可以用于单位内部的文艺表演使用。另外，戏剧表演的黑匣子剧场和先锋话剧等演出形式均会在此规模剧场中演出。演出形式灵活，演出成本较低，商业价值高。

每个类型的观演空间都有不同的最佳每座容积范围要求，见表4-1，混响时间偏长的空间相应的每座容积也偏大，混响时间偏短的空间最佳每座容积偏小，变化范围为3~10m³。

不同使用功能空间室内每座容积 表4-1

用途	V/n（m³）
音乐厅	8~10
歌剧院	6~8
多用途剧场、礼堂	5~6
讲演厅、大教室	3~5
电影院	4

本研究从以下两个方面入手：

第一，在本次模拟计算中，以一个鞋盒式小剧场为基础模型进行计算分析，

小剧场三维尺寸为 25m×16m×7.5m（L×W×H），室内坐席 500 座，每座容积为 6m³，室内容积为 3000m³。在该模型的基础上，在保持室内容积变化在 ±1% 以内的前提下进行空间形体的变化。

第二，在前述简化模型中，在保持空间体型不变的情况下选取典型空间进行体积放大至基准空间容积的 10 倍，即 3000~30000m³，容积范围涵盖了从小型剧场到大型剧场常用的室内容积范围。

在本次研究中，对空间界面吸声系数采取均匀布置的设置方法，对空间界面的散射系数设定为 0.01、0.1、0.3、0.5、0.7、0.9 和 0.99 七个状态。散射系数 0.01 代表界面极度不扩散，99% 的声反射均为镜面反射；散射系数 0.99 代表极度扩散，99% 的声反射为散射扩散。散射系数的中间状态代表不同的界面散射情况，对应的是界面的凹凸程度。

对于界面吸声系数的设定来源于以下两个方面：①根据《剧场、电影院和多用途厅堂建筑声学技术规范》GB/T 50356—2005 中关于各类观演空间中混响时间取值范围进行反算，得到的界面平均吸声系数为 0.2~0.5，在本次研究中将平均吸声系数范围进行适当扩展至 0.1。②根据观演空间实例中界面材料做法的实验室测试数据。

4.2.2　空间形状

在 Kuttruff 的研究中显示，倾斜矩形空间的界面能够改善空间声场的扩散程度，因此，在本研究中使用倾斜空间界面的方法调整空间体型。研究中首先使用计算机模拟的方法，对进行体型调整的八个同容积空间进行模拟计算。体型调整包括界面单独倾斜或多个界面同时倾斜的组合，详见表 4-2，矩形空间和不同调整方式组合成九种空间形式，每个空间分别计算了七个散射系数的状态。其次选取两个典型空间分别对容积成倍增长的十个状态进行模拟计算，计算中增加混响室代表完全扩散空间。

				空间体型调整方式				表4-2	
样本	A	B	C	D	E	F	G	H	I
组合方式	——	s	d	b	d×b	c	s×c	d×c	d×b×c

注：大写字母代表不同的 case，小写字母代表变化位置。其中 s：单侧墙倾斜；d：双侧墙倾斜；b：后墙倾斜；c：吊顶倾斜。例如 d×b×c 表示同时倾斜双侧墙、后墙和顶面。

考虑到CATT对波动声学计算的局限性，根据施罗德频率计算方法，本次研究中使用500Hz、1000Hz和2000Hz三个倍频程T_{20}变化率的平均值作为评价标准值。空间内设置一个声源点和六个接收点，每个空间的声源点和接收点位置见图4-2，取六个接收点计算值的平均值进行比较。

图4-2 用于计算的十个空间

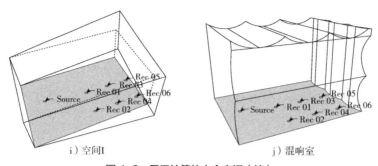

i）空间I j）混响室

图 4-2　用于计算的十个空间（续）

4.2.3　室内容积

容积大小是影响混响时间的重要因素，Kuttruff、Schtoeder、Wang、Jeon 和 Shtrepi 等人的研究均是对单一空间进行了研究分析，尚无对相同体型的不同容积的空间进行研究。在本次研究中选取两个代表性空间进行等比例放大，计算 3000~30000m³ 范围内界面散射系数对混响时间的影响。以容积为 3000m³ 的空间为基准，然后将容积分别放大至 n 倍（n=1，2，3……10），计算在不同容积条件下界面散射系数对混响时间的影响。

4.2.4　模拟设置

首先，选取部分空间进行衰减曲线和混响时间的对比分析。但是衰减曲线和混响时间尚无公认的判断是否存在差异的限阈标准，无法判断体型和界面散射系数之间的关系。

其次，由于空间发生变化后相同容积的空间总表面积也会发生变化，导致室内总的吸声量也会发生变化。根据依琳公式可知此变化会直接导致混响时间发生变化。因此，不同空间混响时间计算值之间的比较会受到空间体型变化和总吸声量变化的双重影响，体型的变化会带来室内容积的变化，在界面吸声系数确定的情况下，总吸声量受空间总表面积决定，在本研究中，参考《严寒和寒冷地区居住建筑节能设计标准》JGJ 26—2018 中关于体型系数的定义，将空间总表面和空间容积的比值定义为体型系数。采用不同空间的体型系数进行混响时间变化情况的比较。设定混响室为基准空间，计算其他空间的体型系数相对于混响室的变化情况。

从表 4-3 可知，从体型系数变化率的计算结果来看，所有样本空间体型系变化均小于 5%。由此可知，由于体型变化引起的依琳公式计算混响时间值差异小于 5%。

不同体型空间的体型系数		表4-3
	体型系数（S）	体型系数变化率
混响室	0.45	0.00
矩形	0.46	0.02
单侧＋顶	0.45	−0.01
单侧	0.46	0.02
双侧	0.46	0.03
双侧＋后墙	0.46	0.03
双侧＋顶	0.45	0.00
双侧＋顶＋后	0.45	0.00
顶斜	0.44	−0.02

4.2.5　计算参数

在以往的研究中均采用了 T_{30} 作为研究对象，但是工程的现场实测中均采用 T_{20} 作为测试结果。通过选取三个典型空间进行 T_{20} 和 T_{30} 的 CATT 计算结果对比发现，相同空间中二者受散射系数影响而产生的变化趋势及变化量差别均在 5% 以内。如图 4-3 所示，可认为变化率相同。为了下一步与实测研究进行对比分析，在本次研究中以 T_{20} 为研究对象。

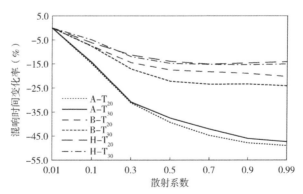

图4-3　A、B 和 H 三个空间的 T_{20} 和 T_{30} 变化率对比
（A：矩形空间；B：单侧墙倾斜；H：双侧墙和顶同时倾斜）

4.3　界面参数均匀分布条件下散射系数对混响时间的影响

4.3.1　不同吸声条件下界面散射对混响时间的影响

吸声系数是影响混响时间最重要的因素，因此，针对不同吸声系数在均匀分布状态下，研究分析混响时间随散射系数的变化情况。

1）衰减曲线随散射系数的变化

室内混响时间是根据声能衰减曲线进行计算得到的，以矩形空间和混响室为例进行衰减曲线计算，如图 4-4 和图 4-5 所示。

计算状态设定矩形空间界面吸声系数均为 0.5，分别计算界面散射系数为 0.01、0.3 和 0.7 三个状态下的衰减曲线。矩形空间计算得到的衰减曲线如图 4-4 所示，随着界面散射系数增加，衰减曲线会发生变化，曲线斜率增加，表明随着界面散射系数增加，混响时间会变短。如图 4-5 所示，从混响室计算得到的衰减曲线可以看出衰减曲线斜率在不同界面散射系数条件下变化较小，可知界面散射系数变化对混响室的混响时间无影响。

图 4-4　矩形空间内不同界面散射系数条件下的衰减曲线

图 4-5　混响室空间内不同界面散射系数条件下的衰减曲线

2）混响时间随散射系数的变化

选取不同界面倾斜调整方式的三个空间进行混响时间值比较，矩形（空间 A）、仅有墙面调整（空间 B）和墙面与顶面同时调整（空间 G）。

研究中计算了上述三个空间的三个界面散射系数状态：0.01、0.3 和 0.7。设定界面均布吸声材料，吸声系数为 0.5，计算结果如图 4-6 所示。

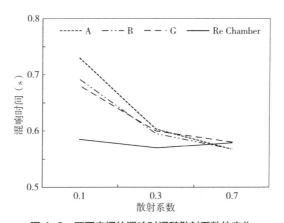

图 4-6　不同空间的混响时间随散射系数的变化

（A：矩形空间；B：单侧墙面倾斜；G：单侧墙面和顶面同时倾斜）

可以看出，不同体型条件下，相同的界面散射系数和吸声系数会产生不同的混响时间。其中混响室的变化量最小，混响时间基本不受散射系数的影响。矩形的混响时间变化量最大。当空间界面进行倾斜调整后，混响时间的变化量介于矩形空间和混响室空间之间的状态，且变化量随着调整面数的增加而减小。在不同空间的横向对比中，当散射系数低的情况下，空间固有扩散情况对混响时间产生的影响较大，矩形空间混响时间是混响室空间混响时间的 1.3 倍，随着界面散射系数的增加，混响时间均向混响室空间的混响时间趋近。由此可以推测，空间体型固有的扩散状态会对空间内混响时间产生重要影响，尤其在界面散射系数较低的情况下，当散射系数增加时，空间扩散状态对混响时间的影响会减小。

3）散射系数对混响时间影响的分析

使用 CATT 对前述模型进行混响时间计算。在计算中，所有的界面均设定同样的吸声系数和散射，其中吸声系数为 0.1、0.3 和 0.5，散射系数按前述方式设定为七个状态，本次计算共 21 组样本。首先针对混响时间计算值进行分析，计算结果如图 4-7、图 4-8 和图 4-9 所示。

从计算得到的混响时间曲线可知，除了混响室之外的八个空间，混响时间均会随着散射系数增加而变短。在不同的界面吸声系数条件下，混响时间变化趋势不同。当界面散射系数为 0.1 和 0.3 条件下，混响时间计算值的变化趋势明

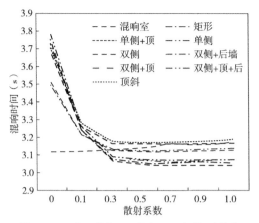

图 4-7 吸声系数为 0.1 状态下混响时间计算值

（A：矩形空间；B：单侧墙倾斜；C：双侧墙倾斜；E：双侧墙和后墙同时倾斜；F：顶倾斜；
G：单侧墙和顶同时倾斜；H：双侧墙和顶同时倾斜；I：双侧墙、后墙和顶同时倾斜）

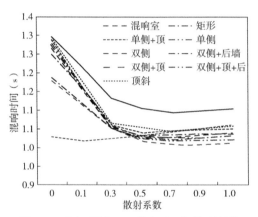

图 4-8 吸声系数为 0.3 状态下混响时间计算值

（A：矩形空间；B：单侧墙倾斜；C：双侧墙倾斜；E：双侧墙和后墙同时倾斜；F：顶倾斜；
G：单侧墙和顶同时倾斜；H：双侧墙和顶同时倾斜；I：双侧墙、后墙和顶同时倾斜）

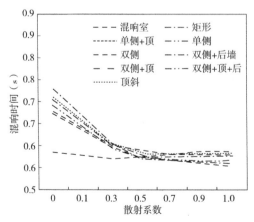

图 4-9 吸声系数为 0.5 状态下混响时间计算值

（A：矩形空间；B：单侧墙倾斜；C：双侧墙倾斜；E：双侧墙和后墙同时倾斜；F：顶倾斜；
G：单侧墙和顶同时倾斜；H：双侧墙和顶同时倾斜；I：双侧墙、后墙和顶同时倾斜）

显分为三组，由上至下分别是：第一组，矩形，单侧墙倾斜，双侧墙倾斜，后墙倾斜，单侧墙倾斜＋顶面倾斜和顶面倾斜；第二组，双侧墙倾斜＋顶面倾斜，双侧墙倾斜＋后墙倾斜＋顶面倾斜；第三组，混响室。

随着界面吸声系数增加，第一组的混响时间计算值产生分化，尤其是在散射系数较低的情况下。在吸声系数为 0.5 的条件下，第一组的混响时间计算值产生分化，与第二组计算值之间的差异更加明显。

从上述混响时间的变化趋势可以看出，在容积确定的空间内，空间内的混响时间的降低过程明显分成两个阶段。当散射系数介于 0.01~0.3 之间时，混响时间迅速降低。在 0.3~0.99 之间时，混响时间变化趋势较为平缓。

4）混响时间的变化率

针对空间界面的吸声系数进行了调整，计算得到的混响时间受总吸声量影响而不同，因此，不能进行横向比较，故采用混响时间的变化率作为分析指标。以混响室的混响时间为参考值，计算其余空间混响时间相对于混响室混响时间的变化情况。详见图 4-10、图 4-11 和图 4-12。

计算中使用的混响室模型是在河北工程大学建筑学院 2005 年建成的混响室模型基础上进行等比放大得到的，混响室容积由 206m³ 扩大至 3000m³。该混响室经过声学测试，室内混响特性符合《声学 混响室吸声测量》GB/T 20247—2006 标准的实验条件要求，扩散声场截止频率为 100Hz。当容积扩大后，截止频率还会降低，因此在计算伊始，我们可以假设混响室内 100Hz 以上频段为扩散声场。

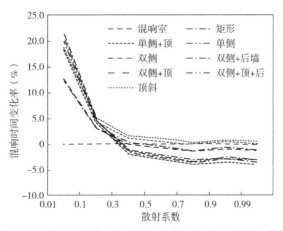

图 4-10　吸声系数为 0.1 状态下各空间混响时间对于混响室混响时间的变化率
（A：矩形空间；B：单侧墙倾斜；C：双侧墙倾斜；E：双侧墙和后墙同时倾斜；F：顶倾斜；
G：单侧墙和顶同时倾斜；H：双侧墙和顶同时倾斜；I：双侧墙、后墙和顶同时倾斜）

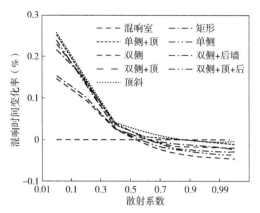

图 4-11 吸声系数为 0.3 状态下各空间混响时间对于混响室混响时间的变化率
（A：矩形空间；B：单侧墙倾斜；C：双侧墙倾斜；E：双侧墙和后墙同时倾斜；F：顶倾斜；
G：单侧墙和顶同时倾斜；H：双侧墙和顶同时倾斜；I：双侧墙、后墙和顶同时倾斜）

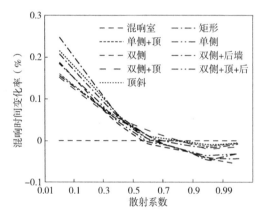

图 4-12 吸声系数为 0.5 状态下各空间混响时间对于混响室混响时间的变化率
（A：矩形空间；B：单侧墙倾斜；C：双侧墙倾斜；E：双侧墙和后墙同时倾斜；F：顶倾斜；
G：单侧墙和顶同时倾斜；H：双侧墙和顶同时倾斜；I：双侧墙、后墙和顶同时倾斜）

 设定不同散射系数条件下，均以混响室数据为参考数据，计算各散射系数条件下剩余八个空间中得到的混响时间相对于混响室数据的变化率。计算结果如图 4-10~图 4-12 所示，混响时间变化率依然维持混响时间计算值的分组情况。

 从混响时间变化率的变化趋势可知，随着吸声系数增加，在散射系数小于 0.5 阶段，混响时间相对于完全扩散声场的差异变大。在吸声系数为 0.1 的情况下，混响时间变化率最大值为 20%；吸声系数为 0.3 和 0.5 时，混响时间变化率最大值增加到 25%。当散射系数大于 0.5 时，各空间的变化率都在 5% 左右，可以认为和混响室的混响时间一致。

 当散射系数为 0.01 时，三种吸声条件下，"侧墙 + 顶面"和"所有墙面 + 顶

面"两种调整方式的混响时间与混响室的差异为 12%~15%，可认为差异一致。因此，在散射系数较低的情况下，对于"侧墙＋顶面"和"所有墙面＋顶面"两种调整方式而言，吸声系数对其相对于完全扩散声场而言没有明显影响。

随着散射系数增加，各空间的变化率呈现降低趋势，并且趋于和混响室一致。但是在不同吸声条件下，趋近的趋势不同。随着空间吸声量的增加，各空间混响时间与混响室的混响时间交点向高散射系数方向偏移。当吸声系数为 0.1 时，二者的交点在散射系数 0.2 左右；吸声系数为 0.3 时二者交点约为散射系数 0.4；吸声系数为 0.5 时，二者的交点在散射系数 0.5 左右。

从前述分析可知，不同体型的空间内混响时间会随着散射系数增加而呈现降低的趋势，且趋近于混响室的数据。可以认为随着散射系数增加，混响时间均趋近于完全扩散状态，但是不同形态的空间降低趋势不同，根据空间的变化形式呈现组别关系，当吸声系数增加时，不同空间的差异性更加明显。

所有空间的混响时间随散射系数的降低呈现折线关系，随着吸声系数的增加，曲线转折点会向高散射系数方向移动。在吸声系数为 0.1 时，转折点散射系数约为 0.1；当吸声系数为 0.3 的条件下，转折点散射系数约为 0.3；当吸声系数为 0.5 时，转折点散射系数约为 0.5。

随着空间吸声量增加各空间的变化率曲线与混响室变化率曲线的交点会朝向高散射系数方向偏移。

空间内吸声量大小是影响混响时间的决定性因素，由空间形式不同造成的空间扩散度的不同会对混响时间的计算结果产生影响。通过对平均吸声系数为 0.1、0.3 和 0.5 三个状态下的 T_{20} 进行计算，结果如图 4-13 所示。

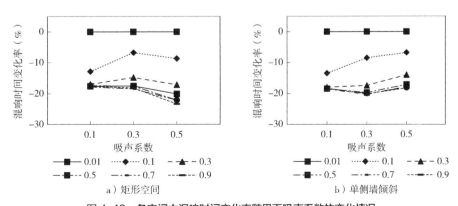

图 4-13　各空间中混响时间变化率随界面吸声系数的变化情况

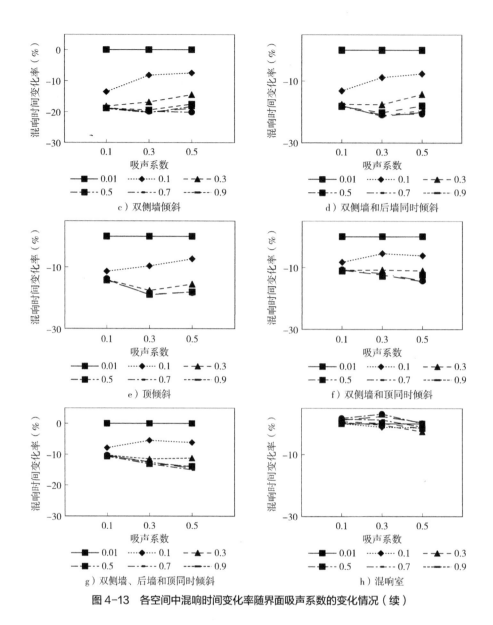

图4-13 各空间中混响时间变化率随界面吸声系数的变化情况（续）

在不同空间中，随着平均吸声系数的提高，不同散射系数状态下的混响时间变化率如图4-13所示。空间的倾斜面增加时，变化率曲线的斜率会减小。从变化率曲线的斜率和不同散射系数曲线的关系而言，可以分为六组类似图形，结合空间形状，六组混响时间变化率图形可以按照参与扩散的界面位置进行划分：矩形、墙面参与扩散、顶面参与扩散、凹凸造型扩散和完全扩散。

在前三组图形中当散射系数大于等于0.5后，混响时间变化率曲线近似重合。

在第四组和第五组图形中，当散射系数大于等于0.3后，混响时间变化率曲线近似重合。在第六组中无论散射系数如何取值，T_{20} 的变化率曲线均近似重合。

4.3.2　不同体型中界面散射对混响时间的影响

从前述研究中可知，随着空间吸声系数的增加，不同空间内混响时间的变化率会发生细分，在吸声系数为 0.1 和 0.3 状态下成组的衰减曲线在吸声系数为 0.5 的情况下会更加细化。这里以吸声系数为 0.5 状态下的计算数据进行空间体型和混响时间变化趋势的分析，计算结果如图 4-14 所示，横坐标是空间界面散射系数，纵坐标是混响时间的变化率。

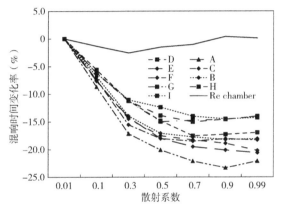

图4-14　不同空间中混响时间变化率曲线

（A：矩形空间；B：单侧墙倾斜；C：双侧墙倾斜；D：后墙倾斜；E：双侧墙和后墙同时倾斜；F：顶倾斜；G：单侧墙和顶同时倾斜；H：双侧墙和顶同时倾斜；I：双侧墙、后墙和顶同时倾斜）

图 4-14 中的曲线即为混响时间的变化率随界面散射系数增加的变化趋势。纵坐标以 5% 为划分间隔。可以看出，在不同体型的空间中混响时间均呈现出随散射系数增加而降低的趋势，但是不同体型空间的降低趋势不同。

根据图 4-14，不同混响时间的衰减曲线形态大致可以分为五组，同一组中的曲线具有相似的变化趋势，不同组间存在明显变化趋势的差异。空间变化的界面数量越多，通过增加界面散射所能带来的混响时间变化率越小。

结合前述空间调整方式的说明，本研究中对矩形空间的调整方式分为三组。第一组为保持矩形的形状不变，不作调整对应的空间为 A。第二组对墙面进行调整，调整方式包括单侧墙面倾斜，双侧墙面倾斜和顶面倾斜。本组包括空间 B、C、E 和 F。第三组的调整方式为墙面和顶面同时调整，调整单侧墙面和顶面，

双侧墙面和顶面以及双侧墙面加后墙和顶面，本组空间包括 D、G、H 和 I。组内 T_{20} 的变化率曲线趋势相近，且最大差异在 3% 以内，组间差异约为 5%，因此可以认为每组空间的变化率趋势一致，不同组间存在明显差异。

混响时间随散射系数变化最大是空间 A，混响时间的变化率呈现均匀降低的趋势，其最大降幅为散射系数时 0.9 时，降幅为 25%。空间 B、空间 C、空间 E 和空间 F 四种状态的混响时间变化率近似重合，最大降幅约为 20%。空间 D、空间 G、空间 H 和空间 I 三种状态的变化率近似重合，最大降幅约为 15%。当体型为混响室时，界面散射系数对混响时间的影响变化小于 3%。

混响时间的变化率随散射系数增加的曲线呈现由部分不同体型曲线变化趋势相近组成几个组。但是如果以混响时间变化率差异小于 5% 作为变化一致的判断，有些曲线的归组现象会比较模糊。因此，在这里对混响时间变化率曲线的分组形式进行讨论。先将混响时间变化率相近的合为一组并计算该组曲线的算数平均值最为基准曲线，将基准曲线上下平移 2.5% 得到的曲线作为该组的界限，以该组曲线上所有的点均在界限内作为分组是否合理的标准。

1）分组方式一

将所有曲线分为四组，从上往下依次为：第一组为混响室。第二组为单侧墙倾斜＋顶面倾斜、双侧墙倾斜＋顶面倾斜和双侧墙及后墙倾斜＋顶面倾斜（图 4-15）。第三组为单侧墙倾斜、双侧墙倾斜、后墙倾斜、双侧墙＋后墙倾斜和顶面倾斜（图 4-16）。第四组为矩形。

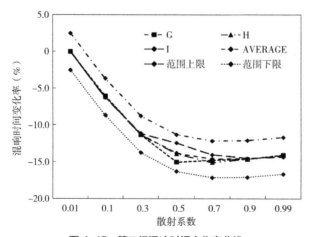

图 4-15　第二组混响时间变化率曲线

（G：单侧墙和顶同时倾斜；H：双侧墙和顶同时倾斜；I：双侧墙、后墙和顶同时倾斜）

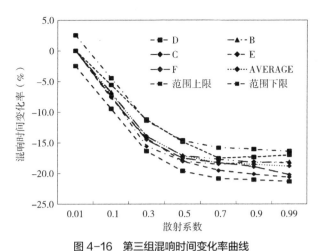

图4-16　第三组混响时间变化率曲线

（B：单侧墙倾斜；C：双侧墙倾斜；D：后墙倾斜；E：双侧墙和后墙同时倾斜；F：顶倾斜）

从前述图4-15和图4-16中可以看出，在此分组方式中，组内各条混响时间变化率曲线均集中在平均值附近，且每组范围均能包含所在组的全部数据。在此种方式分组中，混响室空间和矩形空间仅为一条曲线，不必做平均值限定界限。

2）分组方式二

将分组方式一中第二组和第三组合并为一组，即全部数据分为三组：第一组为混响室，第二组为所有以矩形空间为基础空间进行不同界面倾斜所形成的调整空间模型（图4-17），第三组为矩形空间。

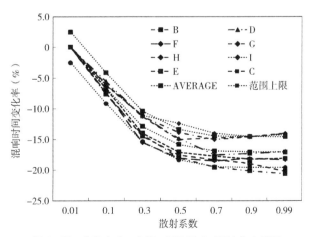

图4-17　分组方式二中第二组的混响时间变化率范围

（B：单侧墙倾斜；C：双侧墙倾斜；D：后墙倾斜；E：双侧墙和后墙同时倾斜；F：顶倾斜；
G：单侧墙和顶同时倾斜；H：双侧墙和顶同时倾斜；I：双侧墙、后墙和顶同时倾斜）

可以看出，当把所有以矩形空间为基础空间进行不同界面倾斜所形成的调整空间模型归为一组时，各条混响时间变化率曲线分布范围较大，且部分数据在区域上下界限外。即由组内平均值正负偏移 2.5% 得到的一致性数值并不能包含组内全部数据。

3）分组方式三

将分组方式一中的第三组和矩形空间归为一组（图 4-18），即全部数据分为三组。第一组为混响室；第二组为单侧墙倾斜＋顶面倾斜、双侧墙倾斜＋顶面倾斜和双侧墙及后墙倾斜＋顶面倾斜；第三组为单侧墙倾斜、双侧墙倾斜、后墙倾斜、双侧墙＋后墙倾斜、顶面倾斜和矩形。

可以看出，当矩形空间和第三组合并后各条混响时间变化率曲线分布范围较大，且部分数据在区域上下界限外。即由组内平均值正负偏移 2.5% 得到的一致性数值并不能包含组内全部数据。

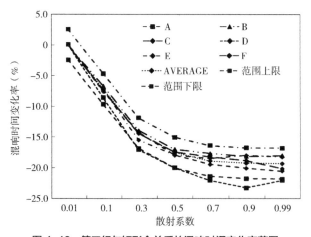

图 4-18　第三组与矩形合并后的混响时间变化率范围

（A：矩形空间；B：单侧墙倾斜；C：双侧墙倾斜；D：后墙倾斜；E：双侧墙和后墙同时倾斜；F：顶倾斜）

通过对上述分组方式进行对比可知，分组方式一中，各组内的混响时间变化率的一致性较好，且均在一致性区域范围内。分组方式二和分组方式三中混响时间变化率曲线差异较大，且均出现一致性区域范围不能覆盖全部数据的现象。基于上述分析，本研究中不同空间体型中混响时间随散射系数增加而降低的变化率曲线的分组方式采用分组方式一。经分组后，各组平均值如图 4-19 所示。

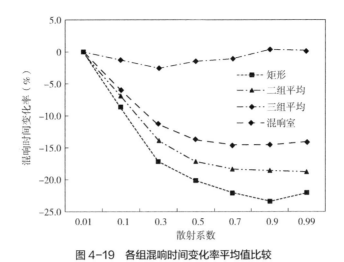

图 4-19 各组混响时间变化率平均值比较

当空间界面散射系数增加时，混响时间均呈现下降的趋势，在混响时间随散射系数下降的过程中，曲线的斜率会不断地变化，直至趋近于水平，整体呈现出双斜率的形态。但是在空间体型不同的条件下，混响时间对界面散射系数的敏感性不同，空间倾斜面增加，衰减的最大值会减小。当体型为标准混响室时，散射系数对混响时间几乎无影响。由于现阶段尚无对空间扩散度的衡量标准，因此，有必要提出一个空间扩散度的概念。

Kuttruf 通过增加散射系数计算得到的混响时间显示，随着散射系数的增加，声能衰减会接近依琳公式假设的线性衰减。Wang 等人在使用单一空间研究中提出用散射系数为"0"的条件下计算得到的混响时间与依琳公式计算得到的混响时间之间的差值来表征散射系数的敏感性指标。

在相同容积的不同空间体型的空间中，如果界面吸声系数和散射系数均相同的情况下，由散射系数改变而带来的混响时间变化趋势不同。此现象可以认为混响时间变化差异是由于不同空间体型的固有扩散状态而造成的。在图 4-19 的结果中发现，混响时间的变化率与界面倾斜的组成有关系。将空间界面分成两组，分别是墙面和顶面。当只有一组发生变化时，包括墙面单独调整和顶面单独调整两个状态，混响时间的变化率相同，并不会形成完全扩散声场。当两组界面同时发生变化时混响时间的变化率相同，且与第一组的变化形式存在显著差异，同样不会形成完全扩散声场。当墙面和顶面均倾斜且表面增加扩散造型时，空间内会形成完全扩散声场。仅空间容积发生变化时，混响时间变化趋

势不变。因此，可以将不同空间体型固有的扩散程度定义为空间扩散度。

根据混响时间的变化幅度，可将空间扩散度划分为四个等级。第一个等级表示矩形空间。矩形空间是基准空间，不会产生声聚焦但是矩形空间的六个面是三组两两平行的面，因此属于不完全扩散空间。针对矩形进行墙面或顶面倾斜后，空间扩散情况会优于矩形，此类空间定义为第二个等级。如果将墙面和顶面均进行倾斜后，空间扩散情况会进一步提高，此情况定义为第三个等级。混响室的墙面和顶面均增加扩散体后，空间内形成完全扩散声场，此状态为第四个等级，表征完全扩散空间。

空间扩散度的四个等级定义为Ⅰ级至Ⅳ级，Ⅰ级的扩散度最低，Ⅳ级的扩散度最高，如表4-4所示。

<div align="center">空间扩散度分级表</div> <div align="right">表4-4</div>

扩散度等级	代表空间	空间变化特点	最大变化率	临界散射系数
Ⅰ级	A	矩形	25%	0.3
Ⅱ级	B/C/D/E/F	墙面或顶面倾斜	20%	0.3
Ⅲ级	G/H/I	墙面和顶面倾斜	15%	0.3
Ⅳ级	——	混响室	0	0.0

图4-19中各混响时间变化率曲线呈现双斜率趋势，在混响时间随散射系数增加而降低的过程中，变化率曲线存在两段不同的变化斜率，随着散射系数增加，混响时间先迅速降低，变化范围大于5%。后期变化趋缓，变化范围小于5%。参考临界散射系数的定义，本次研究样本中混响室的临界散射频率为0.01，其余空间的临界散射系数为0.3。

4.3.3 不同容积中界面散射对混响时间的影响

选取空间A和空间I进行三维尺寸等比放大，其中空间A为矩形空间，所有的面均未作倾斜处理，空间I为两侧墙、后墙和顶面均作倾斜处理的空间。在保持空间形状不变的情况下，将空间容积逐步放大至1.0、2.0、3.0、4.0、5.0、6.0、7.0、8.0、9.0和10.0倍，空间容积范围涵盖3000~30000m³。在计算过程中，空间的吸声情况分为两个状态：第一个状态的计算中，界面的吸声系数均取0.5，界面散射系数均匀布置，计算结果见图4-20；第二个状态参考剧院的材料布

置方式，在选定的空间的地面和前后墙布置吸声材料，仅调整侧墙的散射系数变化，此部分会在第4.4节进行论述。

从图4-20可以看出，在状态一，即吸声均布的状态下，空间 A 和空间 I 分别计算得到的混响时间变化曲线呈现基本重合的形态，其中空间 A 计算得到的混响时间曲线最大变化率为23%，不同容积间最大变化率差为4.0%。空间 I 计算得到的混响时间曲线最大变化率为13.5%，不同容积的空间之间除个别数据外，其他最大变化率差为4.0%。由此可判断，当空间容积在3000~30000m³ 范围内变动时，界面散射系数对混响时间的影响与空间大小具有较弱的相关性。

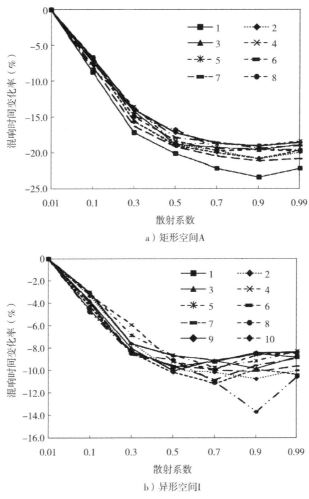

a）矩形空间A

b）异形空间I

图4-20 相同体型不同容积条件下混响时间随散射系数的变化率

（图中不同曲线表示空间容积增加的倍数）

4.4 界面参数非均匀分布条件下散射系数对混响时间的影响

4.4.1 吸声的空间分布对混响时间变化率的影响

前述研究均是设定界面均匀布置吸声和散射，但是在实际的观演空间中，地面坐席区会安装软座椅，吸声量居所有界面之首。因此在本节的模拟计算中，参考观演空间常用的空间体型，选定墙面和顶面均做倾斜的空间作为计算样本，设定座椅区吸声系数为座椅实际吸声系数和所有界面吸声系数相同两个状态；设定座椅区散射系数为座椅实际散射和所有界面散射系数相同两个状态，对不同的吸声布置和散射布置情况进行计算，比较四种组合状态下混响时间最大变化率。

<div align="center">不同状态下混响时间最大变化率</div>

<div align="right">表4-5</div>

状态	座椅实际吸声	界面匀质吸声
座椅实际散射	64%	4%
界面均匀散射	66%	9%

从表 4-5 中及图 4-21 中可以看出，在散射系数变化范围固定的情况下，界面吸声系数的布置情况对混响时间最大变化率的影响最大。吸声材料是否均匀布置对变化率影响能达到 60% 左右，而散射系数是否均匀布置对变化率影响仅为 2%~5%。

前文在吸声均匀分布状态下计算了室内容积扩大十倍的混响时间，计算结果如图 4-20 所示，发现混响时间随界面散射系数的变化率不受容积变化的影响。因此，在状态二的计算中减少了体积的倍数，仅计算了空间容积扩大 5 倍和 10 倍两个状态，如图 4-21 所示。地面模拟安放了吸声量不同的两种座椅形式，座椅一模拟人坐木椅状态吸声量小，座椅二模拟人坐软椅的状态吸声量大；地面的散射系数取座椅的散射系数不变，顶面和前后墙面散射系数均取最小值 0.01，侧墙的散射系数与第 2 章和第 3 章中计算过程相同，在 0.01~0.99 范围内变化。计算在侧墙散射系数变化的过程中，观众席混响时间的变化情况。

从图 4-21 中可以看出，当界面吸声系数非均匀布置时，侧墙的散射系数对观众席混响时间的影响不受空间容积影响。但是不同吸声量的座椅状态下混响时间的变化率不同，座椅吸声高的状态混响时间变化量大于座椅吸声低的状态。

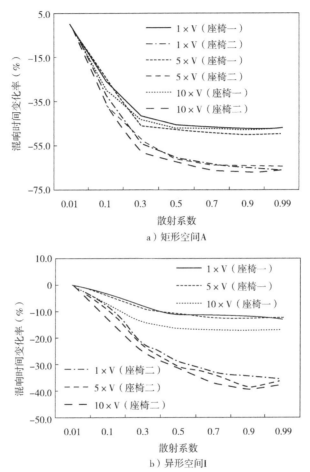

图 4-21　不同体型不同容积条件下混响时间随散射系数的变化率
（图中不同曲线表示空间容积增加的倍数）

从图 4-22 中可以看出，在异形空间（体型 I）中，当均布界面吸声系数分别为 0.1、0.3 和 0.5 三种情况时，混响时间变化率最大值分别为 10%、12% 和 14%，三者间差异均小于 5%，可以视作空间吸声均匀布置状态下，总体吸声量对混响时间变化率无影响。但是当座椅区域吸声系数与其余界面吸声系数差异较大时，混响时间最大变化率为 64.7%，此结果与前述论证结果相互印证，说明在相同散射系数条件下，吸声系数空间分布的不均匀性对混响时间影响较大。

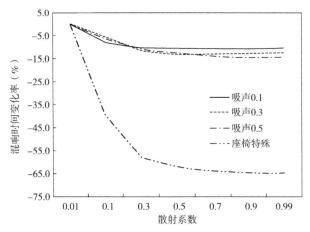

图4-22　不同吸声状态下混响时间随散射系数的变化率

（图中吸声0.1~0.5分别表示均布吸声状态下界面吸声系数分别为0.1、0.3和0.5。
座椅特殊表示座椅区域为座椅实际吸声系数，其余界面吸声系数为0.1）

4.4.2　散射的空间分布对混响时间变化率的影响

前述研究均是建立在各界面均布吸声系数和均布散射系数的情况下作的分析，是一个理想状态。但是在实际的观演空间中材料的布置和体型的变化与前述研究略有不同。在实际建成的观演空间中，侧墙的散射系数变化对混响时间能够产生明显的影响，吊顶的散射系数变化对混响时间无明显的影响。本研究中以简化模型对上述现象进行验证。

以前述研究的样本为例，容积3000m³左右的空间可以作为500座左右的小剧场、400座左右的室内乐音乐厅。

以舟山海洋艺术中心音乐厅（图4-23）和山西大剧院小剧场（图4-24）为例，此类建筑空间中通常的布置材料见表4-6。

<div align="center">观演空间装修材料做法表　　　　　　　　　　　表4-6</div>

位置	山西大剧院小剧场	吸声系数（500Hz）	舟山海洋艺术中心音乐厅	吸声系数（500Hz）
顶面	混凝土结构	0.05	GRG	0.05
两侧墙	GRC+木质穿孔板	0.3	GRG+玻璃马赛克	0.08
舞台后墙	木丝板	0.65	GRG+玻璃马赛克	0.08
观众席后墙	木质穿孔板	0.65	GRG+玻璃马赛克	0.08
地面	木地板+伸缩座椅	0.6	剧院座椅	0.7

注：GRG为35mm厚浇筑石膏板。

图 4-23　舟山海洋艺术中心音乐厅效果图
（中国建筑设计研究院供图）

图 4-24　山西大剧院小剧场
（座椅收起状态）

此类观演空间的体型可分为两类，一类是矩形空间，如山西大剧院小剧场，类似的案例还有河曲大剧院、菏泽大剧院小剧场和清华大学蒙民伟音乐厅等。另一类是非矩形空间，通常是侧墙和顶面进行倾斜或增加凹凸造型，代表案例有舟山海洋文化中心音乐厅、福建大剧院音乐厅、江西艺术中心音乐厅、包头师范学院音乐厅和军事博物馆电影院等。

本次研究中选取矩形空间和墙面顶面全做调整的两个空间代表两类观演空间进行计算，均对混响时间的变化率进行分析。

在本次计算机模拟计算中界面的吸声系数赋值参考舟山海洋艺术中心音乐厅的材料吸声系数，目的是模拟实际状态下不同的散射设置方式对空间内混响时间的影响。

CATT 中界面的吸声系数和散射系数的设置方法如下：

例：*ABS（材料位置）= <125Hz~4000Hz 吸声系数 > L <125Hz~4000Hz 散射系数 >*

ABS ceiling = < 10 8 8 8 8 8 > L < 1 1 1 1 1 1 >（吊顶）

ABS floor = < 55 60 65 70 70 70 > L < 40 40 50 90 90 90 >（地面包括座椅）

ABS back wall = < 10 8 8 8 8 8 > L < 1 1 1 1 1 1 >（前后墙）

ABS lateral wall = < 10 8 8 8 8 8 > L < 1 1 1 1 1 1 >（两侧墙）

在本阶段计算中，设定材料的吸声系数固定不变，分别调整不同界面的散射系数进行计算，进而分析不同界面散射系数对空间内混响时间的影响。计算状态说明见表 4-7，计算结果详见图 4-25 和图 4-26。

计算状态

表4-7

代号	状态	说明
A	仅调整侧墙	调整六个频带的散射系数为 0.01、0.1、0.3、0.5、0.7、0.9 和 0.99 七个状态，地面为座椅的散射系数（40 40 50 90 90 90）。非调整面散射系数维持全频带 0.01 不变
B	仅调整后墙	
C	仅调整顶面	
D	侧墙 + 顶面	
E	侧墙 + 顶面 + 后墙	
F	仅调整地面	非调整面散射系数维持全频带 0.01 不变
G	所有面同时做调整	

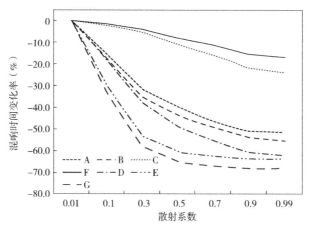

图 4-25 矩形空间（体型 A）散射系数对混响时间的影响
（A–G 分别表示不同位置的散射系数变化）

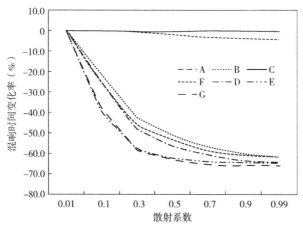

图 4-26 异形空间（体型 I）散射系数对混响时间的影响
（A–G 分别表示不同位置的散射系数变化）

从矩形空间（体型 A）和异形空间（体型 I）的混响时间变化率曲线看，可将变化率分为三组。第一组包括顶面和地面两个状态；第二组包括两侧墙、前后墙和两侧墙 + 顶面三个状态；第三组包含顶面 + 所有墙面和所有界面两个状态，详见表 4-8。

混响时间变化率统计 表4-8

变化组别	变化位置	矩形空间最大变化率	异形空间最大变化率
第一组	顶面和地面	17%~22%（中值 19.5%）	0~4%（中值 2%）
第二组	两侧墙 前后墙	52%~55%（中值 53.5%）	61%~64%（中值 62.5%）
第三组	两侧墙 + 顶面 顶面 + 所有墙面 所有面	62%~68%（中值 65%）	65%~66%（中值 65.5%）

矩形空间和异形空间的差异在于顶面和地面进行调整的状态。矩形空间进行此状态调整时混响时间最大变化率中值为 19.5% 左右；异形空间进行此状态调整时混响时间最大变化中值为 2%。可认为顶面和地面的调整对矩形空间的混响时间有显著影响，但是对异形空间的混响时间无影响。

矩形空间和异形空间进行第二组调整时，矩形空间的最大变化率中值为 53.5%，组内差异 3%，异形空间最大变化率中值为 62.5%，组内差异 3%。由此说明对于矩形空间和异形空间而言，当两侧墙和前后墙两种方式调整界面散射系数时，矩形空间混响时间变化率存在组间差异，倾斜空间界面会减小不同状态之间的差异。

矩形空间和异形空间进行第三组调整时，矩形空间的最大变化率中值为 65%，组间差异 6%，异形空间最大变化率中值为 65.5%，组间差异 1%。由此说明对于矩形空间和异形空间而言，当两侧墙 + 顶面、顶面 + 所有墙面和所有面两种方式调整界面散射系数时，每个空间中不同调整方式造成的混响时间变化率不存在明显差异。

4.5　界面散射系数对混响时间的影响权重分析

空间内的界面吸声系数、界面散射系数、空间体型和声学参数的空间分布等因素均会对混响时间产生影响，不同因素对混响时间产生影响程度存在差异，这里有必要对混响时间的各种影响因素重要性进行研究。

4.5.1　不同影响因素的取值和模拟计算

在前述研究中发现，不同空间体型中，界面散射系数引起的混响时间变化率不同，据此提出了空间扩散度分级的概念，本研究选择不同扩散等级的空间模型各一个进行研究，如图 4-27 所示。

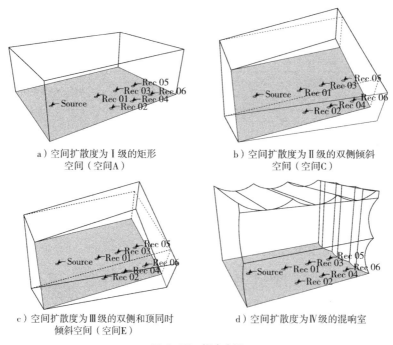

a）空间扩散度为 I 级的矩形　　　　　　　b）空间扩散度为 II 级的双侧倾斜
空间（空间A）　　　　　　　　　　　　　空间（空间C）

c）空间扩散度为 III 级的双侧和顶同时　　　d）空间扩散度为 IV 级的混响室
倾斜空间（空间E）

图 4-27　样本空间

在本研究目的是分析不同空间体型、空间吸声量、散射系数和界面声学参数分布等影响因素对混响时间的影响权重，按以下步骤进行。

第一，根据研究得到的空间扩散度的分级，每级选定一个空间，共四个空间作为研究对象，分别为矩形空间（空间扩散度 I 级）、双侧墙倾斜空间（空间扩散度 II 级）、双侧墙和顶面同时倾斜空间（空间扩散度 III 级）和混响室空间（空间扩散度 IV 级）。

第二，不同的声学参数的空间布置会影响到混响时间的变化趋势，因此在本研究中设定两种空间界面吸声系数分布状态。状态一为界面吸声在空间均匀分布的理想状态，所有界面的吸声系数和散射系数均在 0.01~0.99 的取值范围内变化。状态二为参考实际观演建筑中地面为座椅的状态，设定地面的吸声系数和散射系数固定为剧院座椅的实际数据，其余侧面和顶面的吸声系数和散射系数均在 0.01~0.99 的取值范围内变化。

第三，对每个选定空间交叉计算不同界面吸声系数和界面散射系数状态下空间内的混响时间，并计算测点的算数平均值。四个样本空间共计算得到数据392 组。

第四，针对每个状态下的计算数据，选定吸声系数和散射系数均为 0.01 状态的计算值为参考值，计算其余系数设置状态下混响时间的变化率 [变化率（一）]，变化率数据见表 4-9~ 表 4-16 所示，变化率曲线如图 4-28 所示。

矩形空间（状态一）的混响时间变化率（一）（%）　　　　表4-9

混响时间变化率（一）		吸声系数						
		0.01	0.1	0.3	0.5	0.7	0.9	0.99
散射系数	0.01	0.0	−79.4	−93.1	−96.0	−97.6	−98.9	−98.9
	0.1	−3.0	−82.1	−93.5	−96.3	−97.7	−98.9	−98.8
	0.3	−3.2	−82.9	−94.1	−96.7	−97.8	−98.8	−98.8
	0.5	−3.3	−83.0	−94.3	−96.8	−98.0	−98.8	−98.8
	0.7	−3.2	−83.1	−94.4	−96.9	−98.0	−98.8	−98.6
	0.9	−3.3	−83.0	−94.3	−96.9	−98.1	−98.8	−98.5
	0.99	−3.2	−83.0	−94.3	−96.9	−98.1	−98.7	−98.6

双侧墙倾斜空间（状态一）的混响时间变化率（一）（%）　　　　表4-10

混响时间变化率（一）		吸声系数						
		0.01	0.1	0.3	0.5	0.7	0.9	0.99
散射系数	0.01	0.0	−79.1	−92.9	−96.2	−97.4	−98.8	−98.9
	0.1	−3.4	−81.9	−93.5	−96.4	−97.5	−98.8	−98.9
	0.3	−3.7	−82.9	−94.2	−96.7	−97.8	−98.8	−98.8
	0.5	−3.7	−83.0	−94.3	−96.8	−97.9	−98.8	−98.8
	0.7	−3.7	−83.0	−94.4	−96.8	−98.0	−98.8	−98.7
	0.9	−3.7	−83.0	−94.3	−96.9	−98.1	−98.8	−98.6
	0.99	−3.7	−82.9	−94.3	−96.9	−98.1	−98.8	−98.6

双侧墙和顶同时倾斜空间（状态一）的混响时间变化率（一）（%）　　表4-11

混响时间变化率（一）		吸声系数						
		0.01	0.1	0.3	0.5	0.7	0.9	0.99
散射系数	0.01	0.0	−80.4	−93.3	−96.2	−97.5	−98.8	−98.8
	0.1	−0.9	−81.9	−93.7	−96.4	−97.7	−98.8	−98.7

续表

混响时间变化率 （一）		吸声系数						
		0.01	0.1	0.3	0.5	0.7	0.9	0.99
散射 系数	0.3	−1.0	−82.4	−94.1	−96.6	−97.8	−98.8	−98.7
	0.5	−1.0	−82.5	−94.2	−96.7	−98.0	−98.8	−98.7
	0.7	−1.0	−82.5	−94.2	−96.8	−98.0	−98.7	−98.7
	0.9	−1.0	−82.4	−94.2	−96.8	−98.0	−98.7	−98.5
	0.99	−1.0	−82.4	−94.2	−96.7	−98.0	−98.7	−98.5

混响室空间（状态一）的混响时间变化率（一）（%）　　　　表4-12

混响时间变化率 （一）		吸声系数						
		0.01	0.1	0.3	0.5	0.7	0.9	0.99
散射 系数	0.01	0.0	−82.4	−94.2	−96.6	−98.0	−98.8	−98.6
	0.1	0.0	−82.5	−94.2	−96.7	−97.9	−98.8	−98.6
	0.3	0.1	−82.4	−94.2	−96.8	−97.9	−98.8	−98.6
	0.5	0.1	−82.3	−94.1	−96.8	−97.9	−98.7	−98.6
	0.7	0.1	−82.3	−94.1	−96.7	−97.9	−98.7	−98.5
	0.9	0.1	−82.2	−94.0	−96.7	−97.9	−98.7	−98.5
	0.99	0.2	−82.1	−94.0	−96.7	−97.9	−98.7	−98.5

矩形空间（状态二）的混响时间变化率（一）（%）　　　　表4-13

混响时间变化率 （一）		吸声系数						
		0.01	0.1	0.3	0.5	0.7	0.9	0.99
散射 系数	0.01	0.0	−46.3	−77.5	−86.1	−91.9	−96.2	−97.2
	0.1	−35.0	−60.7	−79.6	−87.7	−92.3	−96.0	−97.1
	0.3	−67.2	−75.0	−83.9	−89.2	−93.0	−95.8	−96.9
	0.5	−75.9	−79.9	−86.4	−90.3	−93.1	−95.7	−96.7
	0.7	−78.7	−82.3	−87.6	−91.1	−93.7	−95.8	−96.5
	0.9	−79.6	−83.3	−88.4	−91.3	−94.0	−95.7	−96.3
	0.99	−80.0	−83.5	−88.5	−91.4	−93.9	−95.7	−96.2

双侧墙倾斜空间（状态二）的混响时间变化率（一）（%）　　　　表4-14

混响时间变化率 （一）		吸声系数						
		0.01	0.1	0.3	0.5	0.7	0.9	0.99
散射 系数	0.01	0.0	−49.3	−80.3	−89.6	−93.1	−96.9	−97.7
	0.1	−42.2	−63.9	−83.5	−90.7	−93.4	−96.9	−97.7

续表

混响时间变化率（一）		吸声系数						
		0.01	0.1	0.3	0.5	0.7	0.9	0.99
散射系数	0.3	−75.6	−80.4	−87.6	−91.9	−94.3	−96.9	−97.6
	0.5	−82.1	−85.1	−89.6	−92.5	−94.8	−96.7	−97.5
	0.7	−84.3	−86.9	−90.4	−92.9	−95.1	−96.7	−97.4
	0.9	−85.1	−87.1	−91.1	−93.5	−95.4	−96.7	−97.2
	0.99	−85.2	−87.6	−91.2	−93.6	−95.4	−96.7	−97.2

双侧墙和顶同时倾斜空间（状态二）的混响时间变化率（一）（％）　表4-15

混响时间变化率（一）		吸声系数						
		0.01	0.1	0.3	0.5	0.7	0.9	0.99
散射系数	0.01	0.0	−49.8	−83.5	−90.6	−93.6	−96.9	−98.0
	0.1	−45.8	−70.7	−85.9	−91.3	−93.8	−96.8	−97.9
	0.3	−76.4	−81.9	−88.5	−92.2	−94.4	−96.7	−97.9
	0.5	−81.7	−85.2	−90.2	−92.7	−95.1	−96.8	−97.7
	0.7	−83.9	−86.4	−90.6	−92.9	−95.0	−96.8	−97.5
	0.9	−83.7	−86.5	−90.7	−93.2	−95.1	−96.7	−97.4
	0.99	−83.9	−87.0	−91.1	−93.3	−95.4	−96.5	−97.3

混响室空间（状态二）的混响时间变化率（一）（％）　　表4-16

混响时间变化率（一）		吸声系数						
		0.01	0.1	0.3	0.5	0.7	0.9	0.99
散射系数	0.01	0.0	−23.8	−53.0	−68.4	−78.5	−86.2	−91.8
	0.1	−4.7	−28.2	−54.6	−69.2	−78.5	−86.0	−91.3
	0.3	−8.5	−31.2	−56.1	−70.1	−78.5	−85.0	−91.1
	0.5	−11.7	−32.3	−57.4	−70.3	−79.0	−84.9	−90.4
	0.7	−7.7	−31.5	−57.7	−70.9	−78.6	−84.6	−90.0
	0.9	−7.8	−30.5	−56.8	−70.4	−78.9	−84.3	−89.3
	0.99	−6.1	−29.7	−56.4	−70.4	−78.4	−84.3	−88.8

　　第五，在每个吸声系数为特定值不变的条件下，选定散射系数均为 0.01 状态的计算值为参考值，计算每个特定吸声系数状态下其余散射系数状态下混响时间的变化率 [变化率（二）]，变化率数据见表 4-17~ 表 4-24 所示，变化率曲线见图 4-29。

矩形空间（状态一）的混响时间变化率（二）（%）　　　表4-17

混响时间变化率（二）		吸声系数						
		0.01	0.1	0.3	0.5	0.7	0.9	0.99
散射系数	0.01	0.0	0.0	0.0	0.0	0.0	0.0	0.0
	0.1	−2.8	−12.9	−6.8	−8.7	−3.7	2.8	3.5
	0.3	−3.0	−17.0	−14.8	−17.1	−8.0	8.9	5.9
	0.5	−3.1	−17.6	−17.5	−20.1	−17.0	9.7	8.4
	0.7	−3.0	−17.8	−18.5	−22.1	−17.8	11.2	19.4
	0.9	−3.1	−17.6	−18.2	−23.3	−19.9	12.8	27.8
	0.99	−3.0	−17.4	−17.6	−22.1	−21.4	13.4	26.7

双侧墙倾斜空间（状态一）的混响时间变化率（二）（%）　　　表4-18

混响时间变化率（二）		吸声系数						
		0.01	0.1	0.3	0.5	0.7	0.9	0.99
散射系数	0.01	0.0	0.0	0.0	0.0	0.0	0.0	0.0
	0.1	−3.2	−15.0	−8.5	−6.8	−5.0	1.1	0.8
	0.3	−3.4	−19.9	−17.4	−14.0	−15.5	3.5	3.0
	0.5	−3.4	−20.5	−19.7	−17.1	−19.4	4.5	6.8
	0.7	−3.4	−20.6	−20.3	−17.7	−24.9	6.4	15.5
	0.9	−3.4	−20.5	−20.1	−18.2	−26.2	5.4	22.9
	0.99	−3.4	−20.2	−19.9	−18.1	−26.5	6.2	23.7

双侧墙和顶同时倾斜空间（状态一）的混响时间变化率（二）（%）　　　表4-19

混响时间变化率（二）		吸声系数						
		0.01	0.1	0.3	0.5	0.7	0.9	0.99
散射系数	0.01	0.0	0.0	0.0	0.0	0.0	0.0	0.0
	0.1	−0.9	−7.9	−5.5	−6.2	−5.2	2.1	4.8
	0.3	−1.0	−10.3	−11.5	−11.3	−10.2	4.6	8.7
	0.5	−1.0	−10.6	−13.2	−13.9	−17.9	4.0	9.2
	0.7	−1.0	−10.6	−13.1	−15.0	−18.6	8.0	10.5
	0.9	−1.0	−10.4	−12.5	−14.6	−18.0	11.3	20.7
	0.99	−1.0	−10.3	−12.7	−14.1	−18.5	11.5	24.5

混响室空间（状态一）的混响时间变化率（二）（%）　　　表4-20

混响时间变化率（二）		吸声系数						
		0.01	0.1	0.3	0.5	0.7	0.9	0.99
散射系数	0.01	0.0	0.0	0.0	0.0	0.0	0.0	0.0
	0.1	0.0	0.0	0.0	−2.8	2.0	0.5	−3.5
	0.3	0.1	0.0	−0.4	−4.7	1.5	2.6	−2.4
	0.5	0.1	0.7	0.6	−3.3	1.2	7.6	0.4
	0.7	0.1	0.9	1.8	−2.8	1.4	7.4	1.8
	0.9	0.1	1.7	2.9	−1.0	3.5	8.9	6.4
	0.99	0.2	1.8	3.1	−1.2	2.6	9.5	4.6

矩形空间（状态二）的混响时间变化率（二）（%）　　　表4-21

混响时间变化率（二）		吸声系数						
		0.01	0.1	0.3	0.5	0.7	0.9	0.99
散射系数	0.01	0.0	0.0	0.0	0.0	0.0	0.0	0.0
	0.1	−34.9	−26.5	−9.4	−11.7	−5.6	4.5	1.1
	0.3	−67.2	−53.2	−28.7	−22.7	−13.5	8.7	9.1
	0.5	−75.9	−62.2	−39.4	−30.0	−15.0	11.2	16.3
	0.7	−78.7	−66.7	−45.0	−36.1	−22.5	10.7	22.7
	0.9	−79.6	−68.8	−48.7	−37.3	−26.5	11.5	31.4
	0.99	−80.0	−69.1	−48.9	−38.1	−25.3	12.4	32.6

双侧墙倾斜空间（状态二）的混响时间变化率（二）（%）　　　表4-22

混响时间变化率（二）		吸声系数						
		0.01	0.1	0.3	0.5	0.7	0.9	0.99
散射系数	0.01	0.0	0.0	0.0	0.0	0.0	0.0	0.0
	0.1	−42.2	−28.9	−16.4	−10.5	−4.4	−1.1	1.1
	0.3	−75.6	−61.3	−37.2	−21.7	−16.7	0.8	4.0
	0.5	−82.1	−70.6	−47.4	−27.8	−24.3	5.4	10.2
	0.7	−84.3	−74.1	−51.2	−31.8	−28.5	6.2	12.4
	0.9	−85.1	−74.5	−54.7	−37.4	−32.9	6.8	20.7
	0.99	−85.2	−75.6	−55.4	−38.7	−33.6	7.8	20.0

双侧墙和顶同时倾斜空间（状态二）的混响时间变化率（二）（%）　表4-23

混响时间变化率（二）		吸声系数						
		0.01	0.1	0.3	0.5	0.7	0.9	0.99
散射系数	0.01	0.0	0.0	0.0	0.0	0.0	0.0	0.0
	0.1	−45.9	−41.5	−14.2	−7.7	−3.7	2.4	4.9
	0.3	−76.4	−63.9	−30.2	−17.8	−12.2	6.1	5.7
	0.5	−81.7	−70.4	−40.5	−22.6	−23.0	4.5	14.3
	0.7	−84.0	−72.8	−43.1	−25.1	−22.2	5.1	22.4
	0.9	−83.7	−73.0	−43.8	−28.5	−24.1	8.0	29.0
	0.99	−83.9	−74.0	−45.9	−29.5	−28.2	12.8	33.5

混响室空间（状态二）的混响时间变化率（二）（%）　表4-24

混响时间变化率（二）		吸声系数						
		0.01	0.1	0.3	0.5	0.7	0.9	0.99
散射系数	0.01	0.0	0.0	0.0	0.0	0.0	0.0	0.0
	0.1	−4.6	−5.8	−3.3	−2.6	0.3	1.8	6.3
	0.3	−8.5	−9.7	−6.5	−5.4	0.2	9.0	8.4
	0.5	−11.7	−11.2	−9.3	−6.1	−1.9	9.8	17.3
	0.7	−7.7	−10.1	−10.1	−7.9	−0.2	11.8	21.5
	0.9	−7.9	−8.8	−8.0	−6.6	−1.8	14.1	30.4
	0.99	−6.1	−7.8	−7.1	−6.0	0.6	14.3	36.3

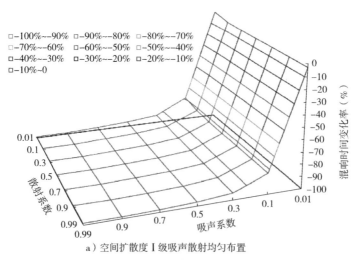

a）空间扩散度Ⅰ级吸声散射均匀布置

图4-28　不同状态下混响时间变化率曲线

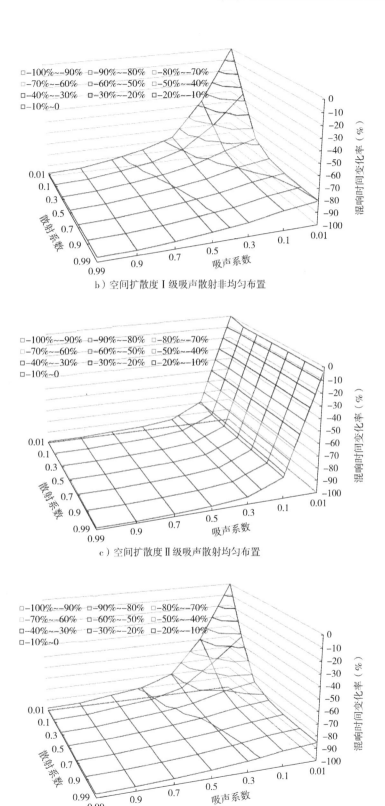

b）空间扩散度Ⅰ级吸声散射非均匀布置

c）空间扩散度Ⅱ级吸声散射均匀布置

d）空间扩散度Ⅱ级吸声散射非均匀布置

图4-28　不同状态下混响时间变化率曲线（续）

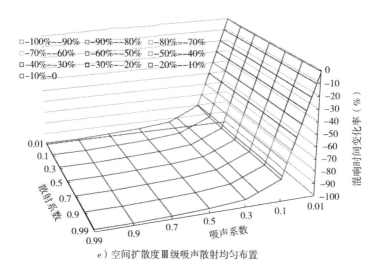

e）空间扩散度Ⅲ级吸声散射均匀布置

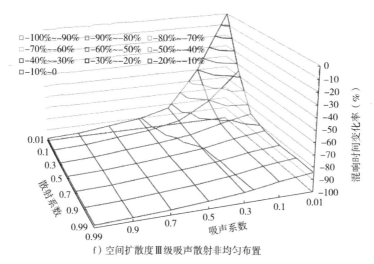

f）空间扩散度Ⅲ级吸声散射非均匀布置

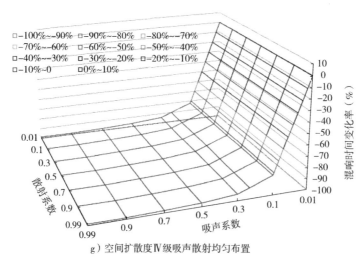

g）空间扩散度Ⅳ级吸声散射均匀布置

图4-28　不同状态下混响时间变化率曲线（续）

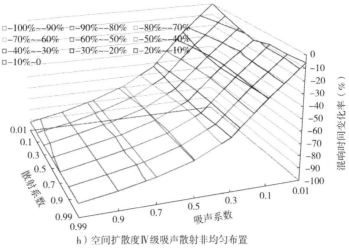

h）空间扩散度Ⅳ级吸声散射非均匀布置

图4-28 不同状态下混响时间变化率曲线（续）

从图4-28中可以看出，在吸声系数和散射系数均布的状态下，吸声系数和散射系数发生变化时混响时间的变化主要受吸声系数的影响。当地面模拟有剧院座椅状态时，吸声系数发生变化时混响时间受吸声系数和散射系数同时影响。在不同的空间体型中，混响时间变化存在差异，尤其是吸声系数和散射系数非均匀分布的状态下。混响时间在随吸声系数和散射系数发生变化的过程中，在吸声系数和散射系数比较低的阶段混响时间的变化幅度最大，随着吸声系数和散射系数增加，变化趋势变缓。

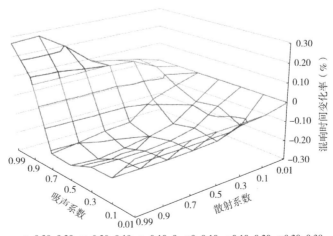

a）空间扩散度Ⅰ级吸声散射均匀布置

图4-29 不同吸声系数条件下混响时间变化率曲线

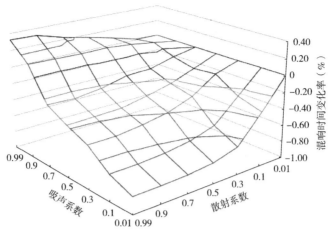

□-1.00–0.80 □-0.80–0.60 □-0.60–0.40 □-0.40–0.20 □-0.20–0 □0–0.20 □0.20–0.40

b）空间扩散度Ⅰ级吸声散射非均匀布置

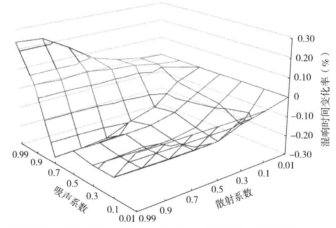

□-0.30–0.20 □-0.20–0.10 □-0.10–0 □0–0.10 □0.10–0.20 □0.20–0.30

c）空间扩散度Ⅱ级吸声散射均匀布置

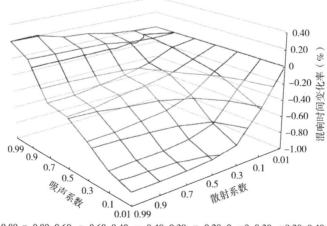

□-1.00–0.80 □-0.80–0.60 □-0.60–0.40 □-0.40–0.20 □-0.20–0 □0–0.20 □0.20–0.40

d）空间扩散度Ⅱ级吸声散射非均匀布置

图4-29 不同吸声系数条件下混响时间变化率曲线（续）

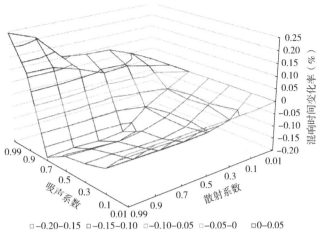

□ -0.20–0.15　□ -0.15–0.10　□ -0.10–0.05　□ -0.05–0　　□ 0–0.05
□ 0.05–0.10　□ 0.10–0.15　□ 0.15–0.20　□ 0.20–0.25

e）空间扩散度Ⅲ级吸声散射均匀布置

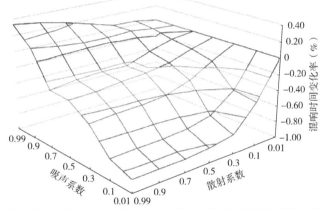

□ -1.00–0.80　□ -0.80–0.60　□ -0.60–0.40　□ -0.40–0.20　□ -0.20–0　□ 0–0.20　□ 0.20–0.40

f）空间扩散度Ⅲ级吸声散射非均匀布置

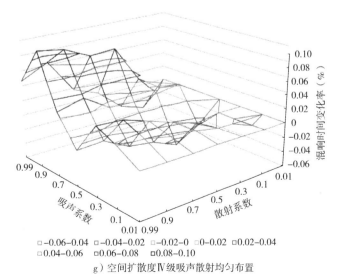

□ -0.06–0.04　□ -0.04–0.02　□ -0.02–0　□ 0–0.02　□ 0.02–0.04
□ 0.04–0.06　□ 0.06–0.08　□ 0.08–0.10

g）空间扩散度Ⅳ级吸声散射均匀布置

图4-29　不同吸声系数条件下混响时间变化率曲线（续）

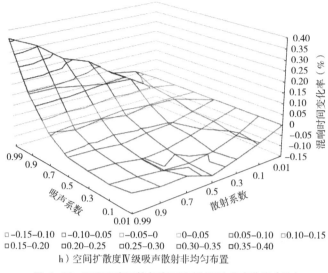

h）空间扩散度IV级吸声散射非均匀布置

图4-29 不同吸声系数条件下混响时间变化率曲线（续）

通过对图4-29分析可知，在每个特定的吸声系数条件下，混响时间随散射系数增加而发生的变化趋势受到吸声系数、空间体型和声学参数空间分布的影响。在界面声学参数均匀分布的状态下，随着散射系数的增加，混响时间的最大变化率呈现先降低后增加的趋势，且不同体型中混响时间的最大变化率存在差异。在声学参数不均匀分布的情况下，混响时间的最大变化率随着散射系数的增加而增加，且不同体型中混响时间的最大变化率存在差异。

4.5.2 数据统计分析

采用SPSS对前述状态下计算得到的混响时间进行分析，研究吸声系数、散射系数、空间体型和声学参数的空间分布对混响时间的影响权重。现有的分析变量有两类，其中吸声系数和散射系数是定量变量；空间体型和声学参数的空间分布是定性变量，对于定性变量采取赋值的方式进行计算。

空间体型赋值：

1——矩形空间；

2——双侧墙面倾斜空间；

3——双侧墙面和顶面同时倾斜空间；

4——混响室空间。

吸声材料分布状态赋值：

1——声学材料在空间内均匀分布状态；

2——声学材料在空间内非均匀分布状态。

以变化率（一）的数据为研究样本，采用 SPSS 进行不同因素对混响时间的影响权重进行分析计算，结果见表4-25。

从表4-25中的标准系数（β）可以看出，吸声系数（β=-0.64）对混响时间变化率（一）影响最大，且与混响时间变化率（一）负相关。散射系数（β=-0.08）、空间体型和声学材料的空间分布对混响时间的变化率（一）影响较小。声学材料空间分布的 Sig 为 0.44，说明该因素对混响时间的变化率（一）影响不显著。

变化率（一）的回归系数表　　　　　　表4-25

模型		非标准化系数		标准系数	t	Sig.
		B	标准误差	β		
1	（常量）	-0.584	0.048		-12.275	0.000
	吸声	-0.520	0.031	-0.642	-16.896	0.000
	散射	-0.065	0.031	-0.080	-2.113	0.035
	体型	0.038	0.010	0.149	3.929	0.000
	分布	-0.017	0.022	-0.029	-0.773	0.440

注：因变量为混响时间。

以变化率（二）的数据为研究样本，采用 SPSS 进行不同因素对混响时间的影响权重进行分析计算，结果见表4-26。

从表4-26中的标准系数（β）可以看出，吸声系数、散射系数、空间体型和声学的空间分布状态均会对混响时间变化率（二）产生显著影响，从吸声

变化率（二）的回归系数表　　　　　　表4-26

模型		非标准化系数		标准系数	t	Sig.
		B	标准误差	β		
1	（常量）	-0.571	0.038		-14.881	0.000
	吸声	0.367	0.025	0.548	14.796	0.000
	散射	-0.113	0.025	-0.169	-4.558	0.000
	体型	0.047	0.008	0.219	5.910	0.000
	分布	0.145	0.018	0.305	8.224	0.000

注：因变量为混响时间。

系数（β=0.55）和散射系数（β=-0.17）可知吸声系数对混响时间的影响大于散射系数对混响时间的影响。

当混响时间变化率取不同的计算方式时，计算得到吸声系数等不同因素对混响时间的影响存在差异，由此可知空间内混响时间的变化可分为吸声系数变化和吸声系数为特定值两种状态，如图 4-30 所示。混响时间变化率（一）的分析结果表明在第一种状态中吸声系数会发生变化，当吸声系数、散射系数、空间体型和声学参数的空间分布四个因素同时作用于混响时间时，混响时间的变化受吸声系数影响最大，其余因素变化对混响时间的影响较小。混响时间变化率（二）的分析结果表明在第二种状态中，当吸声系数为特定值不变时，混响时间随散射系数增加而发生的变化受吸声系数、散射系数、空间体型和声学参数的空间分布四个因素同时作用，且能产生显著影响。

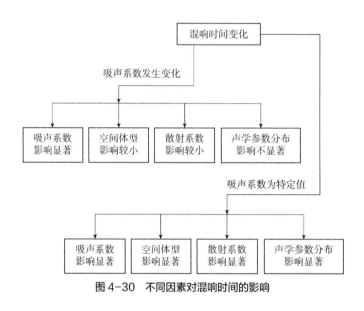

图 4-30　不同因素对混响时间的影响

4.6　界面散射对混响时间影响的原因分析

造成混响时间随着散射系数增加而变短的原因可以从以下三个角度进行解释：

1）镜像平行面的影响

Kuttruff 的研究结果显示，当墙面倾斜时能增加空间声场的扩散程度。在 Wang 等人的研究中将平行面中镜像对应的反射面定义为镜像反射面。研究发现

在矩形空间中，混响时间随着墙面的散射系数增加而降低，降低的幅度受镜像反射面面积影响。当墙面吸声系数和散射系数相同设置的情况下，镜像反射面的面积增加时，混响时间的变化量会增加。

本研究以矩形空间为基准空间，通过不同界面倾斜组合得到的不同体型中混响时间变化率差异现象，与前述研究结果基本吻合。其原因是通过界面的倾斜改变了镜像反射面的平行状态，进而造成混响时间变短。

2）声能在时间轴上的变化

采用脉冲响应法进行混响时间测量时，应对测试得到的声压的平方后进行反向积分得出衰变曲线，衰变曲线方程为：

$$E(t) = \int_t^\infty p^2(\tau)d\tau = \int_\infty^t p^2(\tau)d(-\tau) \qquad (4-1)$$

式中：p——脉冲响应的声压。

对式 4-1 进行分析可知，通过对脉冲响应测试得到的声压进行反向积分后得到衰变曲线方程中，任意时刻 t_0 处声能为 $t_0 \sim \infty$ 时间范围内的声压的平方和。

本研究以 500~2000Hz 频段范围为研究对象，因此可以几何声学角度对此问题进行分析。在矩形空间中，侧墙所发生一阶声反射大致可以分为图 4-31 中两种情况。

第一种情况中（图 4-31 中灰线），侧墙发生镜面反射时一阶反射声即可经过接收点。当此反射点发生声散射现象时，在所有反射声中以一阶镜面反射声到达接收点的声程最短，所有其他散射声能到达接收点的声程均大于一阶反射声。由此可判断入射声能经过侧墙散射反射后到达接收点的声能发生了时间轴上的改变，镜面反射声能减少，在不考虑界面吸收的情况下，镜面反射减少的能量被转移到镜面反射到达时间以后的时域内。设定镜面反射声达到接收点的时间为 t_0，增加散射前，t_0 处声音能量为 E_0，设 $t_1 = t_0 + \Delta t$，t_1 处声音能量为 E_1；增加散射后 t_0 处声音能量为 E_0'，t_1 处声音能量为 E_1'。则 $E_0' < E_0$，则 t_1 处 $E_1' > E_1$。t_0 后声能增加的结果导致了声能衰减变慢，因此该现象可能会造成混响时间的变长。

在第二种情况中（图 4-31 中粗实线），侧墙的镜面反射声不能直接到达接收点，需要通过二阶或者多阶反射声到达接收点，在此过程中声程较长。部分一阶散射声能可直接到达接收点，其声程小于镜面反射声能。由此可判断，入

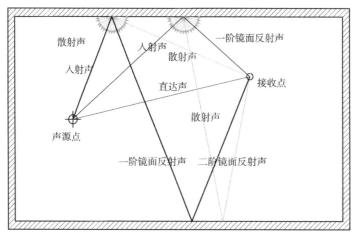

图 4-31　反射路径示意图

射声能经过侧墙散射反射后到达接收点的声能发生了时间轴上的改变，镜面反射声能减少，在不考虑界面吸收的情况下，镜面反射减少的能量部分被转移到镜面反射到达时间之前的时域内。设镜面反射声达到接收点的时间为 t_0，设 $t_1=t_0-\Delta t$，$t_2=t_0+\Delta t$。增加散射前，t_0 处声音能量为 E_0，t_1 处声能为 E_1'，t_2 处声能为 E_2'；当界面增加散射后，原 t_0 处部分声能提前到达，因此 t_1、t_0 和 t_2 处声能变为分别变为 E_1'、E_0' 和 E_2'，在不考虑声能损耗的情况下，总能量守恒，因此散射系数增加后，t_1 处 $E_1'>E_1$；t_0 处 $E_0'<E_0$；t_2 处 $E_2'<E_2$。由此可知，增加散射后 t_0 处之前的声能增加，t_0 及其以后的声能减少，声能衰减曲线在表象上呈现加速衰减的趋势，进而造成计算的混响时间变短。

　　这也解释了为什么在剧场空间和简化空间中顶面散射系数增加观众席混响时间变化幅度小于侧墙散射系数造成的混响时间变化的幅度。

　　当顶面散射系数较低的情况下，顶面大部分入射声的镜面反射会将反射声反射至观众席。当散射系数增加时，镜面反射部分仍然会按照原路径反射至观众席。部分散射声能会继续反射至观众席，但是接收位置会发生变化，另一部分散射声能会经过墙面再次反射至观众席。每一次扩散反射的发生，都会带来声能传播路径的改变，部分路径会变长，部分路径会变短，所有反射均会造成声音能量在时间轴上的改变。但是在前文研究的计算中，采用了观众席所有测点进行平均的计算方法，因此，在不考虑传输过程中能量损失的情况下，部分反射声路径的长短变化会相互抵消，观众席平均声能在时间轴上变化引起的混响时间变化幅度较小。

　　侧墙对入射声的镜面反射会分成两种情况。低于声源点高度的侧墙发生镜面反射时，会将声音直接反射值观众席。高于声源点高度的侧墙发生镜面反射时均会将声音反射至顶面，经过顶面再次反射后至观众席。当墙面散射系数增加时，声源点高度以下侧墙的部分散射声能仍然会直接反射值观众席，但是接收点位置发生改变，另一部分声能则经散射改变方向后会通过其他面反射后到达观众席，因此从声源点到接收点的反射路径会变长；声源点高度以上侧墙的部分声能经散射改变方向后会直接反射到观众席，因此从声源点到接收点的最短反射路径会变短。当侧墙散射系数增加时，侧墙上部和侧墙下部对混响时间产生的影响会部分抵消。由此造成的声能在时间轴上的变化会对观众席混响时间产生影响。

　　采用计算机模拟的方法对其进行验证计算。以异形空间（空间Ⅰ）为样本，以声源点高度为分界线，将侧墙划分成两部分，分别对上下两部分侧墙、整个侧墙和顶面的散射增加的状态分别进行计算，混响时间的最大变化率计算结果如表4-27所示。随着墙面总高度的增加，侧墙上部散射系数增加对混响时间的影响逐渐增大，侧墙下部散射系数的增加对混响时间的影响逐渐减小，当侧墙总高度达到五倍声源点高度时，侧墙上部对混响时间产生的影响与整个侧墙产生的影响一致，侧墙下部对混响时间无影响。在侧墙高度变化过程中，顶面距离地面的高度也随之变化，但是在此过程中，顶面散射系数增加对混响时间无影响。

不同侧墙高度散射对混响时间的影响　　　　　表4-27

	三倍声源高度	四倍声源高度	五倍声源高度
侧墙上部	-34%	-37%	-67%
侧墙下部	-14%	-12%	-3%
全部侧墙	-56%	-54%	-68%
顶面	1%	0%	3%

注：三~五倍声源点高度指侧墙面的总高度。

3）声能和界面接触的机会增加

　　反射声能中镜面反射声能和散射声能两部分的能量分配比例会随着散射系数发生变化，散射声能所占比例会随着散射系数的增加而增加。随着入射声能被分解为不同方向传播的反射声能，声能与界面接触的概率增加，因此，提高了界面的吸声效率，加速了声能的衰变过程，造成混响时间变短。

4.7 本章小结

通过对空间体型的变化、空间容积的变化、空间吸声的变化和吸声的分布三种情况下的界面散射和混响时间变化率之间关系的研究分析发现空间的扩散程度受空间体型、界面散射系数和界面吸声系数三者共同影响。研究结论具体如下：

（1）对常用的观演空间体型进行整理并分析其优缺点。

（2）通过对不同空间形式的特点分析，结合已有对空间声场的研究结果确定研究样本形式及参数设置。

（3）通过对吸声系数和散射系数均匀分布条件下的计算结果分析发现界面散射和混响时间之间的关系主要有以下几个特点：

①当吸声系数均匀分布时，空间体型对界面散射系数和混响时间之间的关系影响较大。根据其影响程度可将空间扩散度分为Ⅰ级（矩形空间）、Ⅱ级（墙面或顶面倾斜的空间）、Ⅲ级（墙面和顶面倾斜的空间）和Ⅳ级（混响室）。随级数增加，界面散射系数对混响时间的影响力变小。

②当空间容积发生变化（3000~30000m³），对界面散射系数和混响时间的关系无影响，改变空间容积大小不会影响到空间扩散度。

③在空间吸声均匀分布的情况下，空间吸声量对空间扩散度较低的空间（Ⅰ级和Ⅱ级）影响较大，对空间扩散度较高的空间（Ⅲ级和Ⅳ级）无影响。吸声的不均匀分布对界面散射系数和混响时间的关系有较大影响。吸声材料是否均匀布置对混响时间变化率差异最大能到达60%左右，而散射系数是否均匀布置对混响时间变化率差异仅为2%~5%。

④混响时间随界面散射系数增加而降低的过程中，降低的趋势可分为两个阶段，存在一个曲线的转折点。在此点之前，混响时间下降很快，变化率通常大于5%。在此点之后混响时间会呈现平缓的变化，变化率通常小于5%。因此，将此点定义为临界散射系数。受空间扩散度和空间吸声分布的影响，临界散射系数大致在0.3左右。

（4）空间吸声非均匀分布时，在界面散射均匀布置和界面散射非均匀布置两种状态下，其混响时间变化率均大于吸声系数均匀分布状态。

（5）在空间散射非均匀分布的情况下，矩形空间中不同界面散射造成的混响时间变化率差异较大，以侧墙和顶面同时散射和全部表面同时散射时变化率

最大，顶面和地面分别散射时混响时间变化率最小。在异形空间中，顶面和地面分别散射对混响时间变化率无明显影响，其余界面单独散射或组合散射时造成的混响时间变化率较大且无明显差异。

（6）基于以上现象本研究对界面散射系数引起混响时间变化的原因进行了推测。

（7）当空间中的吸声系数发生变化时，混响时间变化以吸声系数的影响为主，当吸声系数为特定值不变时，混响时间受散射系数、空间体型，吸声系数和散射系数的分布情况共同影响。

在本研究中，所研究的音质参数为各听音点音质参数的平均值。研究结果可用于空间音质参数的整体评价，对于观演空间内每个听音点的音质参数变化及音质参数在观众席的空间分布将在第 5 章中进行分析。

第 5 章

侧墙散射系数对音质
参数平面分布的影响

前文的研究结果显示，侧墙的散射系数变化对观演空间音质参数影响明显，空间体型的变化、空间容积的变化、空间吸声的变化和吸声的分布三个因素均会对界面散射系数和混响之间关系产生影响。

受空间声场扩散程度的影响，观众席不同位置的音质参数存在不同程度的差异。在前文研究中采用了观演空间内各测点的算数平均值作为空间音质参数评价值，单一评价值使用简单，但是会掩盖一些声场的细节。

在常用的声学模拟计算软件中均会给出空间内的音质参数地图，该结果对于工程设计而言比较直观，但是精细程度不足，无法深入进行音质参数变化规律性研究。

本研究以平鲁大剧院和等容积的矩形空间为研究样本，分析在不同体型中，由侧墙散射系数调整导致的音质参数在观众席的平面分布变化，主要包含以下内容：

（1）根据研究目的，确定研究样本及计算参数设置。

（2）剧场空间中侧墙散射对音质参数在观众席分布的影响，本次研究的音质参数包括混响时间、早期衰变时间、清晰度和强度因子。

（3）矩形空间中侧墙散射对音质参数在观众席分布的影响，本次研究的音质参数包括混响时间、早期衰变时间、清晰度和强度因子。

（4）分析剧场空间和矩形空间两种不同的空间形式对音质参数平面分布的影响。

研究目的是进一步了解空间体型对界面散射系数和音质参数之间关系的影响，为声学设计提供理论指导。

5.1 研究模型

5.1.1 研究模型的建立

在前文研究中，分别对现代剧场两侧墙面和吊顶的散射系数变化对池座音质参数的影响分别进行了分析，结果表明侧墙散射系数的增加能够降低池座的混响时间，而且混响时间的变化规律和侧墙的散射系数及侧墙形状有明显规律性的关联。侧墙散射增加能对观众厅池座其余参数产生影响，但是无明显规律。吊顶对池座的音质参数影响不显著。在本阶段研究中，针对侧墙散射系数对观众厅池座的音质参数影响的平面分布进行分析。

首先选取平鲁大剧院代表剧场空间为研究样本研究侧墙的散射变化对池座音质参数的影响。与前述研究不同点在于本次研究中测点采用满布测点的方式，相邻测点间距为 1.0~1.5m。测点分布如图 5-1 所示。

如前述研究结果，观众厅两侧墙散射变化会对池座的音质参数平均值产生影响，但是并不能直接指向具体接收点音质参数的变化，池座音质参数变化受到观众厅整体空间形式的影响。由于剧场空间中顶面和墙面均采用扩散造型，会对池座的音质参数分布产生影响，在研究中采用与剧场容积相近的矩形空间

a）平鲁大剧院测点分布图

图 5-1 两个样本测点分布图

b）矩形空间的测点分布图

图 5-1　两个样本测点分布图（续）

作为简化空间，分别计算界面散射对观众席音质参数及其分布的影响。在矩形空间中，由于没有观众席阶梯的限制，接收点间距小于剧场空间的接收点间距。

5.1.2　计算和分析方法

在剧场空间的模拟计算中，三维模型按照实际装修设计图纸搭建，界面的吸声参考实际工程的装修设计中选定的材料及做法。各界面散射系数除坐席区按照 CATT 推荐的散射系数设置，其余界面均设置成最低散射系数。

例：ABS（材料位置）= <125Hz~4000Hz 吸声系数 > L <125Hz~4000Hz 散射系数 >

ABS swall = < 10 8 8 8 8 8 > L < 1 1 1 1 1 1 >（观众席两侧墙）

ABS stwall = < 40 50 55 55 55 55 > L < 1 1 1 1 1 1 >（舞台墙面）

ABS stfloor = < 10 8 8 8 8 8 > L < 1 1 1 1 1 1 >（舞台地面）

ABS seat = < 55 60 65 70 70 70 > L < 30 40 50 60 70 70 >（坐席区）

ABS hole = < 20 25 30 30 30 30 > L < 1 1 1 1 1 1 >（面光口）

ABS floor = < 10 8 8 8 8 8 > L < 1 1 1 1 1 1 >（地板）

ABS ceiling = < 10 8 8 8 8 8 > L < 1 1 1 1 1 1 >（吊顶）

ABS bwall = < 50 55 65 65 65 65 > L < 1 1 1 1 1 1 >（观众席后墙）

在矩形空间的模拟计算中，空间的容积为 10000m³，与剧场空间室内容积相近。在材料的设定中，参考剧场空间的材料做法及材料布置方法，设定地面为吸声面，模拟地面座椅，吸声系数和散射系数与平鲁大剧院座椅的参数相同。

前后墙设定为吸声面，模拟观众厅的后墙面吸声和台口吸声面，材料的吸声系数与平鲁大剧院吸声系数相同。各界面散射系数除坐席区按照 CATT 推荐的散射系数设置，其余界面均设置成最低散射系数。

矩形空间界面音质参数设定：

例：ABS（材料位置）= <125Hz~4000Hz 吸声系数 > L <125Hz~4000Hz 散射系数 >

ABS swall = < 1 0 8 8 8 8 > L < 1 1 1 1 1 1 >（空间两侧墙）

ABS seat = < 55 60 65 70 70 70 > L < 30 40 50 60 70 70 >（坐席区）

ABS ceiling = < 1 0 8 8 8 8 > L < 1 1 1 1 1 1 >（吊顶）

ABS bwall = < 50 55 65 65 65 65 > L < 1 1 1 1 1 1 >（空间前后墙）

研究的目的是分析侧墙散射系数的变化对观众厅池座的音质参数平面分布变化的影响。

根据前文设定的音质参数，对剧场空间和矩形空间分别计算侧墙散射系数为 0.01、0.1、0.3、0.5、0.7、0.9 和 0.99 七个状态下的混响时间。其余界面的散射系数保持不变。计算内容包含三类参数中的四个指标，分别为表征声能衰减参数的混响时间（T_{20}）和早期衰变时间（EDT），表征声能大小的清晰度（D_{50}）和强度因子（G）。

表征空间感的侧向声能（LF）是指侧向反射过来的声音能量占到总能量的比值。在计算中需要考虑反射声的方向性。本次研究是针对侧墙的散射系数，因此表征空间感的参数不进行计算和分析。

在数据分析中，以散射系数为 0.01 状态下的计算值为参考值，上述音质参数计算值相对于参考值的变化量为分析对象。混响时间和早期衰变时间，以 5% 为限值判断是否存在影响，差值小于 5% 的情况视为无影响。清晰度（D_{50}）计算值本身就是声能比，以 0.05 为限值。强度因子（G）是用声压级衡量，设定 1dB 为是否发生变化的限值。

在平面分布的数值分析中，首先采用横向对比和纵向对比两种形式。逐行逐列进行参数变化量的分析，其目的是找出侧墙散射系数发生变化时各音质参数在平面分布上的变化规律。其次根据计算得到的音质参数绘制观众席池座参数的等高线图，直观表现出各参数变化量的平面分布。

5.2 侧墙散射系数对剧场空间音质参数分布的影响

5.2.1 侧墙散射系数对混响时间的影响

当侧墙散射系数发生变化时，池座混响时间平均值会随着散射系数的增加而降低。通过对敏感测点的脉冲响应图分析可知，侧墙的散射系数变化改变了敏感测点得到反射声的强度和到达时间。本次研究中增加了测点的数量，半幅观众席的测点设定为 12 排，每排 6 个测点。每排的测点编号从池座中心位置往侧墙方向增大，从池座前区往池座后区排号依次增大。

从图 5-2 中可以看出，随着散射系数的增加，观众厅池座的混响时间会变短，而且不同排和不同位置的变化情况差异比较大。从最大衰减量来看，从第一排至最后一排的最大衰减量是变化的。

现有计算数据显示，变化率最大值从第一排的 9.1% 逐排减小至第五排的 5.4%，而后又逐排增加至十二排的 13.5%。各排测点的混响时间变化率的最大值也呈现与前述相近的趋势，前后排数值小，中间数值大。

a) 第一排测点混响时间变化 b) 第二排测点混响时间变化

c) 第三排测点混响时间变化 d) 第四排测点混响时间变化

图 5-2 各测点混响时间随测点位置变化趋势

（图中不同线型代表不同散射系数条件下的混响时间值，横坐标为同一排的测点，
其测点较小编号表示靠近观众席中线位置，较大编号表示靠近侧墙位置）

e) 第五排测点混响时间变化

f) 第六排测点混响时间变化

g) 第七排测点混响时间变化

h) 第八排测点混响时间变化

i) 第九排测点混响时间变化

j) 第十排测点混响时间变化

k) 第十一排测点混响时间变化

l) 第十二排测点混响时间变化

图5-2 各测点混响时间随测点位置变化趋势（续）

（图中不同线型代表不同散射系数条件下的混响时间值，横坐标为同一排的测点，
其测点较小编号表示靠近观众席中线位置，较大编号表示靠近侧墙位置）

本次研究是以单一剧院为研究样本，因此，混响时间的实际计算值具有可比性。各测点的混响时间变化率如图 5-3 所示。

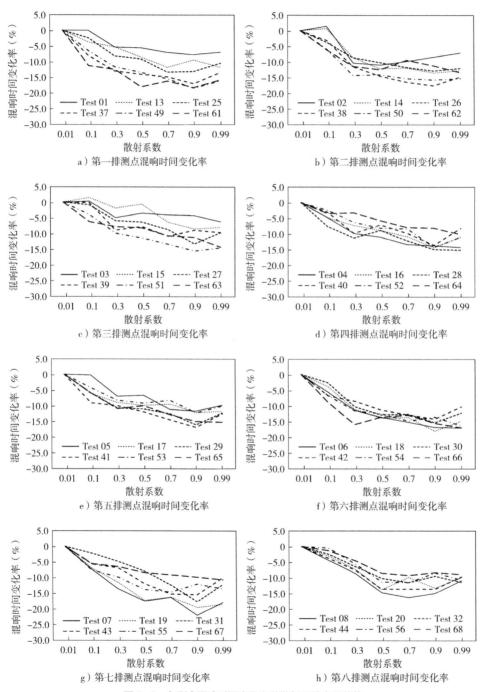

图 5-3　各测点混响时间变化率随散射系数变化趋势
（图中不同线型代表不同位置的混响时间变化率）

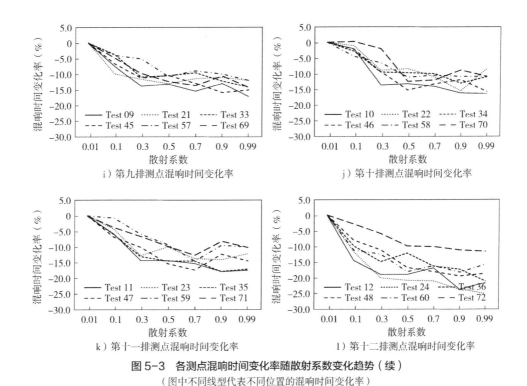

i）第九排测点混响时间变化率　　　　j）第十排测点混响时间变化率

k）第十一排测点混响时间变化率　　　　l）第十二排测点混响时间变化率

图5-3　各测点混响时间变化率随散射系数变化趋势（续）
（图中不同线型代表不同位置的混响时间变化率）

混响时间的变化率曲线结合混响时间的实际计算值对比分析可以发现，造成混响时间变化率差异的原因是在侧墙散射较低的情况下，不同测点混响时间不同。混响时间的变化趋势的差异可以采用散射系数0.3将曲线分成两部分。

从混响时间的实际计算值中可以看出，当散射系数低于0.3时，第一排、第二排和第三排的混响时间从池座中心线往侧墙呈现逐步变长的状态；第七排到第十二排的混响时间与前区相反，从池座中心线往侧墙是逐步变短的状态；第四排到第六排是两个状态的一个过渡区域。当侧墙散射系数大于0.3后，各散射系数状态下混响时间长短受池座位置的影响较低。

池座半幅坐席区的测点从池座中心位置往侧墙方向分为六列，每列中测点序号由池座前区往池座后区依次增加。每列混响时间随测点的变化趋势代表了测点随声源距离增加的变化趋势。

各混响时间随测点的变化趋势见图5-4。可以采用散射系数0.3将曲线分成两部分。当侧墙散射系数小于0.3时，混响时间的变化比较明显，混响时间从前往后呈现增加的趋势，但是增加的过程存在波动现象。竖向的六列中，靠近池座中线的一列变化最大，混响时间变化为0.23s，混响时间变化率相差14.7%。变化幅

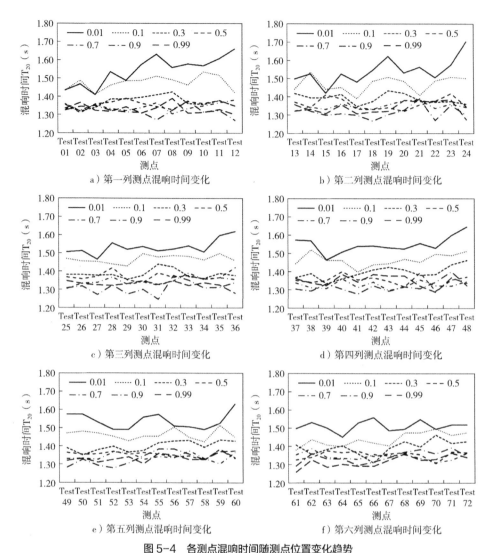

图 5-4 各测点混响时间随测点位置变化趋势

（图中不同线型代表不同散射系数条件下的混响时间值，横坐标为同一列的测点，
其测点较小编号表示最前面位置，较大编号表示最后面位置）

度内向外依次降低。最外侧一列混响时间变化最小，混响时间变化为 0.08s，混响时间变化率相差 4.1%。

当散射系数大于 0.3，六列测点的混响时间变化基本持平，但是存在波动现象。

根据计算得到的数据绘制观众厅池座的混响时间变化率分布图可以发现，当侧墙散射系数发生变化时，观众席池座的混响时间变化率并不是均匀分布的，如图 5-5 所示。

a）混响时间分布（s=0.01）

图 5-5 池座中混响时间及其
变化率的分布

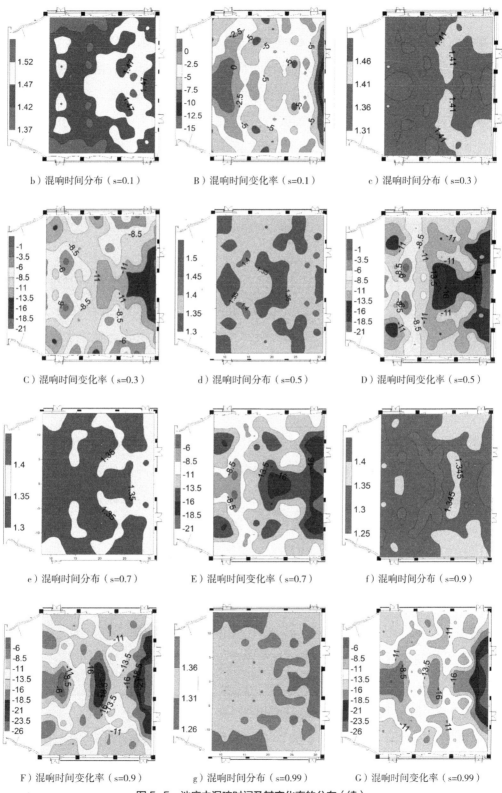

b）混响时间分布（s=0.1）　　B）混响时间变化率（s=0.1）　　c）混响时间分布（s=0.3）

C）混响时间变化率（s=0.3）　　d）混响时间分布（s=0.5）　　D）混响时间变化率（s=0.5）

e）混响时间分布（s=0.7）　　E）混响时间变化率（s=0.7）　　f）混响时间分布（s=0.9）

F）混响时间变化率（s=0.9）　　g）混响时间分布（s=0.99）　　G）混响时间变化率（s=0.99）

图5-5　池座中混响时间及其变化率的分布（续）

图 5-5 中，a 为散射系数为 0.01 状态下混响时间的计算值。从第二行开始，左侧一列为混响时间的计算值，右侧一列为各点相对于散射系数为 0.01 状态下的变化量。从混响时间的计算值在池座的平面分布中可以看出，在散射系数较低的情况下，混响时间呈现"前区短后区长，中间低两侧长"的现象。池座后区在散射系数较低的情况下混响时间较前区长，混响时间差异约为 0.25s；中间区域较两侧长 0.2s 左右。随着散射系数增加，池座的混响时间变短，而且混响时间的差异范围也会变小。当散射系数达到 0.99 时，池座混响时间差异减小至 0.1s。

混响时间变化量大致呈现后区变化量大于前区变化量，中间变化量大于两侧变化量。随着散射系数增加，混响时间变化率呈现从后区向中间区域"蚕食"的现象。

室内声场的营造手段包含三个方面，空间体型、界面特性和测点与声源之间的距离。首先，空间体型决定了空间声场的扩散程度，是否会存在声学缺陷，空间混响时间的长短。其次，界面的吸声特性和空间容积联合确定了室内的混响时间，界面的散射系数又决定了脉冲响应的强度和时间分布。最后，距离声源的远近决定了接收到的声音中直达声的能量大小，随着距离声源的距离增加，直达声的能量会降低。

因此，上述现象是由以上三个原因共同作用的结果。当侧墙的散射系数开始增加时，靠近界面的池座两侧位置和靠近后墙的远离声源位置会首先发生变化。随着散射系数增加，与各界面间距离最远的池座中心区域也会随之发生变化，而后与后区的变化区域融为一个区域。在整个变化过程中，池座前区中心位置的混响时间最大变化量为 6%，变化量最小值为 0.22%，变化率差值为 0.58%。以差值限阈 5% 作为衡量标准，侧墙散射系数对此区域影响很小。

右列图中池座前区中线两侧的两个"眼睛"现象，也印证了侧墙对混响时间的参数影响。因为这个区域是台口八字墙的反射声覆盖区域，当八字墙的散射系数发生变化时，这两个位置也会首先产生变化。

5.2.2 散射系数对早期衰变时间的影响

早期衰变时间（EDT）是记录声音衰减最初 10dB 所用的时间。前述研究结果显示，由于在其衰变时间记录声音衰减的时间较短，因此当界面散射系数增加时，池座早期衰变时间的平均值的变化率趋势无明显规律，且影响不显著。

　　池座各排的计算早期衰变时间的变化率显示，随散射系数增加的过程中变化趋势出现波动的现象，如图5-6所示。

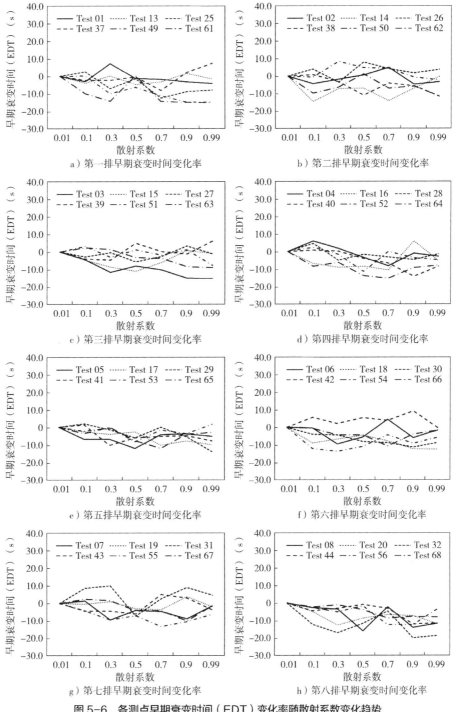

图5-6　各测点早期衰变时间（EDT）变化率随散射系数变化趋势
（图中不同线型代表不同位置的早期衰变时间变化率）

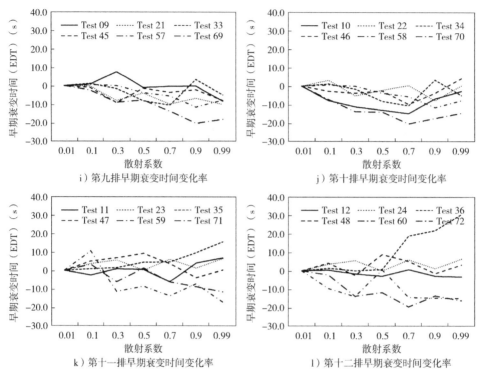

i）第九排早期衰变时间变化率

j）第十排早期衰变时间变化率

k）第十一排早期衰变时间变化率

l）第十二排早期衰变时间变化率

图5-6　各测点早期衰变时间（EDT）变化率随散射系数变化趋势（续）
（图中不同线型代表不同位置的早期衰变时间变化率）

从图5-7中可以看出，随着侧墙散射系数增加，呈现靠近中间区域变化率大，两侧及前后靠近墙面的区域变化率小的大致趋势。从变化率曲线图中可以看出，大部分横排的变化率最大值出现在靠墙一侧，尤其是在池座的后区。从变化率的分布图中可以看出变化量的较大值出现在池座的靠近墙面区域和池座的中心区域。

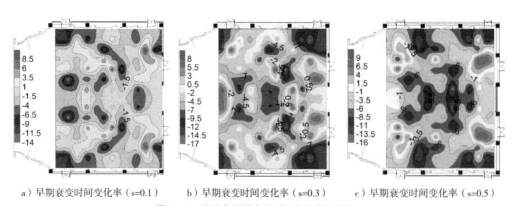

a）早期衰变时间变化率（s=0.1）　　b）早期衰变时间变化率（s=0.3）　　c）早期衰变时间变化率（s=0.5）

图5-7　池座中早期衰变时间变化率的分布

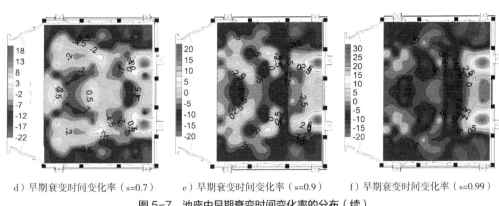

d）早期衰变时间变化率（s=0.7）　　e）早期衰变时间变化率（s=0.9）　　f）早期衰变时间变化率（s=0.99）

图 5-7　池座中早期衰变时间变化率的分布（续）

造成早期衰变时间（EDT）变化率在随散射系数变化过程中出现较大的波动和在平面分布中出现"岛状"分布的原因是由于早期衰变时间仅记录声音最初降低 10dB 的时间，记录时间较短，因此，对散射引起的脉冲响应中反射声在时间轴上变化比较敏感。

5.2.3　散射系数对清晰度的影响

清晰度（D_{50}）的含义是接收到的前 50ms 的声音能量占接收到的总声音能量的比例，计算值为能量的比值，采用 0.05 作为是否引起变化的评价阈值。前 50ms 的声音有助于加强直达声，清晰度越高，越利于语言类使用。在前述研究中，观众席清晰度平均值随侧墙散射系数变化而产生的变化量小于 0.05，针对不同测点的变化量进行详细计算分析，结果如图 5-8 所示。

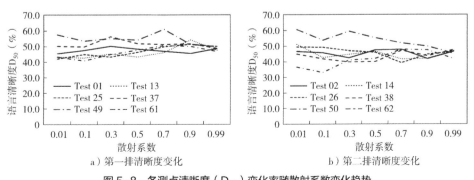

a）第一排清晰度变化　　　　　　　　　　　b）第二排清晰度变化

图 5-8　各测点清晰度（D_{50}）变化率随散射系数变化趋势

（图中不同线型代表不同位置的清晰度变化曲线）

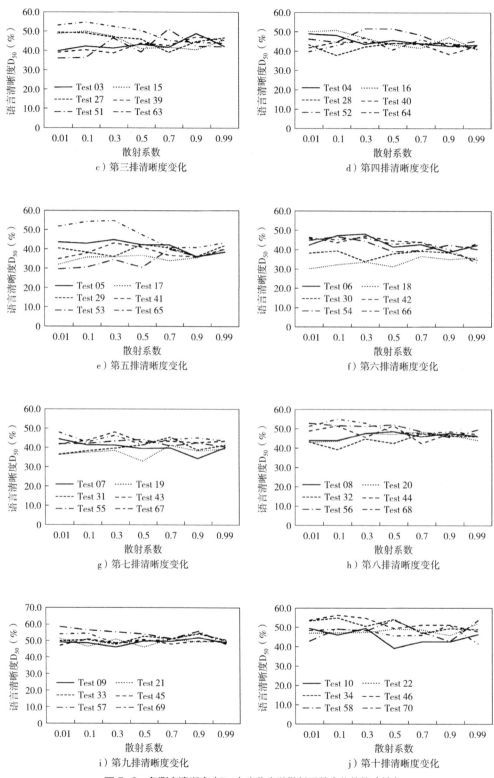

图 5-8　各测点清晰度（D₅₀）变化率随散射系数变化趋势（续）
（图中不同线型代表不同位置的清晰度变化曲线）

k）第十一排清晰度变化 l）第十二排清晰度变化

图 5-8　各测点清晰度（D_{50}）变化率随散射系数变化趋势（续）

（图中不同线型代表不同位置的清晰度变化曲线）

从图 5-8 可以看出，在侧墙散射系数增加的过程中，前九排的清晰度度随着从中心向侧墙移动过程中趋向于一致，即清晰度测点间值小于 0.05。后三排的计算值显示不同测点间的差距减小，但是仍然大于 0.05，并没有趋于一致。这一现象在清晰度的平面分布上也能体现，如图 5-9 所示。

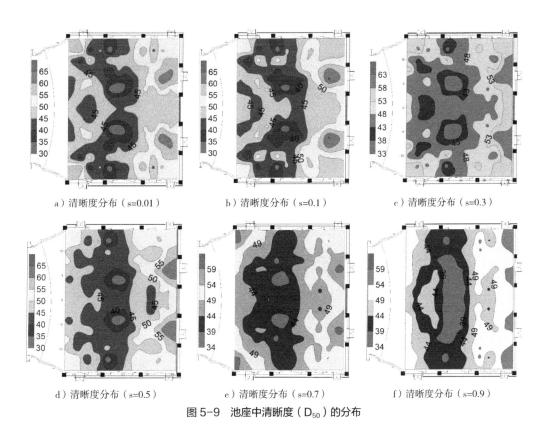

a）清晰度分布（s=0.01） b）清晰度分布（s=0.1） c）清晰度分布（s=0.3）

d）清晰度分布（s=0.5） e）清晰度分布（s=0.7） f）清晰度分布（s=0.9）

图 5-9　池座中清晰度（D_{50}）的分布

从图 5-9 可以看出，清晰度在池座的平面分布中呈现后区最高，前区次之，中间最低的特征。随着散射系数增加，前区和后区会逐步向中间区域"压缩"，最终形成三条"带状"分布。

g）清晰度分布（s=0.99）

图 5-9　池座中清晰度（D_{50}）
的分布（续）

5.2.4　侧墙散射系数对强度因子的影响

强度因子（G）是表征观众厅对声音大小支持度，其物理含义是指声源在观众厅中的声压级与同声源在消声室中 10m 处声压级的差值。前文研究结果显示当侧墙的散射系数发生变化时，池座强度因子的平均值没有发生变化。本次研究侧重于散射系数发生变化时强度因子在池座的分布状态。设定 1.0 dB 为评判是否发生改变的阈值。各测点变化量如图 5-10 和图 5-11 所示。

图 5-10 和图 5-11 显示，每排从中心侧墙移动过程中，强度因子会呈现不同程度的降低，且少部分测点的变化程度大于 1dB。从强度因子的池座分布图

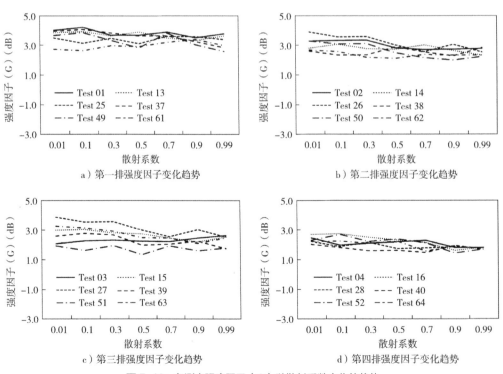

图 5-10　各测点强度因子（G）随散射系数变化的趋势

（图中不同线型代表不同位置的强度因子变化曲线）

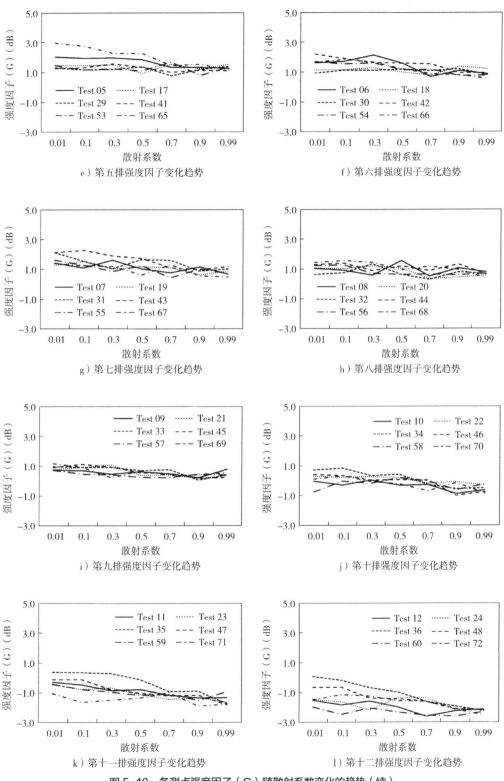

e）第五排强度因子变化趋势

f）第六排强度因子变化趋势

g）第七排强度因子变化趋势

h）第八排强度因子变化趋势

i）第九排强度因子变化趋势

j）第十排强度因子变化趋势

k）第十一排强度因子变化趋势

l）第十二排强度因子变化趋势

图5-10　各测点强度因子（G）随散射系数变化的趋势（续）

（图中不同线型代表不同位置的强度因子变化曲线）

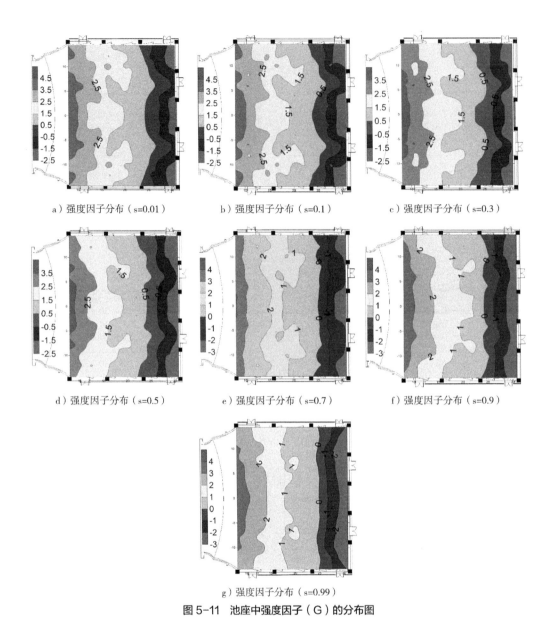

a）强度因子分布（s=0.01）　　　b）强度因子分布（s=0.1）　　　c）强度因子分布（s=0.3）

d）强度因子分布（s=0.5）　　　e）强度因子分布（s=0.7）　　　f）强度因子分布（s=0.9）

g）强度因子分布（s=0.99）

图5-11　池座中强度因子（G）的分布图

中可以看出，强度因子计算值由前往后呈现递减的趋势。以 1dB 为标准，大致分成七个平行的"带状"区域。在散射系数较低的情况下，受空间体型的影响，"带状"分区存在异形，当侧墙散射系数达到 0.99 时，带状分层比较明显。对于剧场空间而言，池座前区和后区的强度因子最大差值为 6.48dB，从池座中心向侧墙方向移动过程中，同排的强度因子差异小于 1dB，但是观众席池座中强度因子的分布并不是严格呈带状分布。由此可见，侧墙散射系数变化能对强度因子的变化产生影响，但是强度因子的整体变化趋势仍然受距离声源远近的影响。

5.3 侧墙散射系数对矩形空间音质参数分布的影响

在实际的观演空间中，影响空间体型的因素很多，例如，演出工艺要求设置的面光桥、耳光室等；应装修设计中美学要求设定的凹凸造型等；应视线要求而设定的坐席区的升起等。所有这些因素均造成观演空间的不规则，也影响到室内音质参数的分布。从前述研究可以看出，当剧院的侧墙散射系数发生变化时，池座区域的音质参数会发生变化，但是受到空间其他界面的影响，音质参数的平面分布不能与散射系数的变化直接对应。

本次研究中以矩形空间为例，研究侧墙散射系数对观众席音质参数的影响趋势。在矩形空间中所有的界面均为平面，且无倾斜面，可以认为矩形空间是一个最简单的体型。以矩形空间为例进行音质参数的平面分布分析，目的是研究在其余界面干扰最小的情况下，观察侧墙的散射系数对观众席音质参数分布的影响。

假设矩形空间为剧院，参照剧场空间中声源和测点分布的方式，设定坐标原点方形为舞台，在舞台的中心位置设置声源点，在观众席的半幅区域设置接收点。

5.3.1 侧墙散射系数对混响时间的影响

当侧墙散射系数发生变化时，观众席的平均混响时间会变短，因此，首先对每排测点中由中心位置向侧墙方向移动的过程中音质参数的变化进行分析，其次利用混响时间的分布图对观众席音质参数的整体分布进行分析，如图5-12和图5-13所示。

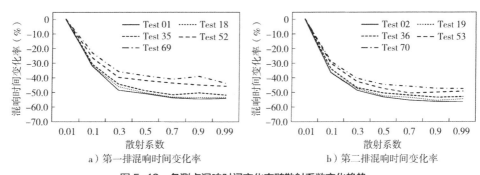

a）第一排混响时间变化率　　　　　　b）第二排混响时间变化率

图5-12　各测点混响时间变化率随散射系数变化趋势

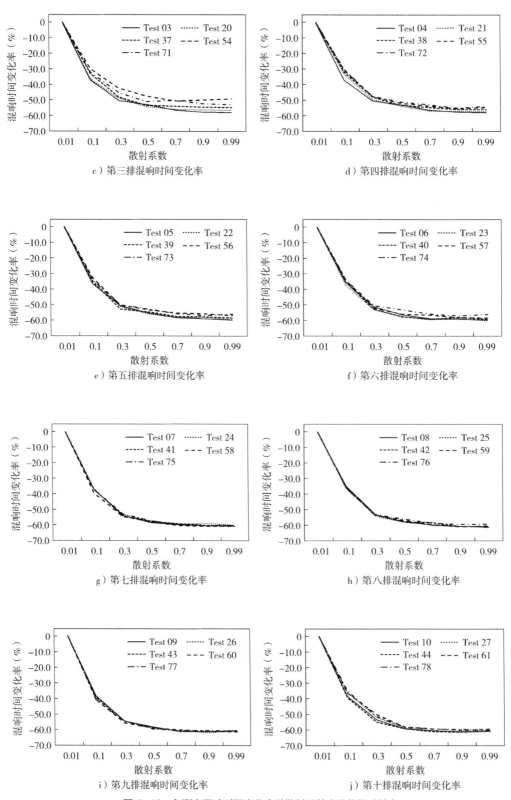

图 5-12　各测点混响时间变化率随散射系数变化趋势（续）

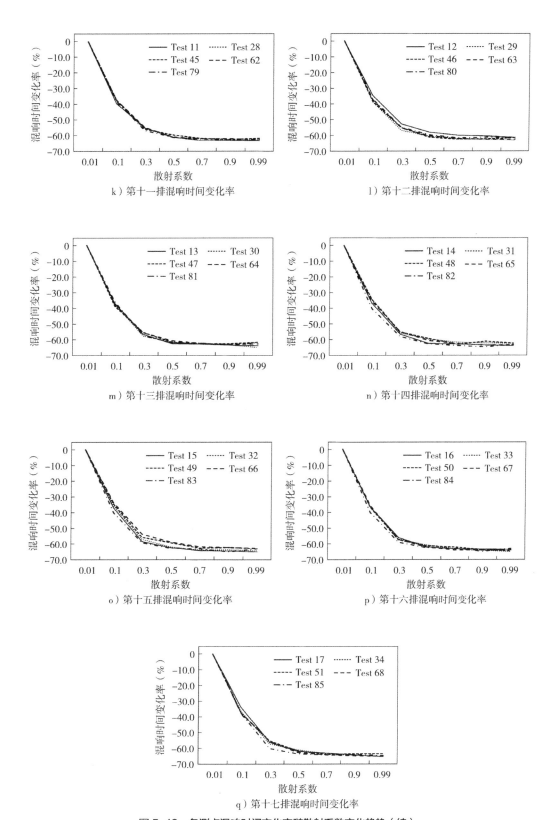

k）第十一排混响时间变化率

l）第十二排混响时间变化率

m）第十三排混响时间变化率

n）第十四排混响时间变化率

o）第十五排混响时间变化率

p）第十六排混响时间变化率

q）第十七排混响时间变化率

图5-12 各测点混响时间变化率随散射系数变化趋势（续）

图 5-12 显示，从每排的计算结果来看，全部测点的混响时间随散射系数增加均呈现混响时间变短的趋势，且变化率相似。前三排的最大变化率差异分别为 10.43%、9.07% 和 8.8%，均大于 5%，第四排及其以后的各排变化率差异均小于 5%，说明侧墙散射系数的变化能够造成观众席混响时间变短，最大变化率为 65%。前三排靠近中心区域和靠近侧墙区域的混响时间变化率存在明显差异，靠近侧墙位置的变化率大于中心区域的变化率。

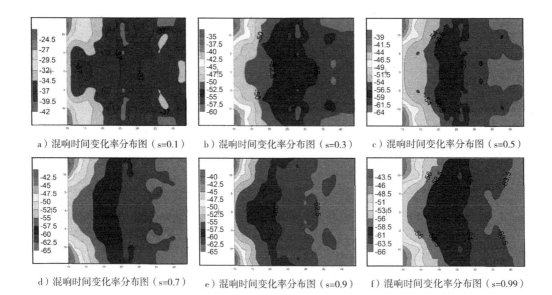

a) 混响时间变化率分布图（s=0.1） b) 混响时间变化率分布图（s=0.3） c) 混响时间变化率分布图（s=0.5）

d) 混响时间变化率分布图（s=0.7） e) 混响时间变化率分布图（s=0.9） f) 混响时间变化率分布图（s=0.99）

图 5-13　观众席中混响时间其变化率的分布

图 5-13 显示，从混响时间变化率的平面分布图来看，随着侧墙散射系数的增加，观众席混响时间平面分布大致出现由前往后的"带状"分布形式。受到空间前后墙的影响，在计算区域的角部会出现分布趋势的畸变，这也是前三排测点靠近侧墙位置变化幅度大的原因。随着侧倾散射系数增加，"带状"分布的趋势更明显。当散射系数大于 0.3 后，整体混响时间的变化趋势减缓，此结论与观众席平均值的变化率结论一致。

5.3.2　侧墙散射系数对早期衰变时间的影响

在矩形空间内，侧墙对早期衰变时间的影响与平鲁大剧院中的变化趋势相近，随着散射系数增加，整体呈现早期衰变时间下降的趋势，但波动较大。随着测点所在排的位置远离声源位置，EDT 的变化率的波动幅度会变小。EDT 变

化率与混响时间变化率存在相似的特性，即当侧墙散射系数大于0.3后，变化趋势会变缓，如图5-14和图5-15所示。

　　与剧场空间不同的是在矩形空间中，早期衰变时间的变化率均大于5%，由此可推断，当空间吸声非均匀分布时，空间扩散度的差异会对早期衰变时间产生明显的影响。在空间扩散度较高的空间内，侧墙散射系数变化对早期衰变时间影响不明显；在空间扩散度较低的空间内，侧墙的散射系数变化会对早期衰变时间产生明显影响。

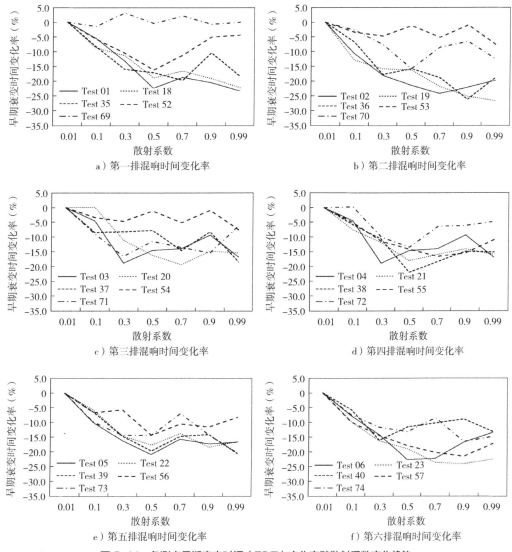

图5-14　各测点早期衰变时间（EDT）变化率随散射系数变化趋势
（图中不同线型代表不同位置的早期衰变时间变化率）

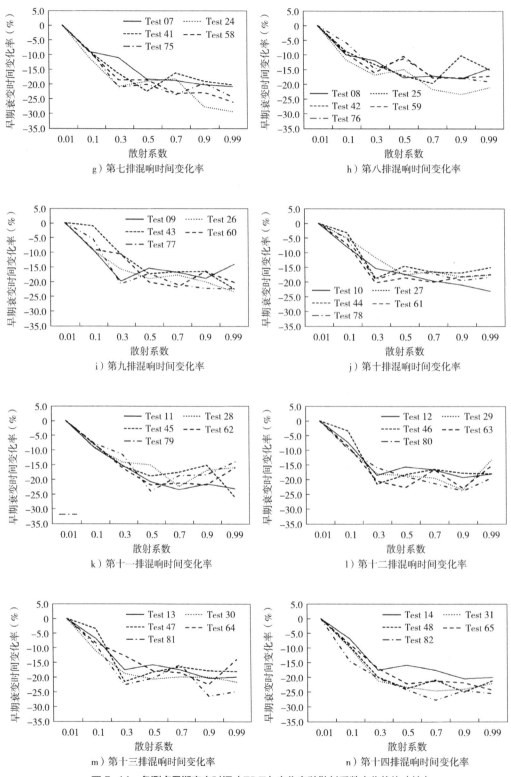

g）第七排混响时间变化率

h）第八排混响时间变化率

i）第九排混响时间变化率

j）第十排混响时间变化率

k）第十一排混响时间变化率

l）第十二排混响时间变化率

m）第十三排混响时间变化率

n）第十四排混响时间变化率

图 5-14 各测点早期衰变时间（EDT）变化率随散射系数变化趋势（续）

（图中不同线型代表不同位置的早期衰变时间变化率）

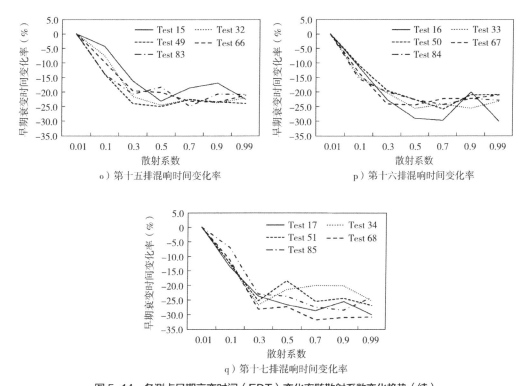

o）第十五排混响时间变化率　　　　　　　　p）第十六排混响时间变化率

q）第十七排混响时间变化率

图 5-14　各测点早期衰变时间（EDT）变化率随散射系数变化趋势（续）

（图中不同线型代表不同位置的早期衰变时间变化率）

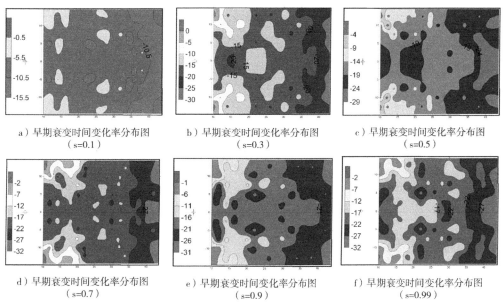

a）早期衰变时间变化率分布图　　　b）早期衰变时间变化率分布图　　　c）早期衰变时间变化率分布图
（s=0.1）　　　　　　　　　　　　（s=0.3）　　　　　　　　　　　　（s=0.5）

d）早期衰变时间变化率分布图　　　e）早期衰变时间变化率分布图　　　f）早期衰变时间变化率分布图
（s=0.7）　　　　　　　　　　　　（s=0.9）　　　　　　　　　　　　（s=0.99）

图 5-15　观众席中各点早期衰变时间（EDT）相对于散射系数为 0.01 状态变化率的分布

从图 5-14 和图 5-15 可以看出，在相同散射系数状态下，EDT 的平面分布大致呈现从前排往后排依次增大的趋势，但是在增大的过程中存在突变的现象，例如散射系数为 0.3 和散射系数为 0.5 的两个状态相比，观众席前区中心区域在0.3 状态下的变化率小于周边位置，当散射系数变为 0.5 后，其变化率反而会大于周边区域。第 4 章的研究结果显示，侧墙的散射会改变测量点在声音衰减的最初 100ms 内反射声的强度和时间，此范围和 EDT 的计算时间重合，因此 EDT的变化情况对侧墙散射系数的变化更敏感。在观众席的前区，靠近侧墙位置测点变化量小于靠近中线位置的测点；在观众席后区情况则相反，靠近侧墙区域的变化量会大于靠近中线位置的变化量。

5.3.3 侧墙散射系数对清晰度（D_{50}）的影响

随着剧场空间中侧墙散射系数增加，清晰度（D_{50}）由观众席前往后大致呈现"带状"分布，且每排的数值会随着散射系数的增加而趋向一致。在矩形空间内，当侧墙散射系数增加时，清晰度的变化趋势与剧场空间的情况不同。当侧墙散射系数增加时，在观众席前两排中，测点数值从侧墙往中心线方向依次降低，三排以后则无此现象，如图 5-16 所示。

从清晰度的平面分布图（图 5-17）中可以发现，观众席前区的角部数值明显高于其他位置，后区的角部则没有此现象；观众席前区的数值高于后区数值，且呈现从前往后的衰减现象。造成此现象的原因是由于声源距离观众厅前墙比较近，经前墙反射后的声音加强了前区的声能。当侧墙散射系数增加后，前区和后区之间的差异会变大，靠近侧墙位置测点的变化量大于靠近中线位置测点。

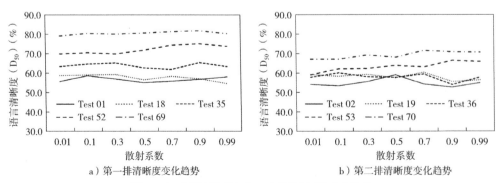

图 5-16 各测点清晰度（D_{50}）随散射系数变化趋势
（图中不同线型代表不同位置的清晰度）

a）第一排清晰度变化趋势　　　　b）第二排清晰度变化趋势

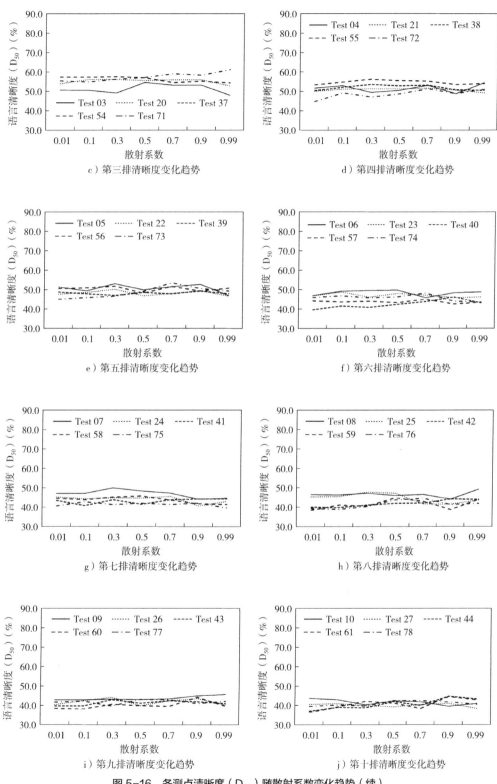

图 5-16 各测点清晰度（D$_{50}$）随散射系数变化趋势（续）
（图中不同线型代表不同位置的清晰度）

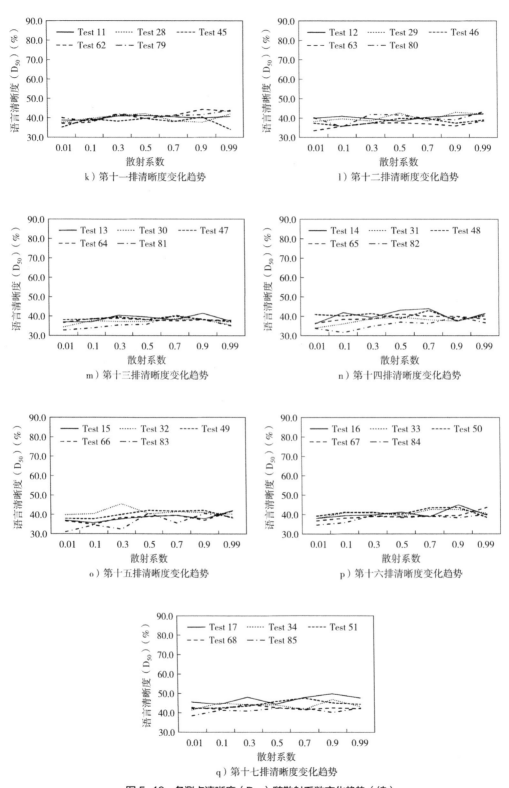

k）第十一排清晰度变化趋势

l）第十二排清晰度变化趋势

m）第十三排清晰度变化趋势

n）第十四排清晰度变化趋势

o）第十五排清晰度变化趋势

p）第十六排清晰度变化趋势

q）第十七排清晰度变化趋势

图 5-16　各测点清晰度（D_{50}）随散射系数变化趋势（续）

（图中不同线型代表不同位置的清晰度）

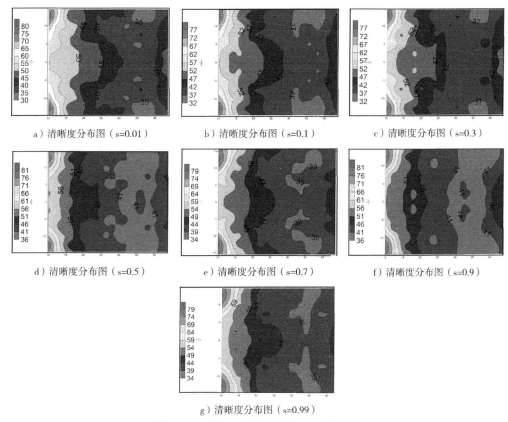

a）清晰度分布图（s=0.01）　　　b）清晰度分布图（s=0.1）　　　c）清晰度分布图（s=0.3）

d）清晰度分布图（s=0.5）　　　e）清晰度分布图（s=0.7）　　　f）清晰度分布图（s=0.9）

g）清晰度分布图（s=0.99）

图 5-17　观众席中清晰度（D_{50}）的分布图

5.3.4　侧墙散射系数对强度因子的影响

从计算结果（图 5-18）中可以看出，前六排的强度因子在不同散射系数条件下均会呈现中心位置向侧墙移动过程中数值增加的现象，六排以后的数值从

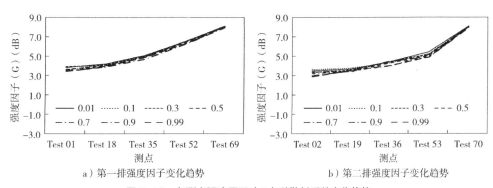

a）第一排强度因子变化趋势　　　　　　　　b）第二排强度因子变化趋势

图 5-18　各测点强度因子（G）随散射系数变化趋势

（图中不同线型代表不同位置的强度因子）

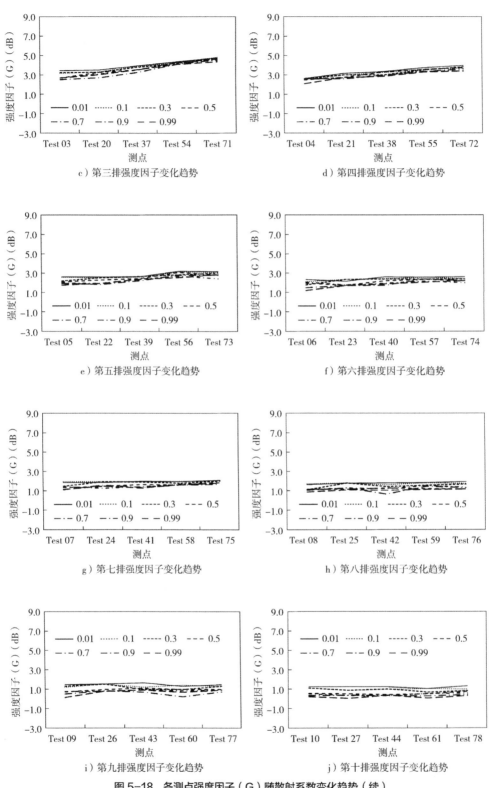

c）第三排强度因子变化趋势

d）第四排强度因子变化趋势

e）第五排强度因子变化趋势

f）第六排强度因子变化趋势

g）第七排强度因子变化趋势

h）第八排强度因子变化趋势

i）第九排强度因子变化趋势

j）第十排强度因子变化趋势

图 5-18　各测点强度因子（G）随散射系数变化趋势（续）

（图中不同线型代表不同位置的强度因子）

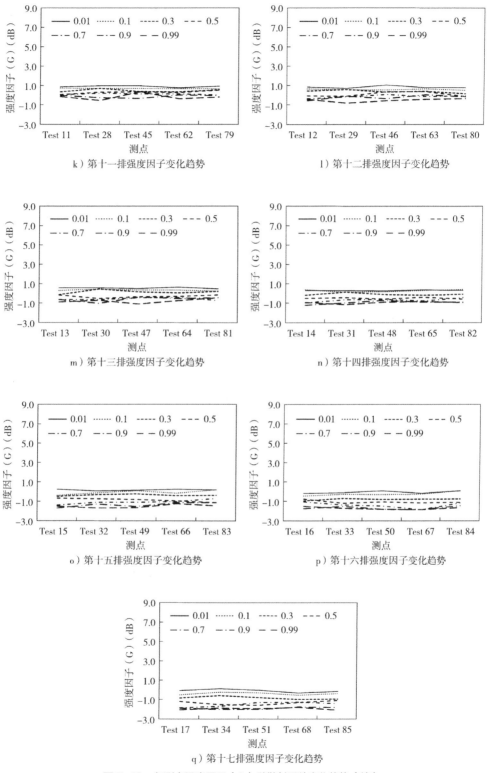

图 5-18　各测点强度因子（G）随散射系数变化趋势（续）

（图中不同线型代表不同位置的强度因子）

中心位置向侧墙移动过程则呈现水平的趋势。强度因子数值在从前排往后排移动过程中，数值会变小。在前述的强度因子数值的变化中，不同散射系数之间的差异不明显。由此可判断，在矩形空间中数值的变化趋势受空间体型影响较大，受侧墙散射系数影响较小。

从强度因子的平面分布图（图5-19）可以看出，观众席的强度因子分布呈现平行于舞台的"带状"形式，并且从观众席前区往后区递减，此现象是由于声音的随距离增加而衰减传播规律造成的。在舞台一侧观众席的角部出现强度因子的极大值，此情况是由于观众席前墙的反射声加强观众席一侧的声音能量造成的。

通过对上述五个状态的平面分布图对比可以发现，随着侧墙散射系数由0.01状态逐步变为0.99的过程中，观众席的每列强度因子变化量增加显著，每排的变化量变化不显著。散射系数由0.01状态逐步变为0.99的过程中，观众席中线位置测点前后强度因子差值由3.9dB增加到5.5dB；侧墙处强度因子差值由8.3dB增加到10.1dB。

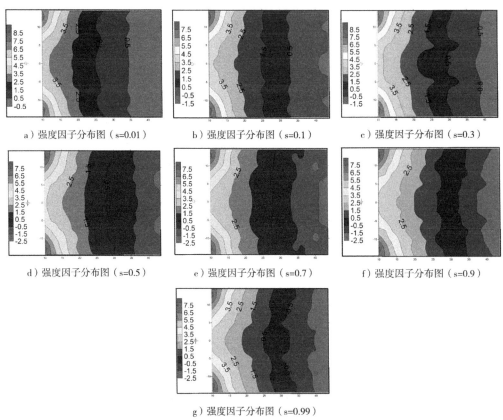

a）强度因子分布图（s=0.01）　　b）强度因子分布图（s=0.1）　　c）强度因子分布图（s=0.3）

d）强度因子分布图（s=0.5）　　e）强度因子分布图（s=0.7）　　f）强度因子分布图（s=0.9）

g）强度因子分布图（s=0.99）

图5-19　观众席中强度因子（G）的分布图

5.4　本章小结

本章中对剧场空间和矩形空间进行了音质参数平面分布的模拟计算和分析。分析结果显示，观演空间和简化的矩形空间内侧墙的散射系数变化均能够对混响时间（T_{20}）、早期衰变时间（EDT）、清晰度（D_{50}）和强度因子（G）等声学指标的平面分布产生影响。但是由于空间形式的差异，上述音质参数的平面分布差异较大。

（1）抽取一个剧场空间和矩形空间作为研究样本，并对模拟计算的参数设置和分析方法进行说明。

（2）在剧场空间中，音质参数受散射系数影响的变化主要有以下几点：

①混响时间变化率曲线波动较大，空间呈现零碎的"岛状"分布，池座中心区域的变化率最大。

②对早期衰变时间产生的影响呈现较大的波动，且无较为明显的规律。

③清晰度在低散射系数情况下差异较大，随着散射系数增加趋于一致。

④剧场空间中各排的强度因子在低散射系数情况下差异较大，随着散射系数增加趋于一致。

（3）在矩形空间中，音质参数受散射系数影响的变化主要有以下几点：

①混响时间变化率曲线则呈现光滑的曲线衰减，空间呈现较为规整的"带状"分布。

②早期衰变时间产生的影响呈现较大的波动，且无较为明显的规律。

③清晰度矩形空间中则不受散射系数影响。矩形空间中距离声源最近的两排且靠近侧墙位置数值高于靠近中线位置，随着测点远离声源，每排测点的清晰度会趋于一致。

④前六排强度因子会随着散射系数增加而增加，其余排数值会随着散射系数增加而减小，各排中不同测点的强度因子基本一致。

（4）剧场空间和矩形空间的计算结果显示，体型较为简单的矩形空间中音质参数随侧墙散射系数变化的规律性更强一些，参数的平面成"带状"分布，分布形式也相对完整。而剧场空间的规律性较差，参数的平面成"岛式"分布。本研究结果也与第4章的研究结果相互印证。

第 6 章

声学设计中散射的
设计策略

通过本次系统研究，对界面散射变化与音质参数之间的关系进行了探索；对古戏楼和现代剧场中不同位置界面散射系数对音质参数的影响进行分析；从空间体型、空间吸声、空间容积和界面散射四个因素，对混响时间的变化趋势进行了深入的探讨；对侧墙散射系数变化时，矩形空间和剧场空间中音质参数的平面分布进行了详细的分析。

从工程设计的角度而言，观演建筑的声学设计是一个综合建筑设计、装修设计和声学设计等多专业相互协调的设计过程。在设计过程中，既要兼顾建筑设计的合理性，又要兼顾装修设计的美观，还要达到声学设计要求。因此，在界面的散射设计中，需要通过对各因素进行综合分析后确定扩散体的形式和布置方式。最终的设计成果也许从单一因素角度而言并不一定是最佳的，但是在综合各专业的设计后，应该是一个最优结果。这就需要在声学设计中对空间体型、界面吸声和界面散射等因素之间的关系有一个明确的梳理。

根据观演建筑的声学设计的三个阶段进行分析：

第一阶段是空间体型的设计，此阶段的设计为声学设计提供一个基础环境，而且影响着后续的声学设计工作；

第二阶段是界面的参数设计，在此阶段是根据声学计算确定每个界面的声学参数；

第三阶段是界面的详细做法设计，在此阶段是根据计算结果确定不同界面的具体做法。

根据前述研究结果，明确提出对空间体型设计、吸声和散射的空间分布的设计和散射系数的设计三者之间的关系，为建筑声学设计中的扩散设计提供参考和设计依据。

6.1 体型的设计策略

6.1.1 声学设计中空间体型设计

空间体型设计是建筑声学设计中很重要的环节。在空间体型的设计中首先需要做的是通过体型调整消除可能出现的声聚焦等声学缺陷。本研究结果表明，不同的空间体型中，侧墙散射系数的变化对音质参数尤其是混响时间的影响不同。当界面散射系数增加时，各空间的混响时间会与混响室的混响时间趋于一致，即界面散射系数增加能够增加室内声场的扩散程度。不同体型的空间扩散度会影响到界面散射数对混响时间的影响。该研究结果对提高室内声场的扩散程度提供了理论指导。对于空间体型的空间扩散度的判断可以通过其与矩形空间相比较，以墙面和顶面同时调整形状得到的扩散效果最好，墙面或吊顶单独调整的情况次之。

因此，从混响时间计算角度而言，除了界面吸声系数的影响以外，空间体型和界面散射系数共同对混响时间产生影响。体型的空间扩散度高，混响时间达到稳定状态所需的界面散射较低；反之，体型的空间扩散度低，混响时间达到稳定状态所需要的界面散射系数较高。

在空间体型设计中，为提高室内声场的扩散程度，降低混响时间达到稳定状态所需的散射系数，首选墙面和顶面同时调整，其次是仅对墙面或顶面进行调整。

建筑声学设计中音质参数的分布是一个重要的指标，理想的状态是观众席所有位置均有良好的音质，但是受实际情况影响这一目标很难达到。在以往对音质参数平面分布的认知通常为概念性和经验性的结论，数据精度低，未从理论上进行变化规律的分析。

本研究针对空间侧墙散射系数发生变化过程中观众席参数的变化情况进行了详细分析，系统地分析了不同位置测点间音质参数随散射系数变化的规律和音质参数的平面分布随侧墙散射系数增加而产生的变化规律。

研究结果显示，当矩形空间和剧场空间采用同样的材料布置方式进行设计时，剧场空间观众席的混响时间和早期衰变时间的变化量均小于矩形空间。虽然剧场空间内的音质参数分布规律性较差，但是观众席的不同位置之间的音质参数差异较小。相反，在矩形空间内的音质参数分布规律性较强，但是观众席

的不同位置之间的音质参数差异较大。因此，在观演建筑的音质设计中，为提高音质参数在观众席分布的均匀性，宜采用类似剧场空间的空间扩散度较高的空间。

6.1.2　声学设计中侧墙扩散体的布置方式

通过对不同剧场空间中侧墙的形态结合不同剧场空间内混响时间变化率曲线进行分析可知，混响时间变化大于 10% 的两个剧院（甘南大剧院和平鲁大剧院）的共同特点是侧墙中耳光室和楼座前沿之间的空间较大。混响时间变化小于 10% 的五座剧院中大庆大剧院、福建大剧院、菏泽大剧院和金昌大剧院的楼座前沿与耳光室相连，洛阳大剧院的楼座前沿和耳光室之间没有直接连接但是也有横向突出墙面的装饰物。

综合分析，如果观众席两侧墙声源点高度以上部分墙面的形状能够将声音直接反射至观众席，则侧墙散射系数变化对观众席混响时间影响较小；如果侧墙的造型不能将声音直接反射值观众席，则墙散射系数变化对观众席混响时间影响较大，而且临界散射系数较大，约为 0.3~0.44。

在大庆大剧院、福建大剧院、菏泽大剧院、金昌大剧院和洛阳大剧院中，向前延伸至耳光室的楼座部分能够将声音反射至观众席，因此，侧墙散射系数变化对观众席混响时间对较小，而且临界散射系数较低，约为 0.03~0.11。

恭王府戏楼侧墙虽然没有楼座，也没有扩散体，但是戏楼的侧墙最大高度仅为声源点高度的 3.5 倍。正乙祠戏楼、湖广会馆戏楼和安徽会馆戏楼均采用了附阶的方式增加了室内面积，一层的侧墙高度与声源点高度相近，侧墙的散射系数对观众席混响时间影响大于 10%，与甘南大剧院和平鲁大剧院等类似。

而对于甘南大剧院和平鲁大剧院，楼座和耳光室之间有较大的墙面，虽然也设有扩散体，但是该扩散体无法同楼座一样，能将声音直接反射至观众席，因此侧墙散射系数变化对观众席混响时间对较大。

研究表明，在观演空间的声学设计中，楼座沿着侧墙向前延伸至耳光室的设计方式和竖向设置扩散体的方式对混响时间的影响存在显著差异。将侧墙位置的楼座部分视为扩散体，则在扩散体横向布置情况下，观众席混响时间受侧墙的散射系数影响较小。因此，从混响时间控制角度而言，如果在侧墙的散射系数较低（散射系数小于 0.1）的情况下达到混响时间的稳定状态，扩散体宜横

向布置。在侧墙散射系数较高（散射系数大于 0.3）的状态下，侧墙的扩散体横向布置和竖向布置均可，但是扩散体横向布置方式引起的混响时间变化率小于扩散体竖向布置的方式。

混响时间控制是观演空间声学设计中最为重要的一部分工作，但是在声学设计中还需要考虑清晰度、侧向声能和强度因子等其他音质参数，因此在声学设计中，需要根据观演空间的具体情况对扩散体的布置方式进行详细的分析和计算。

6.2　界面参数的设计策略

6.2.1　声学设计中散射的空间分布设计策略

通过分析可知，不同位置界面的散射系数增加对观众席的混响时间影响不同。其中，顶面的散射系数变化造成的混响时间变化远远小于侧墙的散射系数增加造成的混响时间变化。在以往研究中均提到增加界面散射计算能够提高声学设计的准确性，同时也提到界面散射有助于提高音质的主观感受。但本次研究通过对不同单独界面的散射系数对音质参数影响的对比发现，侧墙的散射系数对音质参数的影响大于其余界面。吸声量的空间分布不均匀是大多数空间的实际情况，以剧场空间为例，吸声主要集中在地面。在此空间中，吸声的不均匀分布能够降低空间的扩散度。在此情况下，各界面的散射系数对混响时间产生的影响差异较大。不同界面散射系数变化引起的最大变化率见表 6-1 和表 6-2。

不同空间散射系数分布对混响时间变化量的影响　　　表6-1

空间扩散度	空间体型	界面是否有造型	吸声分布	散射位置	最大变化率
Ⅰ级空间	矩形空间	无	均匀布置	均匀布置	-25.0%
			坐席区吸声（0.5）	侧墙散射	-54.0%
				顶面散射	-24.0%
				地面散射	-17.0%
Ⅲ级空间	墙面和顶面倾斜	无	均匀布置	均匀布置	-15.0%
			坐席区吸声（0.5）	侧墙散射	-64.0%
				顶面散射	0.4%
				地面散射	-4.0%

在简化空间中，在空间扩散度为Ⅰ级和Ⅲ级的空间中，当界面的吸声和散射布置方式不同时，混响时间的最大变化量存在较大差异。两个空间中最大的变化量出现在坐席区吸声系数为0.5，侧墙布置散射的状态下。空间扩散度为Ⅰ级的空间内混响时间最大变化率为54.0%，空间扩散度为Ⅲ级的空间中混响时间最大变化率为64.0%。

在剧场空间中，混响时间的最大变化率同样出现在侧墙的散射系数变化过程中。与简化空间的变化趋势不同的是在剧场空间中侧墙扩散体横向布置和竖向布置同样也会对混响时间的最大变化率产生显著的影响，数据详见表6-2。

以地面吸声系数较高为例，墙面和顶面的散射系数同时调整，对混响时间影响最大，单独调整墙面散射系数对混响时间影响次之，单独调整顶面或地面的散射系数对混响时间影响最小。与已建成观演空间的验证计算结果表明，合理的界面散射系数设置能够提高计算值和实测值的一致性。

在观演建筑的声学设计中，可根据此规律结合装修设计方案，合理确定界面散射的布置方式。

剧场空间散射系数分布对混响时间变化量的影响　　　　　　表6-2

空间扩散度	空间体型	界面是否有造型	吸声分布	散射位置	最大变化率
马蹄形剧场	甘南大剧院	纵向扩散造型	坐席区吸声	侧墙散射	−16.7%
				顶面散射	−9.6%
	大庆大剧院	横向扩散造型	坐席区吸声	侧墙散射	−9.7%
				顶面散射	−3.0%
	福建大剧院	横向扩散造型	坐席区吸声	侧墙散射	−8.0%
				顶面散射	−0.9%
矩形剧场	平鲁大剧院	纵向扩散造型	坐席区吸声	侧墙散射	−12.0%
				顶面散射	−3.8%
	洛阳大剧院	横向扩散造型	坐席区吸声	侧墙散射	−9.1%
				顶面散射	−4.8%
	菏泽大剧院	横向扩散造型	坐席区吸声	侧墙散射	−8.2%
				顶面散射	−1.1%
	金昌大剧院	横向扩散造型	坐席区吸声	侧墙散射	−3%
				顶面散射	−5.28%

6.2.2 界面散射系数和混响时间变化率的定量关系

研究还发现，在不同的吸声系数条件下，混响时间会随着散射系数的增加而呈现不同的变化趋势，为便于不同吸声系数状态下的混响时间变化趋势可进行比较，仍然采用混响时间变化率来表示混响时间的变化情况。空间体型和吸声材料的空间分布对混响时间的变化幅度均会产生影响。在空间扩散度分别为Ⅰ级、Ⅱ级、Ⅲ级和Ⅳ级的空间中，确定界面吸声系数不变，在不同界面吸声系数条件下混响时间变化率随散射系数的变化曲线如图6-1所示。

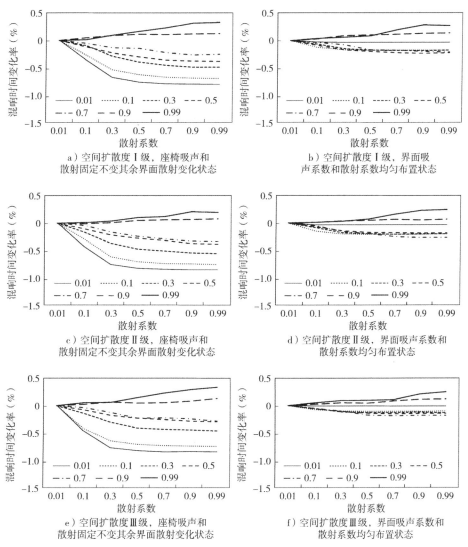

图6-1 不同界面吸声系数条件下混响时间变化率随散射系数的变化曲线

（图例中数值为吸声系数）

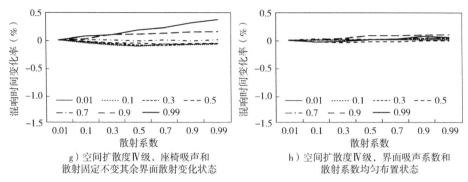

g）空间扩散度Ⅳ级、座椅吸声和
散射固定不变其余界面散射变化状态

h）空间扩散度Ⅳ级、界面吸声系数和
散射系数均匀布置状态

图 6-1　不同界面吸声系数条件下混响时间变化率随散射系数的变化曲线（续）

（图例中数值为吸声系数）

上述混响时间变化率和散射系数之间的定量关系说明在混响时间计算中散射系数对混响时间的影响规律，为提高观演建筑中音质设计的准确性提供了参考依据。

6.3　界面散射做法的设计策略

6.3.1　声学设计中的临界散射系数

界面临界散射系数的提出为观演空间中界面的散射设计提出指导原则。从混响时间的角度而言，当界面的散射系数大于临界散射系数后，混响时间的变化量小于 5%，可视为混响时间不再变化。

通过对临界散射散射系数的研究结果可知，空间体型、界面吸声系数、吸声和散射材料的分布均会对临界散射系数产生影响。临界散射系数可以作为声学设计中侧墙散射系数的确定原则。研究中还发现吸声系数的变化对混响时间的影响最大，当吸声系数为确定值不变时，散射系数、空间体型和声学参数的空间分布变化才可以对混响时间产生显著的影响，各因素对混响时间的影响关系见图 6-2。

可以发现，在本次纳入研究范围的各项对混响时间产生影响的因素中，吸声系数和散射系数是定量变量，空间体型、扩散体形式和声学参数的空间分布属于定性变量。这些定性变量的变化会引起空间内声场扩散程度的变化，进而影响到散射系数变化对混响时间的影响。所有的影响因素最终都会影响到界面的临界散射系数，当界面散射系数大于临界散射系数后，界面散射对混响时间

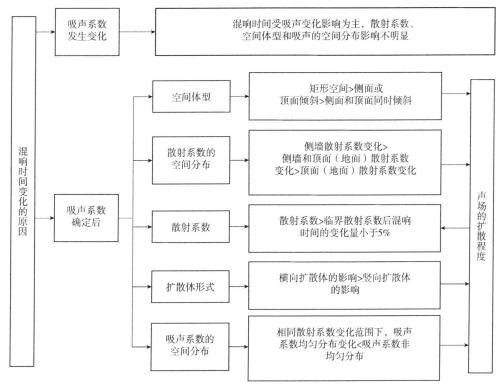

图 6-2　不同因素与混响时间变化之间的关系

的影响会达到一个稳定的状态。因此，在声学设计中的界面散射设计需要根据吸声系数、空间体型等因素综合衡量确定合理的临界散射系数。

通过对临界散射散射系数的研究结果可知，不同体型空间中，临界散射系数不同，但临界散射系数存在如下规律：

①在剧场空间中临界散射系数和观众厅侧墙下部表面的扩散形式有关，侧墙存在突出墙面的横向扩散体的状态下临界散射系数明显小于无横向扩散体的状态。

②在吸声和散射均布的空间中，界面无散射体的状态下，临界散射系数受空间扩散度的影响。在空间扩散度为Ⅰ级、Ⅱ级和Ⅲ级的空间中，临界散射系数为 0.3，在空间扩散度为Ⅳ级的空间中临界散射系数为 0。

③古戏楼侧墙的临界散射系数为 0.27~0.37。

因此在观演空间设计中，当界面散射系数超过临界散射系数时，增加的扩散作用已经不再明显。对于侧墙有横向扩散体的空间，侧墙散射系数达到 0.3 即可，对于侧墙为竖向扩散体的空间而言，侧墙散射系数需要达到 0.5。对于墙面

没有扩散体的矩形空间，侧墙散射系数要高于0.8。墙面没有扩散体的异形空间，侧墙散射系数要高于0.7。在观演建筑的声学设计中，可以根据散射系数的要求选择相应的扩散体形式。

6.3.2 常见扩散体的做法及对应的散射系数

国内已经针对不同形式的扩散体进行了一系列的测试研究，为声学设计中界面散射系数的设计提供了参考数据。图6-3中给出了五组不同扩散体的形式，图6-4和表6-3中给出了不同扩散体的散射系数测试数据。扩散体的散射系数大小受到扩散体的形状、扩散体凹凸起伏的尺寸等因素影响。对于MLS（Maximum Length Sequence）扩散体和QRD（Quadratic Residue Diffusor）扩散体的扩散系数还受到凹槽的深度（或宽度）排列顺序的影响。

a）（花纹厚度10mm）　　　　　　b）（花纹厚度6mm）

c）

d）

单元高度依次为：0、20、80、180、320、160、40、300、260、260、300、40、160、320、180、80、20、0。（单位：mm）

e）

图6-3　不同的扩散体形式

（a为扩散体01花纹厚度10mm，b为扩散体02花纹厚度6mm，c为扩散体03及剖面图，d为扩散体04及剖面图，e为扩散体05及剖面图）（清华大学建筑环境检测中心供图）

不同形式扩散体的散射系数 表6-3

	125	250	500	1000	2000	4000	平均散射系数
扩散体 01	0.00	0.00	0.03	0.06	0.13	0.48	0.13
扩散体 02	0.01	0.00	0.03	0.06	0.03	0.06	0.04
扩散体 03	0.02	0.00	0.05	0.06	0.33	0.43	0.13
扩散体 04	0.00	0.00	0.26	0.69	0.36	0.91	0.35
扩散体 05	0.15	0.36	0.69	0.60	0.78	0.54	0.52

注：数据来自清华大学建筑环境检测中心。

图6-4 不同形式扩散体的散射系数

6.4 本章小结

本章通过本次研究得到的一些结论，对观演空间的音质设计提出了针对性的设计策略，并对空间体型设计、吸声和散射的空间分布设计和界面散射系数的设计策略三个方面分别阐述。

1）空间体型的设计方法

在空间体型方面，提出了空间扩散度的概念。可在声学设计之初，根据空间体型与矩形空间的差异确定该体型的空间扩散度，根据空间扩散度可对混响时间的准确性进行预判。为提高室内声场的扩散程度，首选墙面和顶面同时调整，其次是仅对墙面或顶面进行调整。为提高观众席音质参数的均匀性，宜采用剧场空间等空间扩散度较高的空间形态。

观演空间中声源点高度以上侧墙扩散体横向布置方式和竖向布置方式对混响时间的影响存在显著差异，因此，在声学设计中需要对扩散体的布置方式进行详细的计算和分析。

2）界面参数的设计策略

在观演空间中地面为较高吸声的情况下，墙面和顶面同时调整散射系数的做法对混响时间影响最大，单独调整墙面散射系数对混响时间的影响次之，单独调整顶面或地面的散射系数对混响时间影响最小。

给出了不同状态下界面散射系数和混响时间的定量关系，可作为声学设计中散射系数确定的原则。

3）界面散射做法的设计策略

在本次研究发现，当散射系数达到临界散射系数后，空间内的混响时间可视为不再有明显变化。临界散射系数的高低受空间扩散度和扩散体形式影响。在有扩散体的空间中，侧墙有横向扩散体的临界散射系数低于竖向扩散体的临界散射系数；在无扩散体的空间中，较高空间扩散度空间的临界散射系数低于较低空间扩散度空间的临界散射系数。为满足声学设计的具体操作中扩散体做法的选择，文中给出了部分经过测试的扩散体做法和相应的散射系数。

第 7 章

总结与展望

研究结论
不足和展望

7.1 研究结论

本次研究以几何声学为研究方法，采用计算机模拟的方式对观演空间的空间体型、空间容积等各项空间因素变化对界面散射系数和音质参数之间关系的影响进行了详细的分析和研究，总结了各项空间因素对其的影响规律。本研究结果适用于以几何声学为技术手段进行观演空间的空间体型、空间容积、空间吸声和界面散射等因素的研究和设计工作。本次研究中使用的 CATT 模拟软件已被众多研究者进行过准确性验证。

本研究的目的是计算和分析界面散射系数与空间音质参数之间的关系，并为实际音质设计提出指导意见。

本研究通过三个部分深入研究并总结了不同空间因素对界面散射系数和观众厅音质参数之间关系的影响，研究结论包括以下三个方面：

1）阐明了观演空间中不同界面散射对音质参数的影响

通过对恭王府等四座戏楼进行计算发现，侧墙的散射系数增加能够降低观众席混响时间，其余界面散射系数变化对混响时间无影响。各界面散射系数变化对早期衰变时间和强度因子无影响。

通过对七座新建的大剧院进行计算发现，在上述样本的空间界面中，侧墙的散射对观众席的混响时间、早期衰变时间、清晰度和强度因子均能产生影响，其中对混响时间的影响最为明显，且规律性较强，对其他参数产生影响较小，但无明显规律性。在侧墙散射系数增加的过程中，观众席的混响时间会降低，降低的幅度从 5.6% 至 16.4% 不等，幅度的大小受观众厅空间体型、吸声材料的分布等因素的影响。通过对新建剧院敏感点的脉冲响应进行分析发现，当侧墙的散射系数发生变化时，会削弱到接收点脉冲响应中 20~140ms 范围内的反射声强度，并改变反射声能量在空间和时间上的分布。

2）揭示了不同空间体型、空间吸声、空间容积和散射系数等因素对混响时间的影响

通过对不同空间体型、空间吸声、空间容积和散射系数等因素对混响时间的影响研究发现，当吸声系数均匀分布时，空间体型对界面散射系数和混响时间之间的关系影响较大。根据其影响程度可将空间扩散度分为Ⅰ级（矩形空间）、Ⅱ级（墙面或顶面倾斜的空间）、Ⅲ级（墙面和顶面倾斜的空间）和Ⅳ级（混响室）。随级数增加，界面散射系数对混响时间的影响力变小。

在吸声系数和散射系数均布的状态下，空间容积变化不会对界面散射系数和音质参数之间的关系产生影响。

在空间吸声均匀分布的情况下，不同空间吸声量（界面吸声系数分别为 0.1、0.3 和 0.5）状态下，界面散射系数变化引起的混响时间变化率差异小于 5%，可视为无影响。吸声材料的不均匀分布对界面散射系数和混响时间的关系有较大影响。吸声材料是否均匀布置对混响时间变化率影响能达到 60% 左右，而散射系数是否均匀布置对混响时间变化率影响仅为 2%~5% 左右。

在以上的研究中均出现一个关键的散射系数，即当界面散射系数达到 0.3 左右时，混响时间的变化就会呈现变缓的趋势，由此以后的变化率差异小于 5%，定义此散射系数为临界散射系数。

从空间体型、声能在时间轴上的分布变化和吸声效率三个角度对散射系数增加而引起混响时间变短的原因进行了推测，同时分析了不同因素对混响时间的影响权重。

3）揭示了不同空间体型中侧墙散射系数变化对音质参数平面分布的影响

以剧场空间和同容积矩形空间为样本，在观众席密布接收点，根据计算结果绘制侧墙散射系数增加的情况下，观众席各测点音质参数随散射系数变化曲线和音质参数分布图。从分布图中可以看出矩形空间侧墙散射系数的增加引起的混响时间变化率曲线较剧场空间的变化率曲线更为光滑且规律性更强。矩形空间混响时间的平面分布也比剧场空间的规律性更强。两个样本计算得到的早期衰变时间、清晰度和强度因子的规律性差异较大。

研究结果显示，在假定的各种形态的观演空间内，声场的扩散状态受空间扩散度、界面散射系数和界面吸声系数及其分布共同影响。两侧墙的散射状态对观众席的音质参数能产生明显的改变作用。如果观演空间的固有空间扩散度

较高，例如墙面和顶面不存在平行面的情况下，侧墙的散射变化与观众席的音质参数之间关系的规律性较差。如果空间固有的扩散度较低，例如矩形空间，则侧墙散射与音质参数的变化关联的规律性较强。

研究阐明了界面散射对音质参数的影响趋势。其中空间扩散度、临界散射系数和扩散体布置方式等均为提高声学设计中混响时间计算的准确性提供了依据。音质参数的平面分布为声学设计中的音质的精细化预测提供了指导方向。

7.2　不足和展望

本次研究仅探讨了界面散射系数和观众席音质参数之间的关系，提出了音质参数随界面散射系数变化的规律，为音质设计提出了相关的设计策略。然而本文也存在一定局限性，比如，在本研究中采用计算机模拟的方法对上述议题进行研究，受计算机模拟原理的限制，本文仅对中高频部分（500~2000Hz）进行了音质分析，在厅堂音质中低频部分音质参数随散射系数的变化规律、界面散射变化和音质的主观评价之间的关系尚需要深入的研究。

1）界面散射和音质主观评价之间的关系

在本文的研究中发现当界面散射系数增加时，听音点的脉冲响应会发生明显的变化，部分强反射声弱化，取而代之的是该反射声时间点前后时域范围内的众多低声压级反射声。从听音角度而言，脉冲响应中的反射声序列决定了音质特点，因此，散射系数变化所引起的脉冲响应中反射声序列的变化会对音质的主观评价产生明显的影响，有必要采用主观试听等方式再对界面散射系数和音质的主观评价之间的关系进行研究。

2）散射系数对低频部分音质参数影响

在观演空间音质的主观评价中低频部分是不可或缺的。低频混响时间会影响到听音的温暖感、浑厚感和包围感。从几何声学的角度分析，对低频声能的散射需要较大尺寸的扩散体。从工程实践方面而言，音质设计中常用的扩散体在低频部分的散射系数较低。因此，有必要对界面散射和低频部分音质参数变化的关系进行深入的分析。

3）小空间中界面散射对音质参数的影响

本研究的研究样本中容积最小的样本为恭王府戏楼，室内容积为 $2414m^3$，对于容积较小且音质要求较高的空间，如录音室、演播室等并未包含在本次研究范围。受该类空间容积较小的影响，更容易出现低频染色，使声音失真的问题，因此，界面扩散显得尤为重要，此问题有待进一步的研究。

4）超大空间中界面散射对音质参数的影响

随着建筑技术的提高，超大型观演空间频繁出现，例如，福建贵安大剧院室内容积为 $140000m^3$，厦门海峡大剧院室内容积 $270000m^3$，已远远超出本研究的容积上限 $30000m^3$。因此有必要对超大空间中界面散射和音质参数之间的关系进行进一步研究。

5）界面散射对特殊空间中音质参数的影响

本研究中选取的样本均为常规空间，并未包含穹顶、半球等特殊空间。在以往的声学设计中均会提到此类空间需要通过界面散射消除声聚焦现象，但是尚无理论可用来指导何种界面的散射设计可消除声学缺陷，此问题有待深入研究。

附录　大庆剧院声学测试报告（节选）

测试项目：大庆市文化中心声学指标验收

　　　　　　大剧院验收结果

测试内容：混响时间；声场分布；主观评价相关参数

测试依据：《厅堂混响时间测量规范》GBJ 76—1984

　　　　　　《厅堂扩声特性测量方法》GB/T 4959—1995

测试时间：2007 年 7 月 5 日

测试地点：大庆市文化中心现场

测试结论：

1. 检测状态为：大剧院内天花、墙面和地面装修完毕，防火幕升起，座椅安装完毕，升降乐池升起，音乐反射罩折叠收起并移至舞台后台；主舞台上方落下多道幕布，两侧台放下 14 道边幕落地，舞台后台处放下黑色布景幕布，模拟演出状态。在此状态下，检测结果为，大剧院建声空场混响时间（中频 500Hz）池座为 1.66s，三层楼座为 1.52s，四层楼座为 1.61s，频率特性中高频平直，低频略有提升。大剧院演出时坐满 70% 的观众，依据座椅生产厂家浙江大丰椅提供的该歌剧院座椅空满场吸声量实验室测量数据，满场混响时间将比空场缩短 0.1~0.2s，达到设计指标（中频 500Hz）1.4 ± 0.1s。

大剧院电声空场混响时间（中频 500Hz）池座为 1.75s，三层楼座为 1.59s，四层楼座为 1.79s，频率特性中高频平直，低频略有提升，满足会议、演出的扩声使用要求。

2. 录音室装修完毕，验收测试混响时间（中频 500Hz）0.63s，达到设计要求。

琴房装修完毕，抽样检测，其中一间大琴房混响时间（中频 500Hz）0.24s，一间小琴房混响时间（中频 500Hz）0.24s，琴房均达到设计指标。排练厅装修完毕，验收混响时间（中频 500Hz）1.26s，达到设计指标。

3. 观众厅内主要区域建声声场分布不均匀度在 6dB 以内，满足设计要求。电声声场分布不均匀度在 8dB 以内，达到《厅堂扩声系统设计标准》GB/T 50371—2006 要求。

4. 观众厅坐席区清晰度指标均大于 0.4 以上，表明观众厅内自然声音质清晰明亮，均能较好地满足会议和文艺演出的使用。

5. 观众厅坐席区池座、楼座明晰度指标均能满足 –1~4dB 以内，表明厅内明晰度较好，有利于乐队演出对音乐层次感的表现。

6. 观众席快速语音传输指数 RASTI 代表了传声过程中语言信息量的保真度，检测结果为 0.54，表明声场信息保真度良好，达到声学设计要求。

7. 观众厅舞台空调系统关闭状态，观众厅背景噪声检测结果达到 NR–20 指标。观众厅和舞台空调系统全开运行时，观众厅背景噪声达到 NR–25 指标。观众厅和舞台空调系统全开运行，舞台背景噪声达到 NR–25 指标。排练厅空调系统运行时，背景噪声检测达到 NR–15 指标；录音室空调系统运行时，背景噪声检测达到 NR–15 指标；琴房空调系统未运行时，背景噪声达到 NR–15 指标。

8. 音乐反射罩组装搭建需要较长时间，由于现场原因未能测试音乐反射罩使用状态时的参数。剧院使用音乐反射罩时，混响时间会增加 0.2s 左右，将满足交响乐队（含合唱队）的演出使用。

验收内容与结果：

（一）大剧院建声混响时间：

倍频带（Hz）	125	250	500	1000	2000	4000
观众厅池座	2.19	1.70	1.66	1.55	1.41	1.34
观众厅三层楼座	1.98	1.69	1.52	1.45	1.41	1.30
观众厅四层楼座	2.18	1.69	1.61	1.60	1.45	1.39
舞台	1.74	1.48	1.52	1.49	1.35	1.32

（二）建声声场均匀度分布：

倍频带（Hz）	125	250	500	1000	2000	4000
池座	5.9	5.8	5.3	5.9	5.7	5.6
三层楼座	5.7	6.0	4.5	2.6	4.6	2.8
四层楼座	4.7	2.6	4.5	2.6	3.3	2.5

（三）清晰度指标（D_{50}）：

倍频带（Hz）	125	250	500	1000	2000	4000
观众厅	0.46	0.49	0.45	0.46	0.48	0.50

（四）明晰度指标（C_{80}）：

倍频带（Hz）	125	250	500	1000	2000	4000
观众厅	2.04	2.73	2.04	1.68	2.17	2.70

（五）初始混响时间（EDT）：

倍频带（Hz）	125	250	500	1000	2000	4000
观众厅	1.31	1.25	1.41	1.37	1.27	1.15

剧院室内天花、墙面和地面装修已完工，座椅安装完毕；乐池升降台升起；防火幕升起；音乐反射罩折叠收起移至舞台后台。排练厅、录音室、琴房装修完毕，处于正常使用状态。

参考文献

[1] 程翌.多维视角下的当代演艺建筑 [M].北京：中国建筑工业出版社，2015.

[2] Vitale R. Perceptual aspects of sound scattering in concert halls[M]. Vol.21.[S.l.]: Logos Verlag Berlin GmbH，2015.

[3] 莫方朔，盛胜我.混响的感知及其评价 [J].声学学报，2009（6）：701-704.

[4] 孟子厚，戴璐，赵凤杰，等.汉语语境下混响感的语意调查与分析 [J].声学学报，2010（3）：366-374.

[5] 孟子厚，戴璐.汉语单音节清晰度与 STI-PA 关系的实验测量 [J].电声技术，2009，33（2）：4-8.

[6] Tapio Lokki. Throw Away That Standard and Listen：Your Two Ears Work Better[J]. Building Acoustics，2013.

[7] 秦佑国，王炳麟.建筑声环境 [M].2 版.北京：清华大学出版社，1999.

[8] Eyring CF. Reverberation in "dead" rooms[J]. Acoust Soc Am，1930；1（2）：217-41.

[9] Embleton，T. F W . Absorption Coefficients of Surfaces Calculated from Decaying Sound Fields[J]. Journal of the Acoustical Society of America，1971，50（3B）：801.

[10] Schroeder M，Hackman D. Iterative calculation of reverberation time[J]. Acta Acustica united with Acustica，1980，45（4）：269-273.

[11] Neubauer R，Kostek B. Prediction of the reverberation time in rectangular rooms with non-uniformly distributed sound absorption[J]. Archives of Acoustics，2001，26（3）.

[12] Polack J D. Modifying chambers to play billiards：the foundations of reverberation theory[J]. Acta Acustica united with Acustica，1992，76（6）：256-272.

[13] Hodgson M. When is the diffuse-field theory applicable?[J]. Applied Acoustcs，1996；49（3）：197-207.

[14] Bistafa SR，Bradley JS. Predicting reverberation time in a simulated classroom[J]. Journal of the Acoustical Society of America，2000；108（4）：1721-1731.

[15] Ducourneau J，Planeau V. The average absorption coefficient for enclosed spaces with non uniformly distributed absorption[J]. Applied Acoustics，2003，64（9）：845–862.

[16] Ollendorff F. Statistical room–acoustics as a problem of diffusion：aproposal[J]. Acta Acustica united with Acustica，1969，21（4）：236–245.

[17] 库特鲁夫. 室内声学 [M]. 沈嚎，译. 北京：中国建筑工业出版社，1982.

[18] Beranek L L. 音乐厅和歌剧院 [M]. 上海：同济大学出版社，2002.

[19] 庄周，戴璐，孟子厚. 音量对主观混响感的影响 [J]. 电声技术，2011，35（11）：36–38.

[20] 陈一乾，戴璐，孟子厚. 混响效果低频音量对主观混响感的影响 [C]// 中国声学学会. 2017 年全国声学学术会议论文集. 哈尔滨：中国声学学会，2017.

[21] 孟子厚. 混响感知的听觉心理 [J]. 应用声学，2013，32（3）：82–90.

[22] 陈一乾，戴璐. 混响的频率特性对听感的影响 [J]. 演艺科技，2017（5）：33–35.

[23] 牛欢，戴璐，孟子厚. 空间感主观评测中现场评测与录音评测的比较 [J]. 电声技术，2016，40（4）：1–5；12.

[24] 王季卿. 声场扩散与厅堂音质 [J]. 声学学报，2001（5）：417–421.

[25] West，J. E . Possible Subjective Significance of the Ratio of Height to Width of Concert Halls[J]. Journal of the Acoustical Society of America，1966，40（5）：1245–1245.

[26] Marshall A. Acoustical determinants for the architectural design of concert halls[J]. Architectural Science Review，1968，11（3）：81–87.

[27] Barron M. Measured early lateral energy fractions in concert halls and opera houses[J]. Journal of Sound and Vibration，2000，232（1）：79–100.

[28] Schroeder M R. Binaural dissimilarity and optimum ceilings for concert halls：More lateral sound diffusion[J]. The Journal of the Acoustical Society of America，1979，65（4）：958–963.

[29] Ristic D M，Pavlovic M，Mijic M，et al. Ímprovement of the multifractal method for detection of early reflections[J]. Serbian Journal of Electrical Engineering，2014，11（1）：11–24.

[30] Peters B. Acoustic performance as a design driver：sound simulation and parametric modeling using Smartgeometry[J]. International Journal of Architectural Computing，

2010，8（3）：337-358.

[31] Takahashi D，Takahashi R. Sound fields and subjective effects of scattering by periodic-type diffusers[J]. Journal of sound and vibration，2002，258（3）：487-497.

[32] Schmich I，Brousse N. In situ measurement methods for characterising sound diffusion[J]. Building acoustics，2011，18（1-2）：17-35.

[33] Hensen J，Lamberts R. Building Performance Simulation for Design and Operation[M]. London：Spon Press，2011.

[34] Vorländer M. Auralization：fundamentals of acoustics，modelling，simulation，algorithms and acoustic virtual reality[J]. Springer Science& Business Media（2007）：147-173.

[35] 莫方朔，盛胜我. 室内界面声散射特性的评价与测量的研究进展 [J]. 声学技术，2004，23（1）：49-53.

[36] Hargreaves T J，Cox T J，Lam Y W，et al. Surface diffusion coefficients for room acoustics：Free-field measures[J]. Journal of the Acoustical Society of America，2000，108（4）：1710-1720.

[37] AES-4id-2001（r2007）. AES information document for room acoustics and sound reinforcement systems characterization and measurement of surface scattering uniformity. J Audio Eng Soc 2001，49：149-65.

[38] Robinson P，Xiang N. On the subtraction method for in-situ reflection and diffusion coefficient measurements[J]. Journal of the Acoustical Society of America，2010，127（3）：99-104.

[39] Mueller-Trapet M，Vorlaender M. In-Situ Measurements of Surface Reflection Properties[J]. Building Acoustics，2014，21（2）：167-174.

[40] ISO 17497. Acoustics – sound-scattering properties of surfaces. Part 1：Measurement of the random incidence scattering coefficient in a reverberation room，Geneve；2004.

[41] Joyce W. Exact effect of surface roughness on the reverberation time of a uniformly absorbing spherical enclosure[J]. Journal of the Acoustical Society of America，1978，64（5）：1429-1436.

[42] Baines N C.An investigation of the factors which control non diffuse sound fields in rooms[D]. Southampton：Univeristy of Southampton，1983.

[43] Kuttruff H. A simple iteration scheme for the computation of decay constants in

enclosures with diffusely reflecting boundaries[J]. The Journal of the Acoustical Society of America, 1995, 98（1）: 288–293.

[44] Jeon J Y, Lee S C, Vorländer M. Development of scattering surfaces for concert halls[J]. Applied Acoustics, 2004, 65（4）: 341–355.

[45] Pelzer S, Vorländer M. Inversion of a room acoustics model for the determination of acoustical surface properties in enclosed spaces[C]. Proceedings of Meetings on Acoustics [ASA ICA 2013 Montreal – Montreal, Canada（2–7June 2013）] 2013: 015115–015115.

[46] Vorländer M, Mommertz E. Definition and measurement of random–incidence scattering coefficients[J]. Applied Acoustics, 2000, 60（2）: 187–199.

[47] Aretz M, Dietrich P, Vorländer M. Application of the Mirror Source Method for Low Frequency Sound Prediction in Rectangular Rooms[J]. Acta Acustica United with Acustica, 2014, 100（2）: 306–319.

[48] Lee H, Lee B H. An efficient algorithm for the image model technique[J]. Applied Acoustics, 1988, 24（2）: 87–115.

[49] Allen J B, Berkley D A. Image method for efficiently simulating small–room acoustics[J]. The Journal of the Acoustical Society of America, 1979, 65（4）: 943–950.

[50] Stephenson, Uwe M. Are there simple reverberation time formulae also for partially diffusely reflecting surfaces? [J]. Inter Noise& Noise Con Congress & Conference Proceedings, 2012.

[51] Kulowski A. Algorithmic representation of the ray tracing technique[J]. Applied Acoustics, 1985, 18（6）: 449–469.

[52] Krokstad A, Strom S, Sorsdal S. Fifteen years' experience with computerized ray tracing[J]. Applied Acoustics, 1983, 16（4）: 291–312.

[53] Schröder D, Pohl A. Modeling（non–）uniform scattering distributions in geometrical acoustics[C]. ICA 2013 Montreal Montreal, Canada: the Acoustical Society of America 2013.

[54] Pohl A, Schröder D, Stephenson U M, Influence of reflecting walls on edge diffraction simulation in geometrical acoustics[C]. Meetings on Acoustics. Acoustical Society of America, 2013.

[55] CATT–A v9.0. User's Manual. Laboratorium Bouwfysica, K.L. Leuven, BE, http://

www.catt.se.

[56] TUCT v1.0g. User's Manual. Laboratorium Bouwfysica, K.L. Leuven, BE, http：// www.catt.se.

[57] Vorländer, Michael. Simulation of the transient and steady-state sound propagation in rooms using a new combined ray-tracing/image-source algorithm[J]. Journal of the Acoustical Society of America, 1989, 86（1）：172-178.

[58] Bork I. Report on the 3rd Round Robin on Room Acoustical Computer Simulation - Part I：Measurements[J]. Acta Acustica United with Acustica, 2005.

[59] Ogilvy J A . Theory of Wave Scattering from Random Rough Surfaces[J]. Journal of the Acoustical Society of America, 1991, 90（6）：3382-3392.

[60] Sakuma T, Kosaka Y. Comparison between scattering coefficients determined by specimen rotation and by directivity correlation. In：Proceedings of international symposium on rooms acoustics：design and science[M]. Kyoto：[s.n.], 2004.

[61] Embrechts J J, De Geetere L, Vermeir G, et al. Calculation of the random-incidence scattering coefficients of a sine-shaped surface[J]. Acta acustica united with acustica, 2006, 92（4）：593-603.

[62] Sakuma T. Approximate theory of reverberation in rectangular rooms with specular and diffuse reflections[J]. Journal of the Acoustical Society of America, 2012, 132（4）：2325-2336.

[63] Embrechts J J, Archambeau D, Stan G B . Determination of the Scattering Coefficient of Random Rough Diffusing Surfaces for Room Acoustics Applications[J]. Acta Acustica united with Acustica, Volume 87, Number 4, July/August 2001：482-494.

[64] Timothy Gulsrud. Characteristics of scattered sound from overhead reflector arrays：Measurements at 1：8 and full scale[J]. Journal of the Acoustical Society of America, 2005, 117（4）：2499-2499.

[65] Sequeira M E, Cortnez V H. Á simplified two-dimensional acoustic diffusion model for predicting sound levels in enclosures[J]. Applied Acoustics, 2012, 73（8）：842-848.

[66] Arvidsson E, Nilsson E, Hagberg D B, et al. The Effect on Room Acoustical Parameters Using a Combination of Absorbers and Diffusers—An Experimental Study in a Classroom[J]. Acoustics, 2020, 2（3）：505-523.

[67] Kuttruff H . Energetic Sound Propagation in Rooms[J]. Acta Acustica united with Acustica，1997，83（4）：622–628.

[68] Miles R N . Sound field in a rectangular enclosure with diffusely reflecting boundaries[J]. Journal of Sound& Vibration，1984，92（2）：203–226.

[69] Schroeder M R，D Hackman. Iterative Calculation of Reverberation Time[J]. Acta Acustica United with Acustica，1980，45（4）：269–273.

[70] Hodgson M. On the prediction of sound fields in large empty rooms[J]. The Journal of the Acoustical Society of America，1988，84（1）：253.

[71] Hodgson M. On measures to increase sound–field diffuseness and the applicability of diffuse–field theory[J]. Journal of the Acoustical Society of America，1994，95（6）：3651–3653.

[72] Hodgson M. When is diffuse–field theory accurate?[C]. Proc Wallace Clement Sabine Centennial Symposium. 1994：41–42.

[73] Kuttruff H. Room acoustics[M].[S.l.]：Crc Press，2016：101–103.

[74] Cerdá S，Giménez A，Romero J，et al. Room acoustical parameters：A factor analysis approach[J]. Applied Acoustics，2009，70（1）：97–109.

[75] Haan C H，Fricke F R. An evaluation of the importance of surface diffusivity in concert halls[J]. Applied Acoustics，1997，51（1）：53–69.

[76] Haan C H，Fricke F R. Surface Diffusivity as a Measure of the Acoustic Quality of Concert Halls [C] International Mechanical Engineering Congress and Exhibition；Preprints of Papers；Resource Engineering；Volume 3 Conference 3；Noise and Vibration. Barton，A.C.T.：Institution of Engineers，Australia，1994：79–84.

[77] Hodgson M. Evidence of diffuse surface reflections in rooms[J]. The Journal of the Acoustical Society of America，1991，89（2）：765–771.

[78] Ryu J K，Jeon J Y. Subjective and objective evaluations of a scattered sound field in a scale model opera house[J]. The Journal of the Acoustical Society of America，2008，124（3）：1538–1549.

[79] Cox T，D'Antonio P. Acoustic absorbers and diffusers：theory，design，and application[M]. New York：Spon，2004：393–395.

[80] Cox T. Fast time domain modeling of surface scattering from reflectors and diffusers[J]. The Journal of the Acoustical Society of America，2015，137（6）：483–489.

[81] Bradley J S. A comparison of three classical concert halls[J]. The Journal of the

Acoustical Society of America. 1991 89, 1176–1192.

[82]　Klosaka A K, Gade A C（2008）. Relationship between room shape and acoustics of rectangular concert halls. [C]. Acoustics'08 Paris: 2163–2168.

[83]　Bayazit NT（2003）. An Approach for the Geometrical Design of Rectangular Concert Halls with Good Acoustics[J]. Architectural Science Review, 42（2）: 125–134.

[84]　Chan CH, Fricke FR. Statistical investigation of geometrical parameters for the acoustic design of auditoria[J]. Applied Acoustics, 1992, 35: 105–127.

[85]　Jeong C H, Jacobsen F, Brunskog J. Thresholds for the slope ratio in determining transition time and quantifying diffuser performance in situ[J]. Journal of the Acoustical Society of America, 2012, 132（3）: 1427–1435.

[86]　Kuttruff K H Erratum: "Sound decay in reverberation chambers with diffusing elements"[J]. Journal of the Acoustical Society of America, 1982, 71（6）: 512–512.

[87]　Shtrepi, Louena, Pelzer, et al. Objective and subjective assessment of scattered sound in a virtual acoustical environment simulated with three different algorithms[J]. INTER–NOISE and NOISE–CON Congress and Conference Proceedings, 2012.

[88]　Vorländer M. International Round Robin on Room Acoustical Computer Simulations[J]. 15th International Congress on Acoustics Trondheim Norway 26–30 June 1995: 689–692.

[89]　Barron M . Impulse testing techniques for auditoria[J]. Applied Acoustics, 1984, 17（3）: 165–181.

[90]　Barron M. The subjective effects of first reflections in concert halls—The need for lateral reflections[J]. Journal of Sound & Vibration, 1971, 15（4）: 475–494.

[91]　Barron M, Marshall A H . Spatial impression due to early lateral reflections in concert halls: The derivation of a physical measure[J]. Journal of Sound& Vibration, 1981, 77（2）: 211–232.

[92]　Jeon J Y, Jang H S, Kim Y H, Vorländer M（2015）. Influence of wall scattering on the early fine structures of measured room impulse responses[J]. The Journal of the Acoustical Society of America, 2015 137（3）, 1108–1116.

[93]　Hanyu, Toshiki. A theoretical framework for quantitatively characterizing sound field diffusion based on scattering coefficient and absorption coefficient of walls[J]. Journal of the Acoustical Society of America, 2010, 128（3）: 1140–1448.

[94] Hanyu T . Analysis Method for Estimating Diffuseness of Sound Fields by Using Decay-Cancelled Impulse Response[J]. Building acoustics, 2014, 21（2）: 125-133.

[95] Jeong C H, Jacobsen F, Brunskog J. Thresholds for the slope ratio in determining transition time and quantifying diffuser performance in situ[J]. Journal of the Acoustical Society of America, 2012, 132（3）: 1427-1435.

[96] Picaut J, Simon L, Polack J D . A Mathematical Model of Diffuse Sound Field Based on a Diffusion Equation[J]. Acta Acustica united with Acustica, 1997, 83（4）: 614-621.

[97] Valeau V, Picaut J, Hodgson M. On the use of a diffusion equation for room-acoustic predictions.[J]. Journal of the Acoustical Society of America 2006, 119（3）: 1504-1513.

[98] Valeau V, Hodgson M, Picaut J. A diffusion-based analogy for the prediction of sound in fitted rooms. [J]. Acust/Acta Acust 2007, 93（1）: 94-105.

[99] Billon A, Valeau V, Sakout A, et al. On the use of a diffusion model for acoustically coupled rooms[J]. The Journal of the Acoustical Society of America 2006, 120: 4, 2043-2054.

[100] Kim Y H, Kim J H, Jeon J Y. Scale model investigations of diffuser application strategies for acoustical design of performance venues[J]. Acta Acustica united with Acustica, 2011, 97（5）: 791-799.

[101] Kim Y H, Jang H S, Jeon J Y. Characterizing diffusive surfaces using scattering and diffusion coefficients[J]. Applied acoustics, 2011, 72（11）: 899-905.

[102] Chiles S, Barron M . Sound level distribution and scatter in proportionate spaces[J]. Journal of the Acoustical Society of America, 2004, 116（3）: 1585.

[103] Kim Y H, Kim J H, Jeon J Y. Scale model investigations of diffuser application strategies for acoustical design of performance venues[J]. Acta Acustica united with Acustica, 2011, 97（5）: 791-799.

[104] Kang J. Reverberation in Rectangular Long Enclosures with Diffusely Reflecting Boundaries[J]. Acta Acustica United with Acustica, 1999, 82（88）: 77-87.

[105] Kang J . Reverberation in Rectangular Long Enclosures with Geometrically Reflecting Boundaries[J]. Acta Acustica United with Acustica, 1996: 509-516（8）.

[106] Wang L M, Rathsam J . The influence of absorption factors on the sensitivity of a

virtual room's sound field to scattering coefficients[J]. Applied Acoustics，2008，69（12）：1249-1257.

[107]　Jeon J Y，Jo H I，Seo R，et al. Objective and subjective assessment of sound diffuseness in musical venues via computer simulations and a scale model[J]. Building and Environment 173（2020）：106740.

[108]　Jeon J Y，Kwak K H，Jang H S，et al. Perceptual aspects of sound diffuseness in concert halls [C]. ICSV23：The 23rd International Congress on Sound and Vibration，10－14 July 2016 in Athens.

[109]　Chiles S. Sound Behaviour in Proportionate Spaces and Auditoria. [D]. University of Bath，Bath，UK，2004.

[110]　Jeon J Y，Kim Y.H. Diffuser Design for the New Ifez Arts Center Concert Hall Using Scale Models. In Proceedings of the 7th International Conference on Auditorium Acoustics，Oslo，Norway，3-5 October 2008；Institute of Acoustics：Milton Keynes，UK，2008；Volume 30：357-363.

[111]　Kim Y H，Kim J H，Jeon J Y. Scale model investigations of diffuser application strategies for acoustical design of performance venues[J]. Acta Acust United Acust. 2011，97：791-799.

[112]　Kim Y H，Kim J H，Rougier C，et al. In-situ measurements of diffuse reflections from lateral walls in concert halls[C]. In Proceedings of the 8th International Conference on Auditorium Acoustics，Dublin，Ireland，20-22 May 2011；Institute of Acoustics：Milton Keynes，UK，2011.

[113]　Choi Y J. Effects of periodic type diffusers on classroom acoustics[J]. Appl Acoust. 2013，74：694-707.

[114]　Jeon J Y，Jang H S，Kim Y H，et al. Influence of wall scattering on the early fine structures of measured room impulse responses[J]. Journal of the Acoustical Society of America. 2015，137：1108-1116.

[115]　Shtrepi L，Astolfi A，Pelzer S，et al. Objective and perceptual assessment of the scattered sound field in a simulated concert hall[J]. Journal of the Acoustical Society of America. 2015，138：1485-1497.

[116]　Shtrepi L，Astolfi A，D'Antonio G，et al. Objective and perceptual evaluation of distance-dependent scattered sound effects in a small variable-acoustics hall[J]. Journal of the Acoustical Society of America. 2016，140，3651-3662.

[117] Azad H，Meyer J，Siebein G，et al. The Effects of Adding Pyramidal and Convex Diffusers on Room Acoustic Parameters in a Small Non-Diffuse Room[J]. Acoustics，2019，1（3）：618-643.

[118] Jo H I，Kwak K H，Jeon J Y. Objective assessment of a scattered sound field in simulated concert halls and scale model[C]. International Symposium on Room Acoustics（ISRA）2019 Amsterdam，Netherlands. 2019：217-222.

[119] Rindel J H. Scattering in room acoustics and related activities in ISO and AES[C]. In Proceedings of 17th International Congress on Acoustics，Rome，Italy，2-7 September http：//www.oersted.dtu.dk/publications/p.php323.

[120] 贺加添. 室内扩散声场的 Monte Carlo 模拟方法 [J]. 声学技术，1994（3）：111-115.

[121] Dalenbäck B I L. Room acoustic prediction based on a unified treatment of diffuse and specular reflection[J]. The journal of the Acoustical Society of America，1996，100（2）：899-909.

[122] Dalenbäck B I L，Kleiner M，Svensson. A Macroscopic View of Diffuse Reflection[J]. Journal of the Audio Engineering Society 42，1994：793-807.

[123] Legrand，Olivier. Test of Sabine's reverberation time in ergodic auditoriums within geometrical acoustics[J]. Journal of the Acoustical Society of America，1990，88（2）：865-870.

[124] Dalenbäck B I L. Verification of prediction based on randomized tail-corrected cone-tracing and array modeling[J]. Journal of the Acoustical Society of America，1999，105（2）：1173-1173.

[125] 高玉龙. 声学意义上的大，小房间分界频率的界定 [J]. 演艺科技，2016（3）：15-16.

[126] Dalenback B . Room acoustic prediction based on a unified treatment of diffuse and specular reflection[J]. Journal of the Acoustical Society of America，1996，100（2）：899-909.

[127] Christensen C L，Koutsouris G，Gil J. Odeon User's Manual Published in January 2016.

[128] Koutsouris G，Christensen C L. Odeon Quick Start Guide Published in 2016.

[129] Hodgson M，York N，Yang W，et al. Comparison of Predicted，Measured and Auralized Sound Fields with Respect to Speech Intelligibility in Classrooms Using

CATT–Acoustic and Odeon[J]. Acta Acustica United with Acustica, 2008, 94（6）: 883–890.

[130] Christensen C L, Rindel J H. A new scattering method that combines roughness and diffraction effects[C]. Forum Acousticum, Budapest, Hungary, 2005: 344–352.

[131] Zeng X, Christensen C L, Rindel J H. Practical methods to define scattering coefficients in a room acoustics computer model[J]. Applied acoustics, 2006, 67（8）: 771–786.

[132] Billon A, Picaut J, Sakout A. Prediction of the reverberation time in high absorbent room using a modified–diffusion model[J]. Applied Acoustics, 2008（69）: 68–74.

[133] Yun J, Xiang N. On boundary conditions for the diffusion equation in room–acoustic prediction: Theory, simulations, and experiments[J]. Acoust Soc. Am., 2008, 123（1）: 145–153.

[134] Martellotta, Francesco. Identifying acoustical coupling by measurements and prediction–models for St. Peter's Basilica in Rome[J]. Journal of the Acoustical Society of America, 2009, 126（3）: 1175–1186.

[135] Cabrera D, Jeong D, Kwak H J, et al. Auditory Room Size Perception for Modeled and Measured Rooms[C]. The 2005 Congress and Expoition on Noise Control Engineering August 2005 Rio de Janeiro Brazil.

[136] Xiang N, Goggans P, Jasa T, et al. Bayesian characterization of multiple–slope sound energy decays in coupled–volume systems[J]. Journal of the Acoustical Society of America, 2011, 129（2）: 741–752.

[137] Ermann. Coupled Volumes: Aperture Size and the Double–Sloped Decay of Concert Halls[J]. Building Acoustics, 2005, 12（1）: 1–14.

[138] Xiang N, Jing Y, Bockman A C. Investigation of acoustically coupled enclosures using a diffusion–equation model[J]. Journal of the Acoustical Society of America, 2009, 126（3）: 1187–1198.

[139] Summers J E, Torres R R, Shimizu Y, et al. Adapting a randomized beam–axis–tracing algorithm to modeling of coupled rooms via late–part ray tracinga[J]. Journal of the Acoustical Society of America, 2005, 118（3）: 1491–1502.

[140] 曾向阳. 室内声场计算机模拟发展 40 年（1968~2008）[J]. 电声技术 2008（s1）: 12–17.

[141] 张红虎. 用脉冲声能衰变与脉冲反向积分法求混响时间之比较 [J]. 电声技术,

2005（3）: 13–16.

[142] 蒋国荣，朱承宏 . 房间内早期反射声方向分布的声强法测量 [J]. 声学技术，2007，26（3）: 450–454.

[143] 朱承宏，蒋国荣 . 房间内早期反射声方向分布的时差法测量 [J]. 电声技术，2006，2006（6）: 19–21.

[144] 蒋国荣 . 室内声场模拟中的界面声散射 [J]. 声学技术，2009（6）: 697–700.

[145] 王韵镛 . 界面声扩散对音乐厅室内音质的影响初探 [D]. 广州：华南理工大学，2013.

[146] 古林强，陈立新 . 扩散吸声体近场散射能量分布的理论预测 [J]. 电声技术，2013，37（10）: 6–10.

[147] 余斌，蒋国荣 . 扁平空间中混响时间的空间分布 [C]. 2010 年建筑环境科学与技术国际学术会议 .

[148] 曾向阳，Claus Lynge Christensen，Jens Holger Rindel. 低频室内声散射计算机模拟方法 [J]. 声学学报，2006（5）: 476–480.

[149] Torres R R，Svensson U P，Kleiner M . Computation of edge diffraction for more accurate room acoustics auralization[J]. Journal of the Acoustical Society of America，2001，109（2）: 600–610.

[150] 潘丽丽 . 缩尺混响室内测量 MLS 扩散体声散射系数 [D]. 广州：华南理工大学，2014.

[151] D'Antonio P，Cox T. AES information document for room acoustics and sound reinforcement systems – Characterization and measurement of surface scattering uniformity[J]. Journal of the Audio Engineering Society. Audio Engineering Society，2001，49（3）: 149–165.

[152] Cox T J. Fast time domain modeling of surface scattering from reflectors and diffusers[J]. The Journal of the Acoustical Society of America，2015. 137（6）: EL483–EL489.

[153] Cox T J. The optimization of profiled diffusers[J]. The Journal of the Acoustical Society of America，1995，97（5）: 2928–2936.

[154] Cox T J，Dalenbäck B–I L，D'Antonio P，et al. A Tutorial on Scattering and Diffusion Coeffcients for Room Acoustic Surfaces[J]. Acta Acustica United with Acustica，2006（92）.

[155] Kim Y H，Kim J H，Jeon J Y . Scale Model Investigations of Diffuser Application

Strategies for Acoustical Design of Performance Venues[J]. Acta Acustica United with Acustica，2011，97（5）：791–799.

[156] Seraphim H P . Untersuchungen über die Unterschiedsschwelle exponentiellen Abklingens von Rauschbandimpulsen [J]. Acta Acustica united with Acustica，Volume 8，Supplement 1，1958：280–284（5）（德语）.

[157] Karjalainen M，Jarvelainen H . More About This Reverberation Science：Perceptually Good Late Reverberation[C]. Presentedatthe 111th Convention 2001 September 21–24 New York，U.S.A.

[158] Niaounakis T I，Davies W J . Perception of reverberation time in small listening rooms[J]. Journal of the Audio Engineering Society，2002，50（5）：343–350.

[159] 赵凤杰，孟子厚，盛胜我 . 民族器乐主观混响感差别阈限的测量 [J]. 声学学报，2008（6）：498–503.

[160] Lundeby A，Vigran T E，Bietz H，et al. Uncertainties of Measurements in Room Acoustics[J]. Acta Acustica united with Acustica，1995，81（4）：344–355.

[161] Behler，Gottfried K. Uncertainties of measured parameters in room acoustics caused by the directivity of source and/or receiver[C]. Proceedings of Forum Acusticum. 2002.

[162] 清华大学建筑学院 . 室内混响时间测量规范：GB/T 50076—2013[S]. 北京：中国建筑工业出版社，2014.

[163] Akama T，Suzuki H，Omoto A . Distribution of selected monaural acoustical parameters in concert halls[J]. Applied Acoustics，2010，71（6）：564–577.

[164] Summers J E，Torres R R，Shimizu Y. Statistical–acoustics models of energy decay in systems of coupled rooms and their relation to geometrical acoustics[J]. The Journal of the Acoustical Society of America，2004，116（2）：958–969.

[165] Bork I. A comparison of room simulation software–the 2nd round robin on room acoustical computer simulation[J]. Acta Acustica united with Acustica，2000，86（6）：943–956.

[166] Lam Y W. A comparison of three diffuse reflection modeling methods used in room acoustics computer models[J]. The Journal of the Acoustical Society of America，1996，100（4）：2181–2192.

[167] 王季卿 . 中国传统戏场建筑考略之一：历史沿革 [J]. 同济大学学报：自然科学版，27–34.

[168] 王季卿. 中国传统戏场声学问题初探 [J]. 声学技术，2002，21（1）：74–79.

[169] 王季卿. 中国传统戏场建筑考略之二：戏场特点 [J]. 同济大学学报（自然科学版），2002，30（2）：177–182.

[170] 罗德胤，秦佑国. 中国戏曲与古代剧场发展关系的五个阶段 [J]. 古建园林技术，2002（3）：54–58.

[171] 罗德胤，秦佑国. 两个戏台的混响特性及分析 [J]. 华中建筑，2001（2）：62–63.

[172] 刘海生，盛胜我，赵跃英. 一个典型庭院式古戏场的音质测试与分析 [J]. 应用声学，2003，22（4）：40–44.

[173] 葛坚，吴硕贤. 中国古代剧场演变及音质设计成就 [J]. 浙江大学学报（社会科学版），1997（1）：137–142.

[174] 杨阳. 山西古戏台声学效应研究 [D]. 太原：山西大学，2015.

[175] 《中国戏曲志·江苏卷》编辑委员会. 中国戏曲志·江苏卷 [M]. 北京：中国 ISBN 中心，1992.

[176] 廖奔. 中国古代剧场史 [M]. 郑州：中州古籍出版社，1997.

[177] 王季卿. 析古戏台下设瓮助声之谜 [J]. 应用声学，2004（4）：21–24.

[178] 朱相栋，张壮，薛小艳，等. 恭王府戏楼室内声环境测试研究 [J]. 古建园林技术，2013（1）：49–53.

[179] 孟子厚. 宋代"勾栏"声学特性考证 [J]. 艺术科技，2004（4）：5–10.

[180] 宋旸. 宋代勾栏形制复原 [M]. 上海：上海书店出版社，2010.

[181] 孙树华，洪炜. 恭王府的大戏楼 [J]. 古建园林技术，2012（2）：80–80.

[182] 赖扬. 恭王府大戏楼形制研究 [D]. 北京：北方工业大学，2012.

[183] He J，Kang J. Architectural and acoustic features of the caisson ceiling in traditional Chinese theatres[C]. Proceedings of the International Symposium on Room Acoustics，ISRA 2010.

[184] 王季卿，莫方朔. 中国传统戏场亭式戏台拢音效果初析 [J]. 应用声学，2013，32（4）：290–294.

[185] ISO. 3382-1：2009，"Acoustics — Measurement of room acoustic parameters — Part 1：Performance spaces" [J]. International Organization for Standardization，Brussels，Belgium.

[186] Anders C G，Martin L，Claus L，et al. Roman Theatre Acoustics；Comparison of acoustic measurement and simulation results from the Aspendos Theatre，Turkey[C].

http：//wwww.odeon.dk/pdf/ICA_2004_ASPENDOS_rev.pdf.

[187] 卢向东．中国现代剧场的演进：从大舞台到大剧院 [M]．北京：中国建筑工业出版社，2009.

[188] 中国建筑西南设计研究院．剧场建筑设计规范：JGJ 57–2000[S]．北京：中国建筑工业出版社，2005.

[189] 车世光，张永绪，徐亚英，等．多个延迟声的音质评价试验 [J]．声学学报（中文版），1964（1）：8–15.

[190] 《建筑设计资料集》（第三版）总编委会．建筑设计资料集 [M]．3 版．北京：中国建筑工业出版社，2017.

[191] 同济大学．剧场、电影院和多用途厅堂建筑声学技术规范：GB/T 50356—2005[S]．北京：中国计划出版社，2005.

[192] Kuttruff H，Strassen Th. Zur Abhängigkeit des Raumnachhalls von der Wanddiffusitat und von der Raumf orm. Acustica 1980，45：246–255.（德语）.

[193] Shtrepi L，Astolfi A，Rychtáriková M，et al. Subjective assessment of scattered sound in a virtual acoustical environment simulated with three different algorithms[C]. Proceedings of ISRA，2013.

[194] 中华人民共和国住房和城乡建设部．严寒和寒冷地区居住建筑节能设计标准：JGJ 26—2018[S]．北京：中国建筑工业出版社，2019.